고흐
공자를 보다

고흐 공자를 보다
저 자 | 박정수

1판 1쇄 펴낸 날 | 2018년 1월

편 집 | 박홍석
디자인 | 박경국

펴낸곳 | 바움디자인
등 록 | 2017/03/20(제2017 - 02호)
주 소 | 경북 영주시 지천로 105-1, 2층

고흐
공자를 보다

박정수 지음

바움디자인

머 리 글

　　미술대학에서 동양화와 서양화를 배우지만 있지만 무엇이 다른 지 잘 알 수 없습니다. 막연하게 동양화는 화선지에 먹으로 그림을 그리고, 서양화는 캔버스에 유화물감으로 그리는 것으로만 알고 있 습니다. 그런데, 아크릴로 그려놓고 동양화라 합니다. 캔버스에 먹을 잔뜩 머금은 커다란 붓으로 휙휙 획(劃)을 쳤음에도 서양화라 이야기 합니다. 도대체가 알 길이 없습니다. 그래서『고흐 공자를 보다』는 동 양미술과 서양미술이 무엇인지를 이야기 합니다.

　　미술 감상을 위한 다양한 책이 출판되었지만 동양미술과 서양 미 술의 개념을 상호 비교하면서 이해를 돕는 책은 처음이 아닌가싶습 니다. 작품설명에 앞서 서양 철학자들의 입을 빌거나 동양의 사상가 들이 서로 이야기를 주고받습니다. 고흐가 말하지만 고흐를 지칭하 는 것이 아니라 서양에서 살다간 어느 화가의 목소리입니다. 피카소 가 자신의 작품을 설명하지만 피카소가 아니라 피카소의 작품을 설 명하는 누군가입니다.

　　정신적 사상이 고픈 이들에게는 적당한 간식꺼리가 될 것이며, 미 술에 관심 있는 이들이 보면 그들과 이야기에동참하는 시간이 될 것

입니다. 편안히 읽어 가면 동양과 서양의 차이점을 알게 되고, 동양미학과 서양미학의 차별을 어렴풋이 보이기 시작합니다. 화가들은 자신의 작품을 설명합니다. 고흐나 세잔이 작품을 소개합니다. 가벼운 대화입니다.

　미술이 무엇인지 듣고 보는 사이사이에 고흐가 들어서고 플라톤이 편지를 보내옵니다. 악법도 법이라고 했던 소크라테스가 답을 합니다. 어느 곳에는 인상주의의 모네가 자신의 작품은 주관적이었다고 말을 합니다. 고갱을 만나서면 자신의 세계에 열망을 피우기 시작하는 사실들을 이야기 합니다. 고흐가 공자를 만나고 피카소를 만납니다. 그들에게 미술을 물어봅니다. 미술이라는 작품과 작품에 담겨진 내용을 알기 시작하면서 지금 살아가는 자신의 현재를 알게 됩니다. 지금 활동하는 미술인들과의 만남을 통해 현대미술이 무엇인지를 희미하게나마 보이기 시작합니다. 읽다보면 자연스레 서양미술과 동양미술의 차이점을 알게 되며 미술이 무엇인지에 대한 가늠이 형성됩니다.

<div align="right">2018년 박정수</div>

박정수는 경상북도 영주에서 미술의 꿈을 키웠다. 중앙대학교 예술대학원에서 예술학을 전공한 후 (주)종로아트 관장, 갤러리가이드 편집부장, 아트앤피플 편집인, 베네주엘라 피아 국제 아트페어 한국관 커미셔너, 제38회 대한민국공예품대전 미술 감독, 미술전문 잡지 아트피플 편집장 등을 역임 하였다.
저서로는 『나는 주식보다 미술투자가 좋다』, 『미술. 투자. 감상』, 『그림파는 남자의 발칙한 마케팅』, 『아트앤 더 마켓』이 있다.
현재, 한남대학교 겸임교수, 미술창작스튜디오 광명 미술장 대표, 현대미술경영연구소 소장, 정수화랑 대표, (사)한국미술협회 전시기획정책분과 위원장, (사)한국전업미술가협회 미술평론위원으로 활동하면서 서울문화투데이 "박정수의 미술이야기" 칼럼 연재중이며, 아트 컨설팅, 아트 마케팅, 아트페어 참가. 기업 강연 및 대학 강의 등으로 활발한 활동 중이다.

1. 인생이 뭐예요?

"아빠 인생이 뭐죠?"

"쓸데없는 소리하지 말고 밥이나 먹어"

핀잔만 듣습니다. 사는게 무엇인지 인생이 무엇인지, 사람이 왜 사는지, 무엇을 위해 살아야 하는지 궁금하기만 합니다. 어른들은 대답을 해 주지 않습니다. 살아 온 만큼의 대답이 있을 법도 한데 말입니다. 인생이 뭐냐는 질문에 들리는 말이라곤 "글쎄... 아직 나도 살아보는 중이라서 잘 모르겠다만... 살아가는 것아닐까... 살아지는 것보다는 내가 의지로 살아가는..." 정도가 고작입니다.

인생이 뭘까요? 인생은 연극이다. 연극은 예술이다. 고로 인생은 예술이라는 삼단논법을 가지고 말장난 한 적 있었습니다. 인생은 예술이 아니라 예술작품의 무늬라는 결론을 내렸지만 역시 쉬운일이 아님에 분명합니다.

"청소년들은 정치에 무관심 한가에 대한 논술을 써야 해요."

"청소년? 글쎄 정치에 무관심이라... 이건, 너에게 할 수 있는 말은 아니지만 말해 줄게. 군대 가면 제식훈련이라는 것이 있어. 좌향좌, 우향우, 앞으로 갓, 뒤로 돌 앗! 뭐 이런 것들이 있는데 틈만 나면 제식훈련을 하지. 지긋지긋하게 해. 가장 단순한 반복동작으로 명령체계를 습관화시키지. 전쟁이 났을 때 '돌격 앞으로'라는 명령과 비슷하게 '앞으로 갓'이라고 평상시에 습득시키는 것이야.

청소년도 스스로 판단할 수 있다지만 누군가는 부정과 긍정, 옳고 그름에 대한, 혹은 사실과 사실이 아닌 것에 대한 판단을 원하지 않을 수도 있거든. 그래서 어쩌면 고의적으로 무관심해도 된다는 것을 가르칠지도 몰라."

"그러면 어떻게 해야죠?"

"사회에서는 일등을 원하지. 일등짜리가 잘못을 저질러도 공부를 잘하니까, 하면서 용서해주기도 하거든. 그것도 무엇이든 일등이 아니라 학업성적과 수능 일등을 요구하지. 달리기 일등, 노래 일등, 목소리 크게 지르기 일등도 있는데 말이야. 사회는 다양한 것을 요구하지 않기도 하는 것 같아. 몇 가지로 묶어두면 관리하기 편하거든. 그러니까 너도 네가 가장 잘하는 무엇인가 일등 하면 돼. 공부 일등해서 서울대가면 좋겠지만 그렇지 않아도 상관없지……"

2. 미술이 뭔지

　어렵습니다. 미술이 무엇인지 알 수 있는 방법이 없습니다. 인생만큼이나 어렵습니다. 미술선생님께 여쭈어 보았지만 뭐라 말씀이 없습니다. 예술이 뭘까요?

　"예술을 뜻하는 아름다울 미(美)가 무엇인지 아니?"

　"아름다울 미(美). 아름다운 것 아닌가요?"

　"영어로는?"

　"art요"

　"그럼, 아름답게 느껴지는 것은 영어로 뭐야?"

　"……………………"

　미술선생님의 말씀이 어렵기만 합니다. 그러면서 천천히 알아가라고 합니다.

　"들어봐, 美 자체는 영어로 beauty라고 하지. 넌 영어를 잘하니까 알 것 아냐. 아름답게 느껴지는 것을 한자로 미적(美的)이라 하고 영어로는 aesthetic이라고 하지. 독일의 철학자인 바움가르텐(1714 ~ 1762)이란 사람이 미적인 것을 고민하다가 학문으로 만들었지. 아주 오래전부터 서양에서는 사람이 느끼는 감성을 연구했어."

　"……………………"

　"어릴 때부터 니들은 엄마가 좋아, 아빠가 좋아라는 선택할 수 없는 선택을 강요당하지. 니들의 의지와 상관없이 말이야. 사실은

엄마가 더 좋은데 잘못 말하면 혼날 것 같아서 가만히 있기 십상이었지. 그냥 '엄빠요'라고 하면서 위기를 모면하지. 그러면서 속마음으로는 엄마가 더 좋다는 것을 잘 알면서 말이야. 간혹, 딸아이들은 아빠가 더 좋다는 경우도 있지. 그런데 엄마가 왜 더 좋을까?"

"엄마니까요?"

"엄마가 좋다는 것은 무엇을 의미할까? 엄마가 좋은 이유가 무엇일까? 그건 네가 살아가는 방식을 가르치는 분이기 때문일 거야. 화를 참는 법, 화를 내는 법, 설득하는 법, 사람들에게 인사하면서 사랑받는 방법을 배우게 된다 이 말이야. 그러니까 엄마는 가르치는 입장에서 네가 잘못을 하거나 실수를 해도 그것을 바라봐 주고 이해해 주는 존재가 되지."

"............................"

"그러니까.......... 음............ 하여간....... 좋다는 건 뭘까?"

"좋은 것은 좋은 것 이지요. 학교 안 가는 토요일이 좋고, 늦게 일어나도 야단 안치는 일요일이 좋고, 공부 안하고 게임방 가는 것도 좋고. 좋은 것 많아요."

"거봐, 좋은 것은 네가 편한 것만 있지. 가령 지금 좋은 것 말고 앞으로 편하고 좋게 하기 위해서 지금 무엇을 하여야 할까를 생각해보자. 대학 합격하는 것과 떨어져서 재수하는 것 중에서 어떤 것이 편할까? 당연히 합격이지. 10년 후에 좋고 편하고 싶다면 지금 불편을 감수해야만 하지. 이것을 미래를 위한 투자라고 해. 지금 다소 불편하고 어색하지만 당연하게 생각해야 하는 것들을 미(美)의 개념에서 찾아가는 거야. 그러니까 아름답다는 것은 미래를 위해 지금 불편한 것을 알아차리고 그것을 수용해야 하는 것이야"

"……………………………"

"그러니까……'아름답다(美)'는 것에 대해 대한매일 논설위원을 지내신 고 박갑천 선생이 쓰신 『재미있는 어원(語源)여행 : 말의 고향을 찾아』라는 책을 보면 한자에서의 '미(美)' 자는 맛이 좋다는 데서 출발되고 있음을 <설문(說文)>은 말해준다고 했어. '미(美)'자는 '양(羊)' 자와 '대(大)' 자로 이루어져 있지. 양(羊)은 말, 소, 개, 돼지, 닭 따위와 함께 사람의 음식으로 상에 오르게 되는데, 살찌고 큰 것이 특히 맛이 좋았기 때문에 처음엔 그 맛 좋음을 나타내는 말이었다가 나중에는 좋은 것, 또는 보기 좋은 것을 이르는 말로 뜻을 넓혀 갔다고 했어. 우리말의 '아름답다'는 중세어에서는 '아름답다' 또는 '다름답다' 같이 표현되어 우리 미학에 하나의 이정표를 세운 우현 고유섭은 '아름'은 '알다(知)'의 동명사로서 미의 이해작용을 표상하고 '답다'는 형용사로서 '격(格), 즉 가치'를 말하는 것이어서 아름다움은 알음(知)을 말하는 것이라고 생각했지.그러니까 아름다움이란 그저 곱다는 것이 아니라 알아야 아름다운 것이고 안다는 것은 추상적인 반면 아름다움은 좀 더 구체적이고 종합적인 이해가 필요하다는 것이지."

"어려워요....."

"아주 먼 옛날에 살았던 플라톤이나 아리스토텔레스 같은 사람들은 아름다운 것(beauty가 아니고)의 원형이 무엇인지를 찾고자 했어. 이것을 형이상학(形而上學)이라고 하지. 한자를 풀이하면 생긴 모양이나 형태를 초월한 학문이라는 말이야.

있는데 확인할 수 없는 뭐 그런거지. 그러다가 사람의 생각이 신의 영역에서 해방되는 16세기 이후가 되면 사람이 인식할 수 있는 범위

에서 미적인 것이 무엇인지를 생각하게 돼. 어렵지"

"그러니까 어려운 그것을 왜 하죠?"

"사람들이 더 좋은 생각과 더 나은 미래로 발전하기 위해서는 생각이 다양해져야 해. 알고 있는 것만 생각하게 되거든. 모르는 것도 생각할 수 있어야 발전하는 법이지. 여기에 예술이 있고 그것을 체계적으로 만드는 것이 미학이야."

"......................"

3. 사람, 무엇으로 사는가 ?

"사람이란 단어를 국어사전에 찾아보면 '생각을 하고 언어를 사용하며, 도구를 만들어 쓰고 사회를 이루어 사는 동물' 이라고 나와요. 그게 왜 사람이죠?"

"글쎄다. 생각이라는 것은 '사물에 대한 판단'이며 언어는 '소통을 위한 약속된 기호'이므로 사람이라는 것은 '도구를 사용하면서 사물을 판단하고 소통하며 집단을 이루며 사는 존재'라고 해야 할 것 같은데…. 우선 사람이라면 누구나 내일을 생각하지 않니? 지난 번 얘기했던 인생의 것과 비슷하긴 하지만…. 사람이라면 누구나 행복해지고 싶어하지. 사람이라면 누구나 행복해질 권리가 있기 때문에 헌법 제10조 제1문에도 '모든 국민은 행복을 추구할 권리를 가진다' 라고 명시되어 있단다."

"행복을 추구하는 것이 사람인가요? 서울역에 있는 노숙자도 행복할 수 있지 않나요? 행복은 사람마다 다를 수 있다면 사람의 종류가 무척 많다는 것인데, 그것 말고 사람이 무엇인지 좀 더 명확히 알 수는 없나요?"

"사람이 뭐라고 명확히 말하기는 뭣하지만 사람이라면 '생각'과 '사회' 그리고 '행복'이라는 것 세 가지가 아닐까 하는데, 생각이라는 것은 사물을 판단하고 헤아리는 것이고, 사회라는 것은 혼자 살 수 없는 것을 의미하지 않니? 여기서 가장 중요한 행복은 그냥 살면서 기

쁨과 만족을 느끼는 것을 의미하지.”

“생각이라는 것은 머리에 떠오르는 것 아닌가요?”

“맞어, 그것을 정의하자면 어떤 것을 그것이라고 판단하는 것을 말하지. 상상도 생각의 종류인데 실물없이 사물을 판단하는 것이야. 머릿속으로 네가 좋아하는 연어를 떠올려봐. 그것을 생각해 보자구. 뭐가 떠올라?”

“붉은 색과 고소한 맛, 얼어서 딱딱한 느낌요.”

“거봐. 모든 것을 헤아리고 판단하지. 사람이니까 상상하면서 지금보다 더 나은 만족을 위한 미래를 준비하는 것 아니겠니. 그것이 곧 행복추구권이지. 그것에 중요하게 관여하는 것이 미술이거나 예술이라 할 수 있지.”

“사람이 뭔지를 말씀해 주시면 안돼요?”

“예술활동을 하는 사람은 지금 알 수 없는 무엇인가를 자꾸 찾으려고만 해. 지금 알고 있는 그림을 작품으로 옮긴다는 것은 창작에서 멀어져 있다고 느끼나 봐. 그러니까 예술가이거나 일반의 보통 사람이거나 최소한 지금보다 나은 무엇인가를 위하여 산다는 것과, 지금은 알 수 없는 내일을 위해 무엇인가를 준비한다는 것만은 분명하지 않을까. 사람이 세상을 만들지. 사람이 예술을 하고 사람이 예술작품을 감상하지. 그러니까 예술이건 보통사람의 생각 이건 상관없이 사람이 중심이 되어야 한다는 것만은 분명한 것 같아. 사람이 미래를 준비하고 그래서 사람은 아름다운 것을 좋아하지. 사람은 ‘희망’이나 ‘미래’를 가지고 살아간다 이 말이야.”

1장
미술이란?

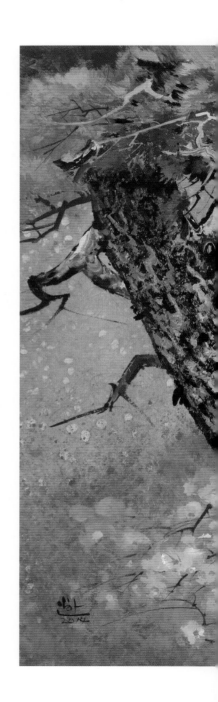

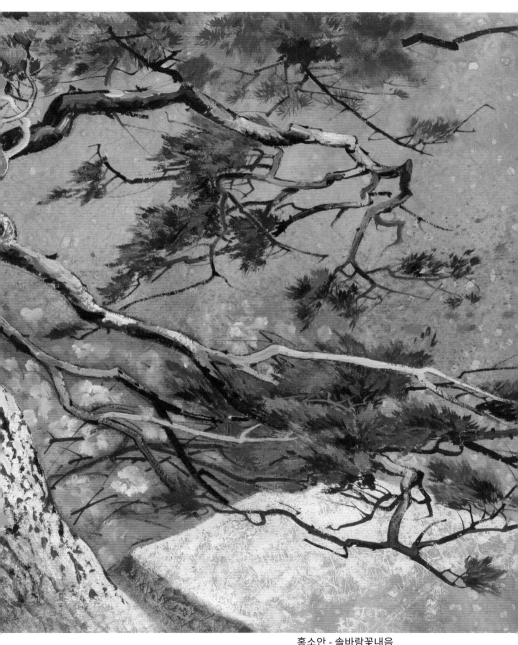

홍소안 - 솔바람꽃내음
한지위에 아크릴 - 60.6X78cm

예술이 무엇인지에 대한 고민은 그림을 그리는 사람이나 감상하는 사람이나 비슷한 것 같습니다. '그림 설명 좀 해 줘'라고 부탁하면 '보고 그냥 느끼면 돼'라는 말만 듣습니다. 뭘 알아먹어야 느끼고 말고 하지요. 꽃이거나 집이거나 하는 모양을 잘 알지만 그것을 왜 그렸는지, 그려서 뭘 할 것인지 도대체 알 길이 없습니다. 예술가가 만들어 놓은 작품을 보고 예술가의 생각과 마음을 이해하기란 너무나 힘이 듭니다. 예술가와 감상하는 사람의 입장이 같을 수는 없겠지만 말입니다. 그래도 뭔가 조금은 알 수 있거나 이해가 되어야 하는데 말입니다. 미술 이론을 전공한 사람들이 생각하는 예술과 화가님들의 입장 또한 다르지 않을까요?

　지금도 그러할지 모르지만, 환쟁이는 굶어죽기 딱 이라는 말을 많이 합니다. 실제 그런 상황이 오면 아닐지 모르지만 굶어 죽을 지경이어도 예술 한다는 사람이 많습니다. 자세히는 모르지만 돈 버는 것보다, 연애하는 것보다, 맛있는 음식을 먹는 것보다 그림 그리는 것이 더 좋은 사람들만 하는 영역이 아닌가 싶기도 합니다.

그냥 인용해 봅니다. 논어(論語)의 옹야편(雍也篇)에 이런 말이 나옵니다. "지식이 있는 사람은 좋아하는 사람만 못하고, 좋아하는 사람은 그것을 즐기는 사람보다 못하다(知之者 不如好之者 好之者 不如樂之者)"라고 공자님이 말을 했다고 합니다. "즐겨라!" 평소에도 많이 하는 말이긴 하지만 텔레비전의 서바이벌 프로그램에 자주 나오는 말입니다. 예술 행위도 즐기는 것이겠지만 예술작품을 즐긴다는 것이 뭔지도 모른다 이 말입니다. 열심히 일하고 여가가 생겼을 때 하는 것이 예술 활동이라는 생각이 떠나질 않아요.

　　우리말에 "놀이를 즐기다"는 말이 있지요. '놀다'는 말은 일정한 직업이나 관념 없이 지내는 것을 말한다고 합니다. '즐기다'는 말은 누리거나 경험한다는 의미가 강조 되어 있지요. 거의 대다수 예술가는 자신의 일을 즐기는 것 같습니다. 즐겨야 하구요. 작품 활동을 하는 매 순간마다 즐겁고자 노력한다고 합니다만.....

1. 인생은 미술?

화가로 살면서 소나무를 그리는
홍소안

전시장에 화장실 변기를 갖다 놓고 예술작품이라 하고, 거대한 돌덩어리를 전시장 앞에 갖다 놓고 좋은 예술품이라고 말합니다. 어떤 전시장에는 종이컵을 실에 꿰어 두기도 하고, 어떤 곳에서는 쓰레기를 잔뜩 모아놓고 전시를 합니다. 모두 예술이라고 합니다.

지나가는 어떤 사람을 보고 "야~ 예술이다!" 라고 말해본 적 있을 것입니다. 친구가 하는 말도 예술, 맛 나는 음식을 먹으면서도 예술, 해질녘의 노을을 보고도 예술, 기묘한 몸동작이나 기예를 보고도 예술이라고 하는데 도대체 어떤 것을 보고 예술이라고 하는지 난감하기 그지없습니다.

예전에 '베토벤 바이러스'라는 드라마가 있었습니다. 남자주인공 김명민이 오케스트라를 지휘하는데 4분 33초 동안 지휘봉을 들고 가만히 있는 장면이 나옵니다. 아무것도 안하고 지휘봉만 들고 있습니다. 드라마 상에서는 사람들이 난리 났습니다. 사실 알고 보면 미국의 유명한 전위 예술가인 존 케이지의 작품입니다. 세 개의 악장으로 되어있는 이 곡(?)은 아무것도 없이 TACET(조용히)라는 악상만 쓰여있습니다. 드라마 주인공은 이 곡을 끝내면서 청중들의 소리나 부스

홍소안, 솔바람 꽃내음1, 126X70cm, 한지위에 아크릴, 2014

럭거리는 소음을 표현하는 것이라는 설명이 곁들여지긴 했지만 낯설기 그지없는 예술작품입니다.

존 케이지가 이 작품을 만들기 전에 그의 친구였던 로버트 라우센버그의 빈 캔버스를 보고 착상을 떠올렸다고 합니다. 라우센버그라는 화가는 빈 캔버스를 전시장에 걸어두고 조명이나 관객이 지나가는 그림자를 감상하라고 한 이상한 예술가였습니다. 아무 것도 하지 않아도 예술이고, 아무것도 그리지 않아도 예술이라고들 합니다.

이런 것들은 서양적 사고방식입니다. 동양에서는 결과보다는 과정을 더 중요시 여깁니다. 자연의 섭리를 중시여기기 때문에 자연이 준 과정에서 조화로운 이치를 발견해 나갑니다. 여기 동양적 심상이 있는 작품이 있습니다.

오랫동안 소나무를 그려온 홍소안의 작품입니다. 소나무는 동양이나 서양이나 많이 그려지는 소재입니다. 서양의 세잔이라는 화가 또한 소나무를 많이 그렸습니다. 문제는 그림으로 그려질 때 동양의 소나무 그림과 서양의 소나무 그림은 입장이 상이합니다. 우리나라(동양)에서는 마음으로 소나무를 바라봅니다. 모양만 소나무면 그만입니다. 어느 산의 소나무이거나 어느 지역의 소나무라는 사실은 그다지 중요하지 않습니다. 소나무라는 사물을 통해 다른 의미를 담고자 합니다. 서양에서는 기본적으로 신이 세상을 창조하였기 때문에 신의 창조물로서 소나무일 뿐이기도 합니다. 동양에서는 물건이나 사람, 계절의 변화 같은 것들을 하나의 묶음으로 생각해 왔습니다. 화가가 소나무를 그린다고 하면 소나무와 그것을 바라보는 화가, 소나무를 통해 세상의 이치를 깨달으려는 마음에서 출발합니다.

<솔바람 꽃 내음 1. 2>이라는 두 그림은 겨울과 여름을 그렸습

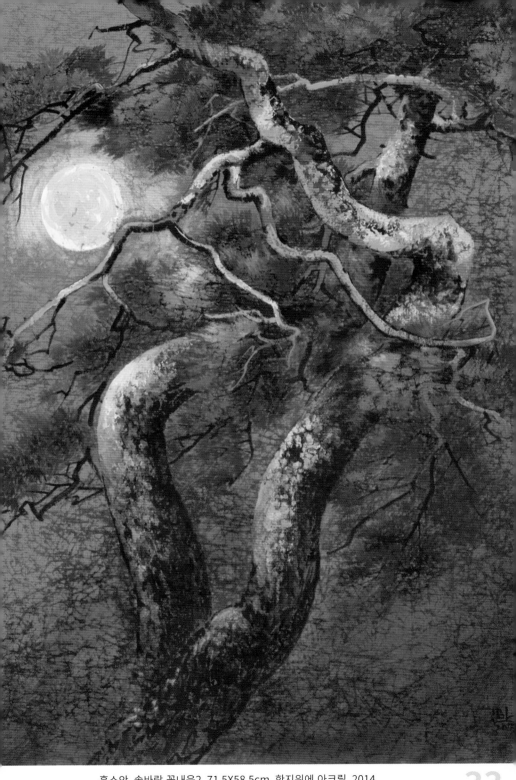

홍소안, 솔바람 꽃내음2, 71.5X58.5cm, 한지위에 아크릴, 2014

니다. 계절의 변화에 따른 소나무의 모습이 아니라 세상을 살아가는 사람의 모습이 변하는 것이라고 보아야 합니다. 소나무가 아니라 사람들의 모습과 살아가는 방식으로 대입시켜보면 소나무에 대한 감상의 접근이 가능합니다. 홍소안 화가는 소나무의 모습을 인간의 성애(性愛)와 연관시키기도 합니다. 에로틱하게 그립니다. 다른 두나무가 서로 붙어서 한 나무가 된다는 중국 고사에 연리지(連理枝)라는 말이 나옵니다. 뿌리가 다르지만 한 몸이 되어 지극한 효성이나 어찌할 수 없는 연인을 뜻합니다. <솔바람 꽃 내음 2>가 그러한 것을 성애적 느낌으로 표현한 작품입니다. 달빛 아래서 사랑놀음을 하는 젊은 연인의 모습이기도 한 조금은 야한 그림입니다. 그래서 동양에서 소나무는 소나무가 아니라 사람의 삶을 대변하는 대역의 것이 됩니다.

또 하나의 차이라고 한다면 그림이 그려진 후 남겨진 부분니다. 서양화에서는 배경이라 하지만 한국화에서는 여백이라고 합니다. 그림 자체에서 본다면 소나무의 뒷부분을 배경이라고 할 수도 있지만 소나무의 의미를 더 강조하기 위해 아무것도 그리지 않습니다. 그곳에 감상자의 마음을 담을 수 있게 됩니다. 그는 좋은 작품을 위해 전국 산야를 다니면서 소재를 얻고 생각을 만들어 간다고 합니다. 그래서 풍경화일수도 있고 아닐 수도 있습니다. "자연경관이 들어간 그림을 모두 풍경화라 한다면 정물화도 풍경화라 우길 수 있게 되거든요."라고 하면서 소나무는 자신의 마음을 표현하기 위해 선택된 소재에 불과하다는 말을 합니다.

2. 공자도 모르는 현대미술

회화작품은 예술이 아니라는 입장을 취했던 오래전 서양에 살았던 플라톤이라는 철학자가 있습니다. 그는 인간이 무엇인가를 창작하거나 발명한다는 사실 자체를 인정하지 않았습니다. 인간이 만들어내는 시나 음악 생활에 사용되는 도구는 어떤 미지의 공간에 이미 존재한다고 믿었습니다. 그곳에는 연애하는 기분이나 고통·질병·짜증·기타 등등의 감정이나 생각 등 모든 것이 있기 때문에 사람들은 거기에서 흘러나오는 영감으로 세상을 살아간다고 생각했습니다. 사람들이 사용하는 농기구나 밥그릇 같은 쓰임새도 그곳에서 인간 세상으로 흘러들었기 때문에 물건을 보고 무엇인가를 그리거나 베끼는 것은 아주 하찮은 일로 취급하였습니다. 플라톤은 사람이 살아가는 세상 이면에 존재하는 초월적 존재(idea)라 믿었습니다. 인간의 생각이나 무엇을 어디에 혹은 어떻게 사용하는가와 같은 생각 자체가 이데아에 대한 모방이라고 하였습니다. 그러니까 완전하고 참다운 미를 가진 어떤 초월적 영역이 인간사회와 다른 곳에 있다고 믿었습니다.

그의 제자 아리스토텔레스는 생각했습니다. 만일 인간의 생활 방식을 완성시키는 무엇이 있다면 사람이 살아가는데 불안증이나 부

족함이 없어야 하는데 늘 부족한 현실을 생각했습니다. 그래서 불완전한 정신에 무엇인가를 첨가하여 완전한 사물로 완성시키는 사람이 예술가라 생각했습니다. 스승인 플라톤의 생각에서 조금 다른 입장을 요구합니다. 이데아에 있는 모양을 모방한 풍경을 또 모방하기 때문에 수준이 낮은 것으로 생각한 스승과는 다른 입장을 취했습니다. 예술이란 무엇인가에 대한 모방을 현실화 시키는 것이라 생각합니다. 연극을 보고 기쁨이나 슬픔을 느끼면서 불안정한 현실에서 도피하듯이 회화 작품 또한 직접 만질 수는 없지만 모방의 영역이라 믿었습니다.

아이가 자라면서 얻는 지식이나 경험은 어른들을 모방하면서 사는 방식을 습득하는 것과 마찬가지로 예술 또한 사회를 모방하고 이를 후손에 물려주는 것이라 본 것입니다. 그렇다고 모든 모방이 예술이 되는 것은 아닙니다. 예술가가 지니고 있는 감각에 의해 무엇인가를 모방하여야만 한다고 했습니다. 없던 무엇은 지금에 사용할 수 없기 때문에 무가치한 것으로 여겼습니다. 이것이 플라톤과 아리스토텔레스(Aristoteles, BC 384~322)가 살던 시대의 예술입니다.

예술이라는 것이 참으로 어렵습니다. 플라톤이나 아리스토텔레스가 살던 시대는 종교적 신념이나 사회적 이념이 명확하기 때문에 옳고 그름에 대한 판단이 용이한 시절 아닌가요? 지금은 그 시대에서 2천 년이 흘러 사회도 다양하고 생각도 각양각색이라 옳고 그름에 대한 판단조차 무의미한 시대이기도 합니다. 여기에 현대미술이라는 것이 끼어 들면서 예술인 것과 예술이 아닌 것에 대한 구분 또한 모호하기 그지 없습니다. 지금에서 본다면 기원전의 예술은 사회를 통치하기 위한

수단이었던 것 같습니다. 플라톤이 예술은 모방에 있다고 하였지만, 최근의 현대예술을 보면 사물에 대한 모방뿐만 아니라 드러나지 않은 정신 혹은 사회구성체, 이데올로기 등에 대한 이야기도 다양합니다.

플라톤이 살던 때는 사회가 발전함에 따라 새로운 물건이 필요하게 되고 새로운 물건을 위한 목적으로 사물을 만들어 내는 시대였습니다. 지금은 물건을 사용하기보다는 사회구조를 사용하여 돈을 벌고, 때로는 착취할 수 있는 사회적 수단이 필요한 시대가 되었기 때문에 무엇인가에 대한 본질적이거나 원론적인 부분에 더 관심을 두는 것 같습니다. 어쩌면 플라톤의 이데아를 파괴하고 싶어 할지도 모릅니다. 요즘은 '예술이란 무엇인가'란 명제보다 '(그것이) 왜 예술인가?' 라는 질문이 더 많습니다.

세상이 2천 년이나 흘렀습니다. 연극이나 시로 정신 활동의 변화와 사회구조를 이해하던 시대가 더 이상 아닙니다. 그럼에도 예술은 여전히 어렵습니다. 지식과 정보가 책이나 공연에 의해 수록되어 전파되고 전래되는 것에 인터넷이라는 가상공간이 첨가되었습니다. 과학과 기술이 첨가된 최첨단 장비가 동원되고 자기 지식도 아닌 인터넷 지식이 자기 것인냥 사용되는 시대입니다. 예술에 대한 자기 복제와 자기표절이 당연시되고 컴퓨터 그래픽을 활용한 영화의 한 장면이 미술작품이 되는 시절이기도 합니다. 지금은 예술의 총체적 위기의 시대입니다. 어디서 출발해야 할지 모르겠습니다.

어디서부터 시작해야 할까요. 어떤 그림을 보고 예술작이냐 아니냐를 어떻게 구분합니까. 무엇이 예술인가보다는 예술이 아닌 것을 먼저 찾아보는 것이 더 쉬울 듯 합니다.

사랑? 예술일까요? 사랑은 예술이 아니지만 사랑하는 방법과 함께 사랑의 결과를 기록해 낸다면 예술일 수 있습니다. 사랑은 사람의 관계성 확보를 위한 감정놀이입니다. 사랑 자체에는 역사성이나 사회성이 함께하지 못하지만 사랑하는 방법이나 시기에 따른 애정 표현은 사회성이 함께합니다. 그러니까 사랑 자체는 예술이 될 수 없으나 사랑하는 방식을 기록해 둔다면 예술이 될 수 있습니다. 소리로 혹은 몸짓으로 또는 회화나 조각 작품으로 과정과 결과를 기록할 수 있습니다.

사랑이라는 감정은 종족을 번식하고 사회를 구성하기 위해 시대에 따라 방식이 달라집니다. 동성간의 사랑을 터부시하던 시기에도 동성간의 사랑을 표현한 예술작품이 있습니다. 동성간의 사랑 자체가 아니라 동성간에 오가는 말들이나 방식이나 그것을 바라보는 사회적 입장 등의 의미가 예술의 근간이 됩니다.

지금 사용하고 있는 컴퓨터 자판은 예술품이 아닙니다. 공산품이기 때문이 아니라 컴퓨터 자판에는 감정이 없기 때문입니다. 예술품

이 되자면 감정이 개입될 여지가 있어야 합니다.

　사랑 자체보다는 사랑하는 방식에 감정이 개입되는 것과 비슷합니다. 지금 사용하고 있는 자판에 때가 묻고 손길이 더해져 200년 후쯤에 누군가 쓰던 자판이라는 사실을 확인할 수 있다면 골동품이나 민예품, 어떤 가치를 지닌 예술품이 될 수도(?) 있습니다. 어떤 기록물을 남기기 위해 사용된 것으로 200년 후의 후손들이 자판을 바라보면 조상의 손길을 느끼게 될 것입니다.

　예술이 무엇이냐는 잦은 질문에 예술? 그거 별거 아니야. 그냥 눈으로 보고 아! 예술이구나 하면 예술이지 뭐. 별거 있겠어! 라고 대답을 해주고 싶습니다. 예술이 무엇인지에 대한 가장 기본적인 것은 예술작품을 바라보는 일입니다. 맹은희 작가의 작품처럼 예술작품이 되기 위해서는 형상을 잘 이해하면 됩니다.

모양 이해하기

모양(模樣)이라는 말은 겉모습을 의미하지만 겉치레나 체면 등을 포함하고 있습니다. 속에 담긴 의미를 슬며시 감춘 상황이나 상태에 대해 짐작하거나 추측하는 것까지 포함합니다. 그래서 미술작품을 감상할 때 모양을 이해하는 것이 중요합니다. 미술작품에서는 모양이라는 말보다는 형상(形象)이라는 용어를 자주 사용합니다.

모양은 여러 가지가 있습니다. 머릿속에 그려지는 형상과 보거나 손으로 만질 수 있는 것, 그리고 기억에 남아 있는 형상 등이 있습니다. 세 가지 모두 사물의 생긴 모양이나 상태를 말합니다. 형상이란 단어를 사전에서 찾아보면 형상(形象/形像), 형상(形狀), 형상(形相)이라고 세 가지가 나옵니다. 첫 번째 형상의 상(象/像)은 코끼리의 상아 모양을 본 뜬 코끼리 상(象)과 형상이나 모양을 본뜬다는 뜻의 형상상(像)자가 있습니다. 이것은 마음이나 생각에 의해 모습이나 형태를 떠올리거나 이것을 표현하는 것을 의미합니다. 사람 인(人/亻)이 없으면 자연상태를 말하고 인(亻)이 있으면 인공적 모양을 의미합니다.

두 번째의 형상(形狀)은 어떤 상태나 일 등에 대한 형편이나 정황을, 세 번째의 서로상(相)으로 되어 있는 상(相)자는 바탕이나 주변을 자세히 들여다보는 것을 의미합니다. 어떤 사물에 의미나 상태를 덧

붙여진 상태를 말합니다. 그러니까 첫 번째 형상(形象/形像)은 머릿속에 있는 모양이고, 두 번째는 살면서 일어나는 일들을 기억할 수 있게 하는 상태나 사물이고, 세 번째는 어떤 모양에 또 다른 의미가 가미 된다는 것으로 이해하면 됩니다. 미술품을 이해하거나 감상하기 위해서는 그림으로 그려진 모양에 숨겨진 세 가지 상(像, 狀, 相)을 찾아가야 합니다. 이것이 예술이 되는 조건입니다. 어렵습니다.

　장미꽃 그림이 있다고 상상해 봅니다. 장미꽃 그림이 예술작품이 되고자 한다면 장미꽃을 그리게 된 원인이 있어야 합니다. 자연상태의 장미꽃 모양은 형상(形象)이 되고 장미꽃을 그림으로 그린 것을 형상(形像)이라고 합니다. 상(象/像)자에 사람인(人)자가 있고 없고의 차이일 뿐이지만 의미는 완전히 다릅니다. 예술작품이 되기 위해서는 장미꽃의 모양을 베끼는 것이 아니라 어떤 의미를 가지고 모양을 만들어야 합니다. 여기에 두 번째로 설명했던 형상(形狀)이 포함되면 예술이 더 깊어집니다. 장미꽃말인 사랑이니 열정이니 하는 것 말고, 의인화된 장미가 필요합니다.

진심의 가치를 찾아서 _ 맹은희

예술작품으로 표현되는 형과 색은 예술가의 마음에서 비롯됩니다. 예술가의 마음은 사회와의 소통을 위한 언어를 기초로 하면서도 그것이 전부가 아닌 또 다른 세계의 영역입니다. 자신의 마음에 있는 어떤 의미를 찾아가는 일이라 할 수 있습니다. 자신의 마음을 확인하는 일은 사람이 사회생활을 하는 것과 비슷합니다. 누군가와 부딪히고 갈등하고 화해하면서 적당히 상대의 입지를 만들어 주면서 자신의 가치를 확대해 나갑니다.

미술가 맹은희가 표현하고자 하는 것이 바로 여기에 있습니다. 기분을 단순화 하는 것이 아니라 기분과 마음이 지닌 본래의 모습을 찾아갑니다. 미니멀리즘이 자본주의 사회에 대한 탐구 혹은 본질 탐색이라고 한다면 자신을 소우주로 바라보는 방식입니다. 느끼고 생각하고 판단하는 것들 대다수가 우리 사회에서 형성된 것 들이기때문에 스스로를 판단하고 파악하고 부정하거나 조화로움을 찾아간 다면 그것이 곧 사회가 아닌가 하는 생각이기 때문입니다.

"지금, 이 순간 나의 조형욕망에 대한 표현 기록입니다. 나는 생각에 여유를 두지 않고 한 순간의 이미지를 만들어 갑니다. 작업에 필요한 재료와 자유롭게 통제 할 수 있는 자신의 입장을 표현하기 위한 도구를 찾는 순간을 놓치지 않기 위해 작업합니다. 특정한 도구와 물감이 충돌하

맹은희. The unknown world 2017 3.12 pm5:17
acrylic on canvas. 100×100cm. 2017

며 만들어내는 우연의 효과는 나를 긴장하게 하고 집중시키며 가슴 두근 거리게 합니다. 하나의 층에서 또 다른 층으로 이동하며 축적되고 응결된 결과물은 감각의 덩어리고 살아 있다는 몸짓이며 미지의 세계로 가는 희망의 끈을 잡고 있다는 것을 의미하기도 합니다. 나는 사유 대신 직관으로 표현하며, 작품과 호흡하는 그 시간 속에 있고, 움직임이 순간 정지된 것과 같이 나는 이미 작품 속에 있습니다."

스스로를 안다는 것은 쉬운 일이 아닙니다. 배우고 익힌 언어를 중심으로 하지만 언어 자체를 시각화 하는 것이 아닙니다. 작품 <The unknown world 2017 3.12pm5:17>은 그 순간의 기분을 그려낸 것 입니다. 기분이 아니라 생명입니다. 스스로의 마음을 표현한 것이지만 이것은 치열하고 힘겨운 생존입니다. 색, 면으로 나눠진 이미지들은 마음이면서 사회입니다. 층층 겹쳐진 색들은 각기의 독립적이면서 하나입니다. 이들은 독립적으로 존재하지만 독립적으로 생존할 수 없음을 잘 알고 있습니다.

미술가가 살고 있는 세상의 부분에 집중하는 자신의 의지이며 자신을 확인할 수 있는 영역입니다. 어느 날 혼자임을 알게 되면서 느끼는 중압감과 외로움, 스스로 헤쳐 나가야 하는 삶의 공허와 갈등에 대한 홀로서기입니다. 캔버스위에 한호흡 한호흡 물감을 올립니다. 나이프 혹은 넓은 붓의 날카로움과 차가움이 따뜻한 색과 조화로움으로 만들어질 때의 즐거움을 생각합니다. 겹겹이 쌓이면서 하나의 것으로 뭉쳐지는 순간, 그것은 생명이 됩니다.

작품 감상도 그렇습니다. 색을 보고 이미지 자체만 보자면 이해하기 어렵고 의미를 알 수 없게 됩니다. 의미와 삶의 본질이 자연의 작

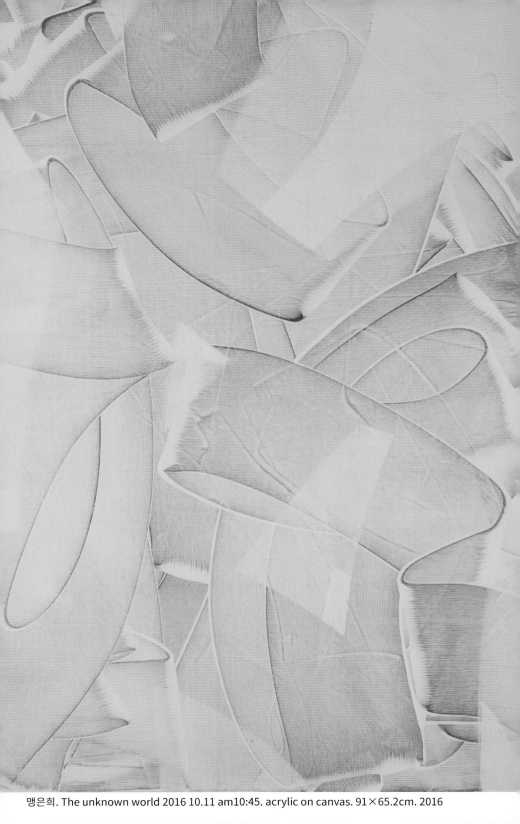

맹은희. The unknown world 2016 10.11 am10:45. acrylic on canvas. 91×65.2cm. 2016

은 형(形)에서 시작되었지만 그것에 국한되면 생명과 삶의 원류를 찾아가는 의미를 상실하고 맙니다.

마찬가지로 생명의 본질이라는 의미에 집착하게 되면 이미지 자체를 통해 전달되는 의미가 만들어 집니다. 그것에 대한 사유(思惟)적 접근이 있어야 합니다.

작품 <The unknown world 2016 10.11 am10:45>도 마찬가지입니다. 그려진 상태만을 본다면 하늘색 계통의 구성입니다. 하늘색과 붓질로 남겨진 다른 부분은 작품 <The unknown world 2017 3.12 pm5:17>과 같은 의미로 접근하여야 합니다. 앞의 작품은 마음의 순간을 형(形)으로 만들어 내었듯 이 작품 또한 감각이나 피부를 통해 확인할 수 있는 미술가의 정신이나 마음의 일부입니다. 바람이거나 물결이거나 세상을 운용하고 사용되는 세상의 기운입니다. 모양에 집착하지 않아야만 의미에 접근할 수 있습니다.

겉으로 드러난 세계와 감춰진 세계는 이원적으로 파악하여야 합니다. 붓질의 흔적으로 그려진 작품에는 모양으로 그려지지는 않았지만 나무가 있거나 숲이 있다는 상상 가능한 세계가 있습니다. 자연과 예술가의 교감을 포함한 사회와 사람의 관계입니다.

마음에서 완성된 모양을 터득하게 되면 사회에서 소통되는 언어가 숨겨집니다. 조화로운 삶을 위한 진심의 가치를 만들어가는 일 입니다. 사회에서 시작된 삶의 본질과 조화로운 삶을 지향하는 인간의 가치가 화가의 마음을 자극합니다. 화가는 갈등과 화해의 조건을 언어로 이해하며 그것을 생각으로 전환시킵니다. 이것이 작품을 시작하는 첫 번째 조건입니다. 마음에든 조화로움을 어떤 모양으로 인용하면서 마음에든 갈등과 화해의 상태 자체를 고민하기 시작합니다.

사회에서 구성된 마음은 화가 개인의 것이지만 시각화된 그것은 소우주의 형(形)으로 만들어져 어떤 갈등과 화해도 이입이 가능해집니다.

자연의 일부를 사용하는 것과 바람이나 물결과 같은 마음의 모양으로 이입하는 것은 화가 자신에 대한 인식과 이성의 현재상태입니다. 현대미술이라는 이름으로 모든 것이 예술로 이해되는 시대이기도 합니다. 예술이냐 아니냐에 대한 물음은 작품하는 입장에서 접근할 일은 아닌 것 같습니다. 다만, 마음에 남는 형은 우리가 흔히 바라보는 형과는 다른 세계입니다. 마음의 세계에서 진심을 확인하여 그것을 시각화 시킬 때 그것이 바로 미술가가 추구하는 가치가 된다고 보는 것입니다.

3. 예술(미술)?
무엇을 어떻게 시각화 하는가?

백남준

(白南準, 1932~2006)

　예술? 사기예요. 세상을 속이는 일입니다. 그렇다고 거짓말을 한다거나 피해를 준다는 것이 아니라 없는 것을 있다고 믿게하는 것 자체가 사기아닌가요? 정신? 아주 중요하죠. 그런데 정신이 어디에 있냐고. 어디 있는지, 보이지도 만져지지도 않는 정신이 있다고 믿게 하는 것이 예술이지요. 그래서 사기라는 것이지요.

　나는 인간이 만들어놓은 것 중에서 가장 추상적인 개념 중 하나인 시간에 대해 인간이 바라보는 입장을 하나의 행위로 만들어 내지요. 시간의 흐름이라는 역사성에 인간의 정신과의 상호교환과 같은 것을주제로 삼고 있답니다. 어떤 상황이나 사건에 대해 인간의 정신은 중립적일 수 없어요. 정신은 시간의 흐름과 마찬가지로 지속적으로 흐르거든요. 멈춰진 정신은 이미 정신이 아닌 것 입니다. 어떤 조건이거나 상황에 관여하면서 존재감을 나타려고 하지요. 다른 무엇인가를 대변하거나 변호하는 것보다는 자신에 대한 방어본능을 가장 우선적으로 만들어내는 것이 정신이다 이 말입니다.

　플럭서스(Fluxus)란 말 들어보았나요? 1960년대 후반부터 존 케

이지나 요셉 보이스와 같은 친구들과 활동했지요. 우리는 정신의 변화나, 감정의 움직임 등을 잡아내는 일을 기점으로 예술활동이 시작된다고 믿어요. 예술이 특정 집단이나 어떤 조직에서 나타나는 것 자체를 부정하지요. 사회조직의 객관성과 정신의 보편성을 생각하지 않아요. 예술이 보편적이면 재미없지 않겠어요? 지역주의, 국가나 집단에 의한 개인 정신의 통합, 지속되어야 하는 질서들과 같은 것들을 거부하는 편이지요.

반미학이라고 인생에 하등 관계없는 것이 곧 예술이라는 믿음입니다. '예술≠인생'이라는 등식입니다.

그래서 나는 비디오를 사용하였죠. 컴퓨터 모니터가 상용화되기 전에는 움직이는 것을 정지된 화면으로 보여줄 수 있는 유일한 수단이 텔레비전 화면이었죠. 진공관이 들어있는 흑백 텔레비전을 통해 사람들의 움직임이나 소리를 보이게 할 수 있었습니다. 비디오와 영상을 사용하기 때문에 현대문명의 기기를 사용했다고들 하지만 그것보다는 소리를 보여주거나 움직임을 멈추게 하는 방법을 찾았던 것입니다. 여기에 자본주의가 입혀져 사람들과의 관계가 돈독해지는 결과가 자연스레 생겼습니다.

1984년에는 인공위성을 사용하여 뉴욕, 파리, 베를린, 서울을 연결한 <굿모닝 미스터 오웰(Go-od Morning, Mr. Orwell)로 이라는 이름으로 세상을 연결 시켰지요. 1986년의 <바이바이 키플링>, 88년의 <손에 손잡고>로 이어지는 위성작업 시리즈는 소통과 삶이라는 정신 가치의 확산을 이야기하고자 했던 것입니다.

49

백남준 선생님 전(前)

미디어아트라는 것이 현대미술의 일부로 중요한 수단이 되고 있음은 잘 알고 있습니다. 회화작품에 국한시켜 보더라도 한 장면으로 해결할 수 있는 그림과 영상물의 대립이라고 할 만큼 미디어가 강세를 누리는 것은 분명합니다. 어찌보면 과거 독일 표현주의에 나타 났던 '연작'의 경향과 비슷한 양상으로 보이기까지 합니다. 연작은 한작품으로는 의미 전달이 부족하기 때문에 여러 작품을 이어서 보여주는 방식으로 이해하고 있습니다.

요즘의 미술작품들을 보면 작품의 근원을 인터넷에서 찾기도 합니다. 인터넷의 발달로 지식과 정보가 사람에 있는 것이 아니라 사이버 공간에 축적되고 있기 때문입니다. 선생님 시대는 만들어야했지만 지금은 이를 활용하는 지혜가 필요합니다.

현대미술의 이론들이 힘을 잃어가는 이유도 여기에 있는 것 같습니다. 하나의 경향이나 특정의 이미지를 구축하는 것이 아니라 이것저것 중요하다 생각한 정보를 모아서 자신의 이론으로 재구성 합니다. 미술작품에 대한 정보도 공개 되어 있습니다. 작업 노트나 비평문들은 클릭만 하면 다 볼 수 있습니다. 아시다시피 과거 어떤 시대에는 그림 그리는 방식(형식) 자체가 비밀인 시절도 있었습니다. 새로운 형식에 대한 탐구가 창작의 영역이라고 믿었던 이들도 많았다고

알고 있습니다. 형식자체가 예술이기도 했었으니까요.

형이 야단맞는 것을 보고 자란 동생이 그 일을 하지 않는 것은 얍 삽하거나 잔꾀를 부리는 일이 아니라 변화와 발전이라 생각합니다. 형의 창의력은 따라가지 못하지만 동생은 잘못을 피하는 방법이나 칭찬받는 방법을 잘 알고 있습니다. 이와 비슷하게 선배들의 부족 분을 후배들이 최대한 사용합니다. 정보보관 창고가 개방된 현재에 는 인터넷에서 긁어모은 정보를 편집하여 정보를 생산합니다. 대학 의 논문까지 그것을 활용하는 실정입니다. 편집만 잘하면 전혀 새로 운 문장이 되고, 전혀 다른 정보로 구축되고 마니까요. 예술의 개념 변화에 의한 표현방식, 작업제작 환경은 언제나 변화무쌍 할 수 밖에 없겠지요.

하지만 선생님, 세상이 아무리 변하거나 지식과 정보가 사이버 공 간에 축적된다 할지라도 인간의 경험과 본래적 인성가치를 추구하는 철학의 기본 개념은 변화가 없는 것 아닌가요? 어떤 경우라도 인간의 가치와 삶의 이유, 살아가는 방법에 대한 윤리와 관련된 인문학에 대 한 접근은 당연 존재해야 한다고 생각합니다. 깊은 정보를 요구하지 않 는 창의 활동의 경우에는 사이버 공간에 축적된 다양한 정보를 활용하 고 사용하는 지혜를 기본으로 하는 시대가 되었습니다. 옳고 그름 에 대한 판단 없이 무조건 수용하는 상태에 이르렀습니다. 사회활동 과 무관한 예술작품이 등장할 경우도 있지만 이 또한 사회가 수용하 는 범위에 속해있음을 이해하여야 하는데도 말입니다. 그러니까 세 상이 변하면 미술작품도 변해야 합니까? 아니면 그냥 미친 듯이 꾸준 히 자기세상을 만들어야 하나요?

소리와 시간을 보여주고자 했습니다

 1976년이던가... 흑백 모니터로 구성된 <달은 가장 오래된 텔레비전>이라는 작품을 제작하였지요. 시간을 보여줄 수 있는 방법을 찾고자 했었답니다. 텔레비전 모니터 12개에 12가지로 변화하는 달의 모습을 보여주었지요. 순간과 영원은 동일선상의 것이다는 철학적 의미를 담았지요. 세상의 흐름과 운행원리가 인간화 되어야 해요. 인간 중심의 사상이 필요한 것이죠. 마찬가지로 예술도 인간화되지 못하면 예술을 위한 예술이 되고 맙니다. 이전에 제작되었던 <TV부처>의 연장 선상에 둔 것이지요. 모니터에 비친 자신의 모습을 바라보는 부처를 통해 철학과 과학문명, 종교와 자본주의, 명상과 미디어, 동양과 서양의 정신성 등 총체적 정신의 의미를 담아보려고 했지요.

 바라보는 것과 바라보임을 당하는 것, 자신과 분리되어 있는 또 다른 자신과 타인과의 대면으로 예술에도 인간성을 담아내고자 한 것입니다. 이러한 일련의 작품들을 통해 제가 바라보는 세상과 다른 사람이 바라보는 세상과의 관계를 어떻게 규명할 것인가의 문제와 연결됩니다. 드러나지 않는 것, 존재하지만 보이지 않는 것들을 보이게 하는 방법을 모니터에서 찾아내었지요. 텔레비전 모니터는 정지된 화면에서 움직이는 영상을 볼 수 있다는 것은 영상의 송출이라

는 문제보다는 시간을 멈춰지게 하는 좋은 소재입니다. 여기에다 머릿속에서만 기억할 수 있었던 개인적 움직임까지 기록 가능한 비디오 테잎이라는 것이 첨가되었죠. 영화나 애니메이션도 있지만 그것은 보편적 기록이며 강제적 유입이거든요. 개인적 취향과 목적을 위한 영상의 왜곡과 변형, 색상의 가변성과 대중의 참여를 직접적으로 사용할 수 있게 된 것이지요. 즐겁기 그지없는 일이었습니다. 뿐인가요. 작품을 감상하는 불특정의 인물이 작품에 참여할 수 있었죠. 그들의 움직임은 시간에 의한 것이라는 것을 영상으로 보여줄 수 있어요.

항상 고민해 왔던 정신과 시간을 보여주고 싶다는 열망이 미디어와 전파, 비디오 테잎과 모니터에 의해 해결된 것입니다. 이것은 자본주의와 과학문명, 가상세계의 발전으로 인한 사회적 변화에 적응하는 일이며, 앞으로 형성 될 사회구조에 대한 발 빠른 대처임에 분명합니다. 물론, 제 작품에 대해 가타부타 말을 할지도 모릅니다. 복제되어 볼 수 있는 회화작품과 달리 직접 참여해야하는 일 덕분에 예술과 대중과의 관계를 더 멀리 하였다거나 예술을 지극히 개인적 성향으로 몰아갔다는 등의 것 말입니다. 관계없어요.

젊은 미술가들의 작품을 보다 보면 참으로 기발한 연출이구나 하는 작품을 가끔 대하게 됩니다. 영화의 스틸 컷 같은, 연극의 한 장면 같은, 현대무용의 정지 동작 같은 장면을 그림으로 옮겨내기도 합니다. 전자상가나 공구가계에서 발견한 기묘한 장비를 사용하여 장비 시연회인지 예술작품인지 모호한 경우도 많이 발견됩니다. 원론적으로 말하자면 시각예술로서 회화라고 하는 것은 영화나 연극이나 무용에서 연출하지 못하는 어떤 이미지를 창작하는 일입니다. 서로의 영역을 침범해도 상관은 없지만 다른 장르에서 손쉽게 할 수 있는 구

현을 굳이 시각예술로 표현할 이유는 없다는 개념이지요.

사진과 회화(페인팅)의 영역이 혼재되는 시대에 살고 있지만, 그래도 회화(繪畵)라고 하는 것은 다양한 선(絲)을 혼합하거나 모아(會)서 이미지를 만드는 것을 기본으로 합니다. 한자로만 보아도 회(繪)자는 선의 조합입니다. 어찌되었거나 시각예술로서 회화라고 하는 것은 보이지 않는 확인될 수 없지만 존재하는 무엇을 보이게 하는 일련의 작업임에는 분명합니다. 꽃을 그리더라도 꽃 자체를 그리는 것이 아니라 꽃이라는 대상을 통해 화가의 또 다른 세계를 구현합니다. 꽃은 정신이나 여타의 상황에 대한 전달자일 뿐이었습니다.

예술은 사회와의 약속입니다. 사회에서 약속된 기호나 말을 사용하여 약속되지 않은 새로운 약속의 조건을 만들어내는 일입니다. 사회에서 약속된 기호만을 사용하지는 않습니다. 약속된 기호는 객관성을 지니고 있기 때문에 새롭거나 없던 것을 의미하는 창의성에서 멀어져 있습니다. 그래서 예술가들은 객관성을 확보할 수 있는 어떤 약속되지 않는 기호나 의미를 찾아내고자 노력합니다. 텍스트이거나 몸짓이거나 소리이거나 말입니다.

화가가 사회에게 약속한 것은 새로운 기호를 제공해주는 일입니다. 특정의 모양이나 의미가 아닌 일상에서 발견되는 글씨를 통해 또 다른 세계를 연상시키기도 합니다. 이미지의 잔상도 아니면서 이미지가 겹쳐지는 상태를 찾아갑니다.

예술작품_ 주관? 객관?

"넌 너무 주관적이야!"라는 말을 간혹 합니다. 주관(主觀)이라는 말은 자기중심적이고 자기만의 견해나 관점을 의미합니다. 철학적으로 말하면 자신을 제외한 외부세계에 대한 평가나 인식관계에 대한 의식과 의지를 가진 존재로서 내면적이며 독자적인 정신영역을 말합니다. 주관에 대별되는 말로는 객관(客觀)이 있습니다. 개인의 입장에서 벗어나 다른 사람의 입장에서 사물을 보거나 판단하는 것을 말합니다. 자아를 바라보는 대상을 의미하기도 합니다.

예술작품은 주관적일까요? 객관적일까요. 아니면 두 가지를 병행해야 하는 것일까요? 만일 객관적이라고 한다면 예술작품의 객관화란 어떤 상태일까요.

많은 사람들이 좋아한다는 것은 주관적인 것 보다는 객관적인 부분이 더 많기 때문이 아닐까요? 누구나 다 좋아하는 예술품을 제작할 수는 없을까요?

4. 예술 _ 주관과 객관 사이에서

클로드 모네

(Claude Monet, 1840-1926)

제 그림이 객관적이라 구요? 물론 누구나 보는 풍경을 그리긴 했습니다만 제 그림이 객관적이라는 말 처음 들어봅니다. 그림이 처음 발표되었을 때 난리 났었지요. 이런 것도 그림이냐는 신문 기사에 화가 나기도 했습니다만 그래도 내 자신이 대견스럽기는 했습니다. 세상 사람 모두가 본인들이 원하는, 본인들이 알고 있는 것들을 미술작품으로 인정하는 시대에 말입니다. 저와 저를 옹호하는 몇몇 지인을 제외하면 대다수 화가는 교본에 있고 지금까지 해 왔던 상태를 답습하여 그리는 것을 당연하게 생각합니다.

개인의 생각이나 주관적 상태를 미술품에 담을 수가 없다니까요. 세상을 자신의 눈으로 바라보고자 하는 예술가에게 참으로 고역이지요. 이미 주어진 목적과 주제가 있는 그림이 회화작품이고, 개인의 성향이나 생각은 중요하지 않지요. 돈 많은 은행가나 귀족이 원하는 그림을 주로 그리는 시대입니다.

돈이면 다 해결되죠. 왕족이나 귀족, 부자들이 그림을 사주고 후원해 줍니다. 그들이 원하는 미술품을 제작합니다. 소위 말하는 아카데미 화가들이 말입니다. 개인 성향이라는 것은 거의 존재하지 않아

요. 그러니까 주관적 상태를 작품으로 제작하면 곧 굶어 죽는다는 것과 같지요.

돈과 융합하는 일은 지극히 당연한 일이지요.

해 뜨는 인상요? 욕 많이 먹었지요. 빛을 그린다기 보다는 그냥 개인의 시각으로 그림을 그렸죠. 일종의 모험입니다. 뭐... 우리 시대의 전위(前衛)예술이죠.

제 입장은 그래요. 화가는 자신의 시각을 표현할 수 있어야 한다고 생각해요. 그렇다고 미술작품에 색다름과 특이함, 독창성이라는 부분을 강조하는 것은 아닙니다. 주변의 모든 사람들은 자신의 눈에 익숙한 이미지와 알고 있는 사물에 대한 재현 기술을 선호하지요.

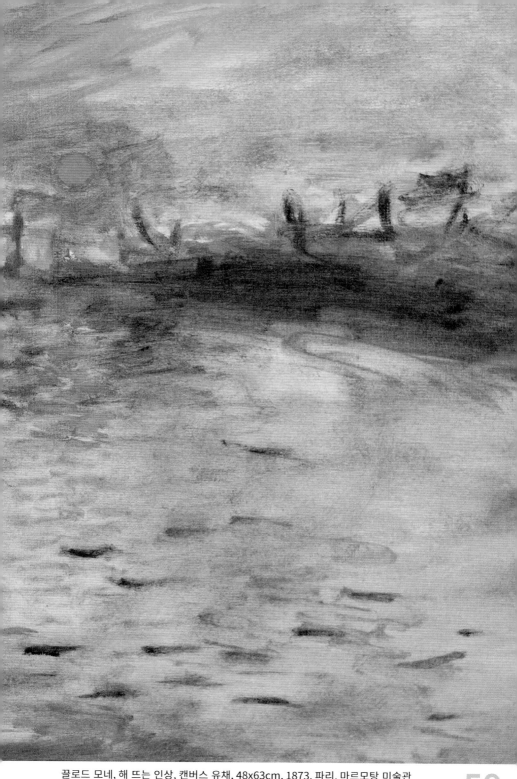

끌로드 모네, 해 뜨는 인상, 캔버스 유채, 48x63cm, 1873, 파리, 마르모탕 미술관

어떤 젊은 작가

　매번 고민하는 것이지만 개인적인 예술세계를 펼칠 것인가 아니면 팔리는 그림을 그릴 것인가에 대한 갈등이 몹시 심해요. 어떤 그림을 그리면 잘 팔릴까요? 남들이 이해하는 객관적인 상태로 그림을 그려야 할까요.

　보고 싶어 하는 마음을 그리움이라 말합니다. 보고 싶다는 것은 본다는 것을 시각적으로 확인함을 의미하는 것입니다. 그린다는 것은 이미지를 구체화 한다는 의미가 강합니다. 그것은 영상입니다. 그런데, 이러한 생각을 한다 하더라도 어떻게 시각화 하느냐 말입니다.

　사람을 그리면 여자사람인지 남자사람인지 어른인지 아이인지, 화려하게 할 것인지 궁핍하게 할 것인지, 앉아있을 것인지 걸어가는 중인지, 배경으로 시골풍경을 할 것인지 도시를 할 것인지, 밤인지 낮인지 결정해야 할 것이 너무나 많습니다. 그림을 감상하는 이야 그냥 보면서 사람을 그렸구나. 무엇을 의미하느냐 정도에 그쳐도 되지만 작품을 제작하는 입장에서는 온갖 소소한 부분까지 다 신경 써야 한다 말입니다.

　사람들은 예쁜 것을 좋아합니다. 예쁜 사람을 그린다고 해도 거기에 제 뜻이 잘 담겨지지 않게 됩니다. 예술작품인데 그래도 사람의 마음이나 정신, 혹은 사람의 새로운 생각을 위한 무엇이 있어야 하는 것 아닌가요? 거의 매달 미술품견본시장인 아트페어가 열리지만 젊은 미술인들은

미술시장에서 작품을 선보일 기회도 잘 없습니다. 워낙 많은 아트페어가 생기다 보니 참여 안하면 뭔가 어색하고 불안한 마음이 들기도 합니다. 예술의 주관은 사라지고 사회가 요구하는 객관의 입장만 점점 더 강화되는 것 같습니다. 돈이면 다 되는 시대로 역행하는 것 아닌지 모르겠습니다. 그렇다고 아트페어나 돈에 의해 판단되는 것 자체를 무시하기도 어렵습니다. 저는 작품에 내용이나 가치, 사회적 개념이나 정신을 좋아합니다. 한편으로 그것을 알아주는 이 있을까 하는 걱정도 있습니다. 제 작품을 보고 마음에 드는 누군가가 있었으면 좋겠습니다.

'예술은 인간의 정서를 함양 시킨다'는 말 들어본 적 있는지요. 정서(情緒, emotion)라고 하는 것은 마음이 움직이는 것을 말합니다. 예술이라는 것은 사람의 마음을 움직이게 하여 능력이나 품성을 길러 더 나은 미래를 만들어 나가는 것을 의미한다고 합니다. 감정이나 정서라는 것은 눈으로 확인할 수 있는 것이 아니기 때문에 예술작품을 만들거나 감상하거나 주관적일 수 밖에 없습니다. 여기에 즈음하여 예술가는 자신의 주관성을 객관화시키기 위한 다양한 방법을 사용하게 됩니다. 생활에서 발견되는 물건을 사용하는 정물화나 자연이나 도시를 그리는 풍경화, 인물화 등이 필요에 따라 선택됩니다.

예술가들이 선택한 정물이나 풍경, 인물 등은 사회적 기호가 아니기 때문에 해석이 참으로 어렵습니다. 예술은 아직 약속되지 않은 새로운 사회의 기호를 만들어야 하기 때문에 객관성은 사라지고 어색하고 불편한 이미지가 탄생되게 되는 것입니다. 처음에는 불편하고 어색하지만 자주 보면 익숙해져서 거기에 담긴 의미를 이해하기 시작합니다.

자기성찰은 결국 객관입니다.

구도의 길을 갑니다. 종교에 대한 믿음이나 신앙에 관한 접근이 아니라 세상과의 조화로운 삶을 위한 구도의 길입니다. 실물을 보고 그리는 것보다 마음에서 다듬으며 그려냅니다. 얼핏 세밀한 묘사에 기운이 있어 보이지만 실재의 목적은 묘사된 사물의 이면에 있습니다. 오랜 시간을 두고 보면 사물에 숨겨진 의미가 조금씩 이해되기 시작합니다. 사물에 친화력이 강하기 때문에 얼핏 스치기 쉬운 부분 입니다. 겉보기에는 사물재현에 힘을 쓴 것 같지만 감동의 울림은 다른 곳에서 만들어집니다.

세상과 소통을 위한 과정에서 만나는 다양한 일들이 이미지로 전환됩니다. 마음 그대로를 표현하고 있기 때문에 현실에 대한 관찰이 많을 수밖에 없습니다. 작품 <시간의 흐름속에>를 봅니다. 80년대를 겪으면서 민중미술로 보여질 법한 그림이 그려지고, 구도와 자기성찰에 대한 입장의 촛불이 지금에 와서는 현실에 적응하는 모습으로 보이기도 합니다. 언제나 진솔한 가치를 구현합니다. 겉모습으로는 다양한 형식과 의미를 지닌 것 같지만 작품들은 언제나 한결 같이 현재를 사는 보통 사람들의 이야기의 범주를 유지합니다. 일상에서 발견되는 과일이나 가구들, 꽃, 풍경 등에 내밀한 붓질을 제공합니

다. 사물을 모방하거나 그것과 흡사하게 그리고자 하는 노력보다는 감흥이 이끄는 대로 모여지는 자연스런 생성의 과정입니다.

촛농이 흘러내립니다. 슬픈 현실에 대한 고뇌보다는 계절의 변화와 날씨의 변화에 적응하며 살아가는 사람들의 감성으로 이해되어야 합니다. 봄 여름 가을 겨울(春夏秋冬)과 바람(風)과 구름(雲), 이슬(露)의 글귀가 자연의 변화를 대변합니다. 한자는 이미 상형(象形)이기 때문에 추상적 이미지를 포함하고 있습니다. 시간의 변화와 세월의 과정에서 온갖 역경을 헤치고 나가야 하는 삶의 이야기를 단아한 모습으로 표현합니다. 촛불이나 여타의 사물들이 마음에 든 이후에 그려나가기 때문에 사물의 외형을 따르지 않아도 의미가 깊게 갈무리 됩니다. 극 사실이라는 외관묘사를 사용하면서도 스스로 가고자 하는 바에 대한 예술적 깊이를 놓치지 않습니다. 오랜 연륜에서 오는 깊이입니다. 세상을 바라보고 사회에 대한 감흥이나 여타의 감정을 그림으로 그려내는 것은 미술가의 주관성이지만 미술작품이 소통되거나 그려지게 된 원인을 보면 객관성을 유입할 수 밖에 없습니다.

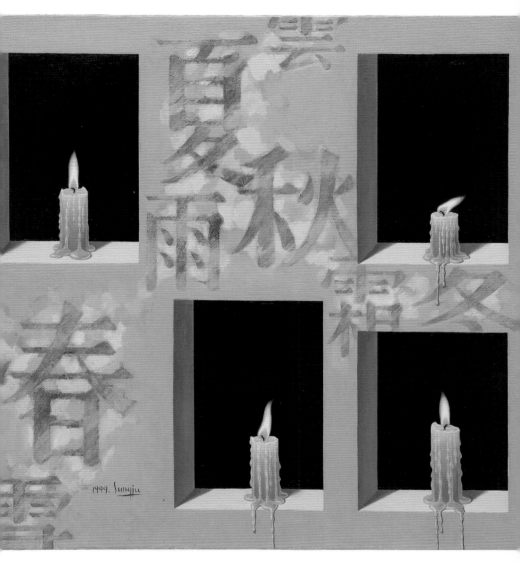

이성주, 시간의 흐름속에, 72.7x60.6cm, Oil on canvas

5. 취미와 지식

언젠가 전시장에서 원로화가님을 만난 일이 있었습니다. '글 쓰신다고? 자네는 지식 나열하는 글은 쓰지 마시게나' 라고 하시더군요. 지금도 수첩에 정성들여 적혀 있지만 정말 귀한 말씀이었지요. 예술에서 지식이라는 것은 이미 알고 있는 것이거나, 현실과는 다소 멀어져 있는 자기만의 학문일 수 있기 때문입니다. 어떤 상태를 문자로 표현하기 위해 책속에 들어있는 문자들을 보기 좋게 나열하는 것은 자신의 것이 아니라는 사실을 나중에 알게 되었습니다. 지식이라고 한다면 보편성을 획득한 개인의 학문이거나 객관화 될 수 있는 개인의 탐구의 영역입니다. 분별력이라고도 합니다. 반면 취미는 단체로의 모임이 가능한 개인에 즐김입니다. 모호한 구분이지만 지식과 취미에 의해 형성된 예술작품은 일시적이거나 개인의 영역에 국한될 경우가 많습니다. 그러기 때문에 취미 예술과 지식예술의 분리를 말하고 싶은 것입니다.

취미라고 했지만 개인의 성향을 집단화시킬 방법이나 규모나 조건을 어디에 두어야 할지는 잘 모릅니다. 사회 구성원 중 어느 부위를 집단이라고 할까요. 집단을 대중이라고 하거나 노동자 계급이라고 하거나, 중산층이라고 하거나, 1%의 재벌이라고 할 수는 없습니다. 우리 사회의 대다수(?) 집단 구성원은 누구와 누구의 모임을 말할까요? 지식인을 핵심 구성원으로 보면 어떨까요. 지식인은 일정 정

도의 수준의 앎과 교양이 있는 이들을 말합니다. 하지만 이 또한 어렵습니다.

단체활동에서 피교육자를 훈육할 때 '시범타'라는 것이 있습니다. 시범(示範)이라는 말은 '모범을 보이다'는 뜻을 가지고 있습니다. 여기에 때리다의 '타'가 붙어 집단생활의 통제를 위해 한사람을 엄하게 벌하는 일을 말합니다. 조직을 통제하는 입장에서는 일진이나 나쁜 취미를 가진 이들을 시범타로 벌하지는 않습니다. 그들을 벌해 봐야 기타 보통의 다수는 당연하게 받아들일뿐입니다. 그래서 시범타는 적당히 착하고 적당히 규율에 임하는 보통수준에서 찾아냅니다. 이것은 사회통제를 위한 나쁜 취미입니다.

나쁜 취미에 의해 만들어지는 예술중에 정크아트(Junk Art)라는 것이 있습니다. 현대사회의 산업폐기물을 활용한 예술작품입니다. 쓰레기를 재활용하여 예술작품으로 변신한다는 순기능도 있지만 사회적 개념과 관련된 의미에서 보자면 사회 폐기물에 대한 고발입니다.

우리나라 미술시장의 한 켠을 차지했던 일련의 '팝'이 그러했습니다. 팝이 아님에도 팝으로 취급하기도 했으며, 팝이 아님에도 스스로 팝이라고 주장하는 이들도 있었습니다. 이들 중에 상당량은 사회의 나쁜 취미를 이미지화하는 정크아트(Junk Art)입니다. 본래 의미

의 정크아트는 일상의 폐품이나 쓰레기를 활용하는 것이지만 사회에 만연한 이미지를 재활용하는 것까지 포함합니다. 만화 주인공이나 여타의 잡스러운 이미지를 재활용하면서 팝이라 오인하기도 하였습니다.

악당을 쳐부수는 만화 주인공 슈퍼영웅이 많이 등장했습니다. 만화 속의 슈퍼영웅은 언제나 사람들은 보호합니다. 문제는 그들이 보호하는 사람들이 어떤 취미를 가지고 있는지 알려주지 않습니다. 이들은 악당을 물리치기 위해 건물을 부수거나 사람들이 죽거나 해도 아무런 죄책감이 없습니다. 전체를 위한 일이라는 나쁜 취미를 조장합니다. 그러면서 자신의 여자 친구나 작은 조직을 수호함을 목적으로 합니다. 예술작품의 전부가 그러한 것은 아닙니다. 나쁜 취미가 사회 전체를 대변하지는 안습니다. 예술의 일부일 뿐입니다.

지금은 세상 사람 중 여럿이 예술이라고 하면 그냥 예술이 되는 시대지요. 이것을 집단취미라고 하겠지만 변기가 예술작품이 되는 것과는 조금 다르지요. 마르셀 뒤샹이라는 예술가의 변기가 예술작품이 된 것이 아니라 변기를 사용한 현실의 집단취미를 의미화 시키고 있습니다.

무엇을 예술이라 하는가?
마르셀 뒤샹
(Henri Robert Marcel Duchamp, 1887~1968)

모든 것이 예술이라면 예술은 없는 것입니다. 예술이 아닌 무엇과 비견할 방법이 없기 때문입니다. 그래서 '예술! 다 죽어 버렸다고 말했습니다.' 세상이 변하면서 예술이 사라졌다 이 말입니다. 예술이 없다고 하니까 예술이 무엇인지 궁금해지더군요. 현재의 자신이 궁금하다면 의심을 하면 됩니다. 그래서 의심을 했지요. 지금 보이는 모든 것을 부정하고 사는 것 자체에 대한 의심이 시작되는 순간 사회가 보이기 시작합디다. 많은 이들이 저보고 현대미술의 시작점이라고 하더군요. 그건 아닌 것 같아요.

변기요? 1917년에 선보였죠. 그냥 그래요. 세상은 발전하고 있는 놈들하고 없는 분들하고 차이는 넓어지고, 기계가 발명되고 발전하면서 수공업 자체가 예술로 인정되는 시대입니다. 기술이냐 예술이냐에 대한 문제도 심각하지요. 변기에 대해 말도 참 많아요. 장난처럼 두었다는 둥, 현대미술을 비꼬기 위해서라는 둥 말 입니다. 기성품이 예술이냐 아니냐에 대한 문제를 되짚어 보고 싶었냐구요? 그것 또한 아닙니다. 예술이라고 한다면 과거형이거나 현재형이거나 완성된 무엇에 마음과 정신이 있어야 하는데 뭐가 있어야 말이지요. 하루

하루 사는게 바쁜데. 언제 전쟁이 터질지도 모르고요. 손으로 만들면 예술이고 공장에서 만들면 예술이 아니다는 등식의 문제와도 하등 상관없어요. 문제는 변기를 어떻게 바라볼 것인가에 대한 것이지요.

소변을 보면 위에서 맑은 물이 내려와 배수구로 흐르지요. 가만히 보세요. 세워진 변기를 눕혀 버리니까 유입구와 배수구가 바뀌었습니다. 소변이 나와야 할 곳에 물이 유입되는 역설을 이야기 했습니다. 그래서 샘입니다. 별거 아닙니다. 물이 위로 솟구치는 것이지요. 아! 여성들은 잘 모르겠군요. 벽에 붙여진 소변기는 그림에서 보이는 앞부분으로 맑은 물이 내려옵니다. 뒤편의 여섯개 구멍으로 소변이 내려가지요. 또다른 이유로는 제가 사는 시기에도 돈만 내면 전시할 수 있는 기획전이 많았어요. 돈 내는 기회전시 작품 디스플레이 책임을 맡았지요. 예술이 뭐 있나요. 예술가가 선택하면 예술이지요. 돈만내면 예술이구요. 그래서 리처드 머트(Richard Mutt)라는 가명으로 변기를 출품했어요. 물론 거부당했지요.

그러니까 '샘'이라는 것 이후부터는 만들고 그리는 것만 예술이 아니라 생각의 질적 변화와 사물에 관여되는 예술가의 개념 또한 예술의 범위에 넣어야 한다고 생각들 하게 되는 것이지요. 현대 미술이 아니라 개념미술이 시작된다고 해야 옳겠지요.

제가 사는 시대에도 어떤 보이지 않는 권력이 자꾸 예술을 방해합니다. 생각을 막고 의욕을 죽입니다. 생각이 막히고 의욕이 상실되다 보니 창의가 사라집니다. 창의를 못하게 하면서 '새로운'을 부르짖습니다. 웃기는 현실입니다. 그래요. 화장실에서 볼일을 보았어요. 볼일을 보다보니 신체에서 배설되는 것이 자연과 흡사하더군요. 역설적인가요?

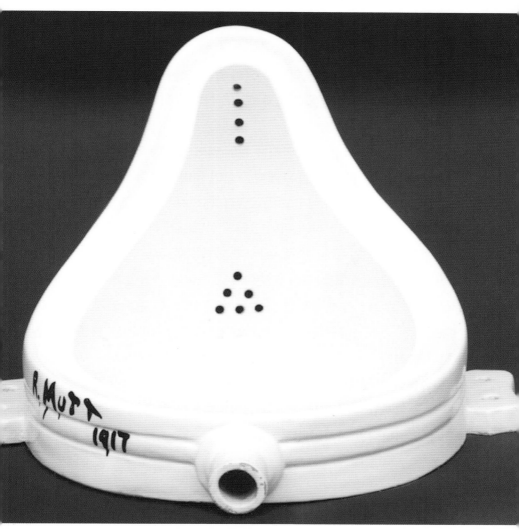

마르셀 뒤샹, 레드메이드, 설치, 높이63cm
1917, 슈바르츠 갤러리, 밀라노

6. 안다고 다가 아니다

전시장을 다니다 보면 영문을 전혀 알 수 없는 일들이 일어납니다.

이것도 예술인가 싶을 정도로 괴기스럽거나 이해가 불가능한 물건들이 놓여있기도 합니다.

어떤 날, 무수히 많은 종이컵을 실에 꿰어 천장에 매달려 있는 전시를 본 일 있습니다. 한 줄에 십 수개씩 뒤집어 꿰어진 종이컵 기둥 일백여 개가 전시장을 빼곡하게 메우고 있었습니다. 전시 안내장에는 담는다는 의미를 역설적으로 해석하기 위해 그렇게 하였노라 하였습니다.

종이컵은 컵의 활용도라는 정보가 있습니다. 물을 담거나 연필을 꽂거나 시골에서는 고추 모종 화분으로도 사용이 가능합니다. 백화점 어느 젊은 엄마의 손에 들리면 아이 소변을 받는 요강이 되기도 합니다. 예술가의 손에 들어가면 예술작품이 됩니다. 누구에게는 보통의 물잔이나 술잔이 되고, 누군에게서는 예술작품이라니요? 새로운 어떤 것으로 만들어 내면 예술이 되는 것일까요? 도대체 예술이란 무엇을 알게 하는 것일까요. 예술가의 지식과 일반인들의 지식은 다른 것인가요? 질문은 아닙니다만 궁금할 따름입니다.

예술은 지식?
레오나르도 다 빈치

(Leonardo da Vinci, 1452-1519)

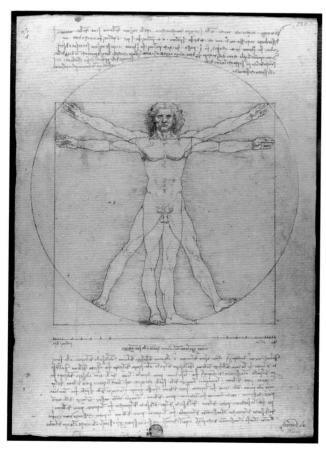

레오나르도 다빈치, The Vitruvian Man
34.4×25.5cm, 1490, 아카데미아 미술관

어느 날 로마의 건축가 비트루비우스의 책을 본 일이 있었어요. 인체는 우주비례의 표본이라고 하더군. 팔과 다리를 펼치면 완전한 기하학적 형태가 되면서 원 안에 들어간다고 적혀 있었어요. 그래서 <비트루비아 맨>을 드로잉 했지요. 비트루비우스는 인체비율을 말했지만 나는 인체에서 인간과 우주에 대한 질서가 있다고 믿는답니다.

예술은 지식입니다. 지식은 있는 것에 대한 증명인 동시에 기술을 기술로만 보지 않게 하는 능력이 있거든요. 예술은 없는 것에 대한 증명임과 동시에 세상 모든 현상과 상상등을 사실로 입증하는 방식을 취하는 일입니다. 작품을 주문받게 되면 주문된 작품의 의미에 과거의 역사를 넣고 현재에 대한 입장을 밝혀야 하는 것이지요.

예술가는 장인이 아니라 과학자며 의학자인 동시에 기술자이며 생각을 만들어내는 사상가가 되어야 합니다. 그러기 위해서는 스스로 무엇인가를 꾸준히 개발하여야 합니다. 천문학이나 토목학을 비롯하여 생물학이나 군사학 같은 다양한 분야 모두가 예술의 영역이랍니다.

예술은 무엇을 무엇답게 만드는 일입니다. 1차 세계대전에 일어났을 즈음에는 예술이 곧 과학이라는 사실을 증명하고자 했지요. 하늘을 나는 비행기나 여타의 과학과 공학이 가미된 많은 것들을 만들어내기도 하였답니다. 인체에 대한 정확한 해부도를 만들기 위해 30구가 넘는 시체를 해부하기도 했었지요. 의학과 예술이 같은 반열에 있기 때문이랍니다. 새로운 의학기술에 의해 인간의 생명이 늘어나는 만큼 중요한 일도 없지요.

예술은 아는 것 보다 이해
미켈란젤로
(Michelangelo Buonarroti, 1475. 3. 6 ~ 1564. 2. 18)

아는 것만큼 보인다고? 그건 아니지요. 이미 알고 있는 것은 이미 있는 것이기 때문에 새로운 것을 발견한다는 것은 알지 못하는 것에 속한답니다. 예술은 아무것도 몰라도 시작할 수 있지만 지식이나 감상은 알고 있는 것 밖에 보지 못하거든요.

예술의 범위에는 우연이나 실수와 같은 것도 있고, 비밀이나 숨겨진 다른 의미들이 포함될 수 있기 때문에 알아도 모르는 것이 있답니다. 예술에 지식이 어느 정도 작용하는 것은 분명하지만요. 내가 그림 그릴 때 그림을 주문한 이들은 자신이 아는 범위의 것만을 이야기하지 않아요. 잘 모르면서도 어떻게 그리라는 말을 하지요. 천장 벽화를 그릴 때 교황과 다툼도 많았지요. 신의 말씀을 그림으로 옮기는 것이기 때문에 알고 있지만 모르는 그림이지요.

그림을 그린다는 것에는 기술과 예술이 있지요. 부류라기보다는 두 가지가 자연스럽게 섞이면 좋지만 그렇지 않은 경우도 왕왕 있답니다. 작품을 제작할 때 작품의 목적과 작품의 주문이 분리되는 경우와 비슷합니다.

피에타라는 작품을 잘 알고 있을 겁니다. 프랑스 추기경이 주문

한 것인데 수많은 피에타 조각품 중에서 아주 유명한 작품입니다. 많은 이들이 피에타를 그리거나 만들곤 합니다. 없던 무엇을 누군가 시각화 시켜놓으면 다음 세대에서 그것을 기준으로 변화 발전하지요. 피에타란 말 알지요. 이태리말로 '자비를 베푸소서'라는 뜻인데 성모마리아가 십자가에서 죽은 예수를 끌어 안고 있는 모습의 그림이나 조각을 말합니다. 14세기경 독일에서 시작되어 우리시대에 아주 성행하는 작품 소재입니다. 예술도 하나의 지식과 역사에 의해 진화되고 발전된다는 것을 말합니다.

예술가는 보이지 않는 무엇을 보이게 하는 일을 합니다. 예술 활동은 정신과 육체노동이면서 없던 생각을 만들어내는 생각 생산의 주역이라 할 수 있지요. 자율적이면서도 사회의 억압적인 부분을 받아들어야 하는 이율이 존재합니다. 경우에 따라서는 예술이 신의 영역에 있거나 사회 권력에 있을 수 있기 때문에 자율성과 절대 권력에서 공존한다 할 것입니다.

사회전체를 자신의 몸으로 받아들이는 일이 중요하지요. 사회가 곧 예술가의 몸이 되고 예술가의 몸이 사회에 불편을 느낀다면 사회의 발전에 이바지하는 것이라 생각합니다.

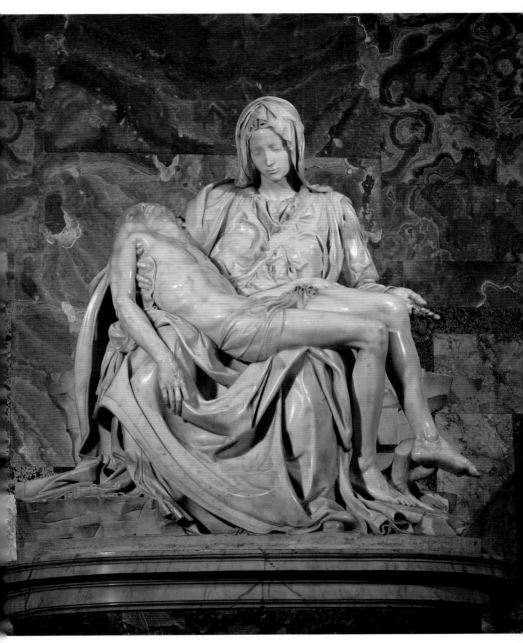

미켈란젤로, 피에타
대리석, 174x195cm, 1498-1499, 성 베드로성당

2장 예술
동양과 서양

동양과 서양의 예술 개념은 어떻게 달라요?

먹으로 그림을 그리면 동양화가 되고, 유화물감으로 그리면 서양화가
되는 건가요? 아크릴로 그린 그림을 그리는 이들 중에 동양화가라고
소개되던데 뭐가 다르죠? 어떻게 구분해야 하나요. 동양은 자연에
순응하려는 문화고 서양은 자연을 극복하려는 문화라고 배우긴 했지만
잘 모르겠어요. 서양은 이성적이고 동양은 감성적이라는 말도 들었어요.

1. 동양화 서양화

우리나라에서 그림에 대한 용어를 이해하기란 쉬운 일이 아닙니다. 중국에는 중국화라는 장르가 있고 일본에는 일본화라는 장르도 있습니다. 그런데 우리나라에는 한국화라는 말은 있는데 무엇이 '한국화'다 라는 말을 정확히 하지 않습니다. 한국화라는 말과 동양화(이하 한국화) 용어에서부터 명칭이 오락가락 합니다. 작품을 제작하는 입장에서 사소하게 보일 수 있겠지만 용어라는 것은 매우 중요하다고 생각합니다. 이미 그렇게 되어져 있는 것에 대한 논란의 가능성이 크기 때문에 여기서는 한국화라 통칭하겠습니다.

서양화와 한국화를 대별하는 일이 재료에 의한 것이 아님을 잘 알고 있을 것 입니다. 한국화라해서 한국인이 그리는 그림으로도 접근해서도 곤란합니다. 중국인이 그리면 중국화, 일본인이 그리면 일본화라는 지역적 명칭 또한 아니기 때문입니다. 한국화와 서양화의 구별은 대륙이 아닙니다. 회화의 장르나 구분의 문제는 환경과 문화에 의해 형성된 정신적 가치척도나 가치 기준에 의해 다름으로 파악하여야 합니다. 한국화라 하면 한국의 특색이나 변별력보다는 동양정신에 준하는 것으로 접근하는 일이 중요합니다. 동양의 문화를 한자

문화권으로 보는 일은 당연하다고 생각합니다. 한자를 중국의 문자로 이해할 것이 아니라 동양 문화권의 주요 핵심으로 이해되어야 합니다. 우리만의 이두문자가 있었지만 한자를 빌어 쓴 것이며, 우리 고유의 문자인 한글에 사용되는 의미도 한자에 의한 것이 아주 많음을 부인 할 수는 없는 일입니다.

여기서 거론하는 문제는 서양화와 한국화의 의미와 정의 등을 정리하려 합니다. 뒷장에서 거론되겠지만 우선적으로 그림을 그릴 때 사물을 표현하는 방법에서 큰 차이가 납니다. 서양에서는 그림을 그릴 때 그려지는 사물이 지닌 외부적 역사를 먼저 생각합니다. 생긴 모양을 중요시 여기게 됩니다. 반면 동양에서는 사물이 지닌 정신을 먼저 생각합니다. 생긴 모양보다는 그 것이 지닌 의미를 우선적으로 파악하려 하기 때문입니다.

한국화라는 것 또한 동양정신이나 동양화론을 근본으로 제작되어 왔고 이를 현대적으로 계승 발전시켜 왔습니다. 한국화와 서양화의 변별력이 다양하지만 우선은 선(line)과 획(劃)에서 찾을 수 있습니다. 한국화에서의 선은 구획을 나누거나하는 경계의 것이 아닙니다. 어떤 사물을 선으로 외형을 본뜨는 것이 아니라 사물이 지닌 깊이를 표현하려 합니다. 물건의 모양을 따라 그리는 것이 아니라 새로운 사물을 만들어내는 일입니다. 구획을 정하는 서양의 line이 아니라는 의미입니다. 조금 어려운 접근입니다만 한국화에서는 '선을 긋다'라는 말보다 '획(劃)을 치다'라는 말을 더 많이 사용합니다. 획을 친다는 것은 범위(공간)와 시기(시간)를 정하는 것을 의미합니다. 한국화에서의 획은 사물이 지닌 철학적 범위와 사회적 영역을 만들어내는 일입니다.

옛날 70년대 드라마에서는 난(蘭)을 '치는' 장면이 자주 등장했습니다. 사군자(四君子)의 하나인 난은 모양을 선으로 그리는 것이 아니라 계절을 그리거나 마음을 다스리는 방법으로 붓을 사용하였다는 의미입니다.

서양화에서는 선보다는 색과 색의 교차점에서 구획이 정해지거나 line에 의해 사물의 영역이 확보됩니다. 그러나 한국화에서는 우주적 관점에서 끝을 알 수 없는 정신의 영역으로 자리하고 있습니다.

보이는 나무, 보이지 않는 소리
송승호의 소나무

소나무는 우리나라 민족정서와 맞닿아 있는 식물입니다. 식물이라기 보다는 우리네 정서와 닮아 기개와 기상의 상징으로 삼기도 합니다. '남산 위의 저 소나무'라는 애국가에 들어간 것만 보아도 잘 알수 있게 합니다. 옛 선비들도 소나무 아래서 글쓰기를 즐겼습니다. 소나무 아래서 선선한 바람을 맞으며 글 읽기를 좋아했던 문인들을 소나무 사이에 이는 바람을 솔바람(송뢰松籟)이라 하였습니다. 여기에 잔잔한 감성이 더해 소소히 부는 바람을 송운(松韻), 조금 센바람을 바닷가의 파도소리에 비견하여 송도(松濤)라 하였습니다. 이 중에서 가장 으뜸으로 치는 것은 설야송뢰(雪夜松籟)라 하여 눈 오는 날 밤 조용히 듣는 바람소리였습니다.

엄동설한(嚴冬雪寒)을 겪으면서도 자신의 빛을 잃지 않는 소나무와 매화, 대나무를 세한삼우(歲寒三友)라 하여 선비들의 글이나 그림에 많이 사용되는 소재가 되기도 하였습니다. 여기에 송승호의 소나무 그림이 있습니다. 천년을 사는 소나무가 그의 그림에 들면서 무한의 생명을 얻기 시작합니다. 소나무에 삶이 스며듭니다. 아내와 친구가 함께 합니다. 바람을 숨기고 풋풋한 소나무 향기를 품어 냅니다. 보이는 소나무 사이에 보이지 않는 바람을 그립니다.

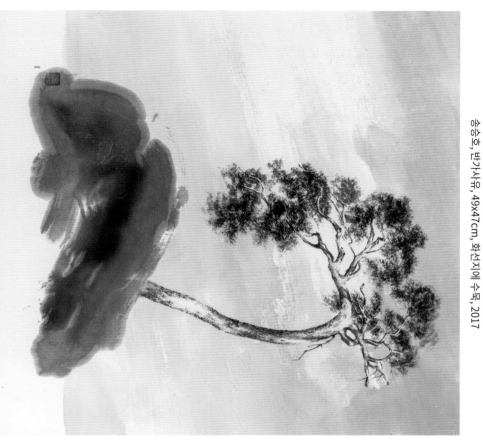

송승호, 반가사유, 49x47cm, 화선지에 수묵, 2017

송승호, 오므리고 또 오므린, 56x39cm, 화선지에 채묵, 2017

작품<반가사유>를 봅니다. 수 천년의 시간을 지켜온 바위에 소나무가 있습니다. 오랜 세월 조금씩 바위를 녹여가며 뿌리를 내립니다. 시간의 소리가 있습니다. 소리는 삶의 희망이며 미래입니다. 참선의 그것은 책상다리로 앉아 구도의 시간을 찾아가는 반가사유(半跏思惟)와 닮아 있습니다. 자연의 상태로 삶의 도(道)를 찾아갑니다. 고향의 품이며 세상을 살아가는 터전이면서 이상을 향한 피안(彼岸)입니다. 소나무는 대자연을 대변하는 생명체가 됩니다. 옛 조상들은 소나무에 비견하여 역경과 고난과 핍박에서 꿋꿋한 절개를 이야기 하였습니다.

<오르고 또 오르면>이 있습니다. 깎아지른 절벽에 애처롭게 생명을 이어온 듯 굽어지고 휘어져 있습니다. 그럼에도 무성한 이파리와 용트림 치듯 자리하는 나무둥치는 세찬 비바람을 타고 오르는 승천하는 용의 모습을 닮아 있습니다. 간결한 배경과 힘차게 그어 내린 청먹의 힘이 살아 있습니다. 소나무라는 소재에 대해 순진무구한 접근, 극도로 압축시키는 긴장감, 붓 자국인지 소나무 껍질 자체인지 알지 못하게 하는 표현력, 엄숙한 분위기 임에도 허허로운 웃음이 가능한 여유가 숨어져 있습니다. 보는 이의 마음이 소나무 형상으로 드러나 있기 때문에 스스로가 그것을 즐기는 모양새 입니다. 곱고 매끄럽게 보이지만 거친 붓질과 소나무의 억세고 텁텁하고 촉감이 있습니다. 소나무를 스치며 지나는 바람소리가 보입니다.

지금의 우리는 현실에 순응하고 적응하게 하는 것에서 삶을 가치를 찾습니다. 인위적인 것에서 해방을 꿈꿉니다. 구속에서 벗어나 자유해방을 꿈꾸는 정신세계에 이르는 생활의 무위입니다. 소나무를 그리면서 소나무가 가진 정감과 어감을 즐깁니다. 연작으로 그려지

지만 각기 다른 이야기를 합니다. 어느 것은 소나무고 어느 것은 바람인지 확인할 수는 없지만 힘차게 그어지는 획(劃)사이로 우리네 정서가 살아납니다. 소나무와 함께 살아가는 바람이며, 바람은 곧 사람입니다. 멀리보이는 한그루의 소나무를 그리지만 한그루가 아니라 숲이 되고 맙니다. 소나무 숲을 그리지만 그것은 이미 한그루일 뿐 입니다. 부러진 나뭇가지에 비바람에 꺾인 세월의 흔적을 심어둡다. 인위적이거나 자연적이거나 상관없습니다. 자연의 삶과 닮아가는 사람들의 모습이 투영됩니다. 소나무를 그리지만 소나무의 생긴 모양이나 그림으로만 보는 소나무가 아닙니다. 사람의 품성과 삶의 가치를 나타냅니다. 그래서 송승호의 소나무에는 소리가 있고 삶의 그림자가 함께 합니다.

미술가는 자신의 작품에 스스로 책임질 수 있어야 합니다. 지금을 살아가는 자신을 이야기하여야 합니다. 자연의 숨결에서 동화되어 살아가는 사람들의 진솔성이 나타납니다. 누군가를 바라보거나 바라봄을 당하는 자신과 타자의 대응 혹은 상호 바라보는 대면관계라 할 수 있습니다. 조화와 상생의 세상입니다.

2. Aesthetics와 동양미학

　누구에게 물어봐야 할지 답답합니다. 서양의 미학적 개념 용어를 Aesthetics라하고 이를 한자로 미학(美學)이라고 하였습니다. 우리가 알고 있는 미학이라는 것은 결국 서양의 Aesthetics에 따른 개념으로 이해하고 있는 것입니다. 동양의 미학을 뭐라고 해야 할까요. 쉽게 동양미학과 서양미학으로 구분하기에는 뭔가 석연치 않은 찜찜함이 있습니다. 동양미학이라고 하자니 구한말 서양화의 대별된 의미로 동양화라 지칭된 한국화가 생각납니다. 한끝 차이로 지는듯한 인상을 받게 되니 말입니다.

동양에서 예술?

　지구가 돌지 않던 시대와 지구가 시간당 1.667Km로 달리는 지금의 시대를 비교한다면 무엇이 가장 차이가 날까요. 그때나 지금이나 지구가 돌고 있음은 주지의 사실이지만 사람들은 지금 믿고 있는 사실만을 믿는다는데 문제를 두고 싶습니다. 세상사는 대다수의 것을 의심하고 부정하여야만 하는 철학하는 사람들은 하다하다 안되면 사람이 할 수 없는 영역이라 믿고 싶었을 것입니다. 인간의 의지로 이해할 수 없는 것들은 인간의 영역을 벗어난 초월적 존재에 의해 만들어진다고 믿어야만 본인이 편해지기 때문일까요?

　옛날 아주 먼 옛날에 살았던 플라톤도 그리 하였을지 모릅니다. 도저히 이해할 수 없는 그 무엇을 절대적 초월자인 이데아(idea)라는 것을 두고 사람이 사는 세상을 바라보았겠지요. 이데아라는 것은 사람이 아직 가본 적 없는 화성이나 금성에 가면 사람이 살 수 있다는 말과 비슷하다는 것이지요. 달의 뒤편에 트랜스포머가 있을지, 마이클 잭슨과 앤디 워홀이 달의 뒤편 별장에서 살아가고 있는지 아무도 모르지만 그렇게 믿어볼 수도 있거든요. 달의 뒤편에는 무한의 천재적 예술 원천이 있고 거기에 사는 어떤 존재들이 가끔씩 지구에 내려와 자기가 살던 동네의 어떤 것을 대충 던져주는 것을 인간이 받아쓴다는 그런 말과 비슷합니다.

서양의 이데아가 있을 때 동양에서는 孟子의 氣라는 것이 있었습니다. 영어에서 말하는 energy와는 다른 영역입니다. 예술로 이야기하면 기운(氣韻)이라고 합니다. 기운은 사람이 움직이는 힘이 아니라 자연의 원초적 생명을 의미합니다. 서양에서는 그것을 파악할 수 없다고 하였지만 동양에서는 파악 가능한 운행 원리라고 이해하고 있습니다. 어쩌면 idea와 기운을 비슷한 개념으로 두어도 될 듯 하지만 의미적으로는 전혀 다른 개념입니다.

동양에서는 세상에 존재하는 모든 것은 모방이 아니라 기운에 대한 탐구라고 보았습니다. 탐구된 것을 표현하는 일, 그것을 상(象)이라 하였지요. 象이라는 것은 각기의 독특한 형태가 있습니다. 표현된 모든 것은 기(氣)가 있기 때문에 보이거나 보이지 않거나 상관없이 모두 상(象)으로 표현할 수 있는 것입니다. 여기에 보이지 않는 세상 운행의 기본 원리인 리(理)가 관여하면서 이기(理氣)가 형성되기 시작합니다. 플라톤이 말한 이데아(idea)와 리(理)가 비슷한 부분이 조금은 있어 보입니다. 존재하나 드러나지 않는 것, 그러면서 세상만물에 관여하는 것, 세상 원리의 근원이 되는 것은 거의 같다고 할 수 있습니다. 그러나 이데아(idea)는 확인될 수 없는 초월적 존재이지만 리(理)는 파악할 수 있는 세계인식의 근본으로 보기 때문에 확연한 차이를 둘 수 있습니다.

플라톤의 시대에서 1000년 쯤 지나면 주희(朱熹, 1130~1200)라는 분이 이러한 세상의 운행원리와 생각의 가치를 성리학(性理學)이라는 학문으로 정리하게 됩니다. 그 이후로는 이기일원론(理氣一元論), 이기이원론(理氣二元論) 등으로 발전하게 되지요. 이 부분은 천천히 말씀 드리렵니다. 일반적으로 이해하기란 여간 어려운 부분이

아니니까요. 제가 사는 현대미술의 개념으로 보자면 사물의 형태에 의미를 담아야 하느냐, 의미를 두고 사물의 형태를 찾아야 하는가 부터 리(理)와 기(氣)는 하나인가 분리되는가 하는 문제에 이르게 된다는 것이죠. 어렵지요.

세상의 근원
아리스토텔레스
(Aristoteles, BC 384 ~ BC 322)

　세상은 무엇으로 만들어져 있을까요. 사람이 죽으면 흙으로 돌아간다는 말이 맞다면 사람은 흙으로 만들어진 것 같습니다. 수학의 기초를 세운 탈레스(Thalēs, BC624 ~ BC545)는 만물의 근원은 물이라 하였고, 엠페도클레스(Empedocles, BC490?~ BC430?)는 물, 공기, 불, 흙의 4원소의 다툼에서 세상이 만들어 졌다고 하였지요. 만물의 변화 또한 이 4가지 원소로 이루어져 있는데 혼합비율에 따라 성질이 달라진다고 했습니다. 본인은 건조함과 습함, 차가움과 뜨거움이 세상을 구성하는 가장 기초적인 물질이라고 믿고 있답니다.

　물질이 만들어지려면 어떤 조건이나 원인이 있어야 합니다. 예술작품도 그러하다고 봅니다. 어떤 작품이 무엇을 근원으로 완성되었는지를 알아야 합니다. 개인의 마음인지 사회적 조건인지, 사회 권력이나 종교적 의미에서 출발한 것인지를 확인해 볼 필요가 있습니다 보고 만져지는 것이 아니라 머릿속에 있는 생각에 대한 근거와 근원을 말입니다.

　도자기를 생각해 보면 됩니다. 흙으로 만들었지만 흙의 성질은 이미 사라지고 없지요. 불에 의한 질료의 변화가 첫 번째입니다. 두

번째로는 도공의 마음입니다. 흙을 빚으면서 물 컵을 만들 것인지 그릇을 만들지 결정해야 합니다. 모양이거나 흙의 의미는 더 이상 존재하지 않게 됩니다. 세 번째로는 그것을 사용하는 사람의 입장입니다. 물 컵으로 만들었는데 누군가는 물 대신 꽃을 꽃는 화병으로 쓸 수 있기 때문입니다. 이것이 도자기를 형성하는 기본적 요소가 되는 거죠. 플라톤은 회화작품을 미지의 영역에서 형성된 모방이라 하였지만 나는 그것을 신이 인간에게 준 삶의 목적이라고 보고 있습니다.

예술이란 무엇인가라는 질문에 플라톤과 마찬가지로 무엇인가에 대한 '모방'을 그 첫 번째로 두고 있지요. 우리는 자연만물을 신의 영역으로 삼기 때문입니다. 개인의 마음이라는 것도 예술가의 입장에서는 그다지 중요한 것이 아니죠.

인식과 실천
서양과 동양

　서양의 미학(Aesthetics)은 17세기 이후 인간의 인식이 신의 영역에서 독립하면서 출발합니다. 반면 동양의 미학은 기원전 공자나 장자 등의 정신적 지도자들의 도덕적 실천에서 출발하였습니다. 이것을 선(善)이고 하는데 선이란 인간다운 삶을 위한 일련의 활동입니다. 서양의 인식은 현재의 진리이며, 동양의 선은 현재의 실천이라고 했습니다. 서양에서 말하는 진리는 보통의 보편적 사고에서 출발하여 의식과 관련됩니다만 동양의 선은 의지(意志)작용과 관련되어 있습니다. 진리는 아는 것이며, 선(善)은 행하는 것입니다.

　인식과 실천을 아무리 얘기해 본들 중요한 것은 '미(美)'의 개념을 어떻게 볼 것인가에 있는 것이 중요합니다. 동양회화와 서양회화의 변별성 혹은 동양회화의 의미에 대해 고민을 많이 합니다. 먹과 화선지를 쓴다고 한국화가 되는 것은 분명 아닙니다. 동양미학의 선과 서양미학의 Aesthetics를 한 몸으로 해석하기는 어려울 것 같습니다.

　갑골문자가 발생한 시기부터 진시황이 중국을 통일하던 기원전 221년까지를 선진시대라고 합니다. 이때는 세상의 운행원리를 자연의 변화에서 찾았다고 합니다. 해가 뜨고 지는 것, 바람이 부는 것에서 삶의 입장을 대입시켰습니다. 서양에서 말하는 형이상학(形而

上學)이나 불가지론(不可知論)과 비슷한 개념을 가지고 있었을 것입니다. 기원전부터 당나라 말엽(대략 960년)의 훈고학에 이르는 오랜 시간 동안 유지됩니다. 물론, 노자와 공자 등에 의해 인간 중심의 만물사상을 근본으로 하면서 말이죠.

글자에 있어서도 의미와 모양이 있는 象形문자와 낱 글자로서 조합되지 않으면 의미를 알 수 없는 추상적 이미지로 구분되어 있습니다. 동양예술에 나타나는 모양은 인위적이거나 자연적인 것을 마음에서 시작되는 象(像)인 반면 서양에서는 사물의 모양 그 자체를 먼저 중시하는 形의 것에서 출발합니다. 상(象)과 형(形)의 문제는 앞서 거론되었습니다.

또 하나의 상이점은 예술작품에 대한 가치판단의 문제입니다. 가치란 '쓰임새'를 말합니다. 예술작품을 어디에 쓸 것인가에 있어서 동양에서는 정신적 가치로 판단하였고 서양에서는 물질적 가치로 판단하였습니다. 물질적 가치란 자본주의 개념을 포함한 사회적 쓰임새를 포함합니다.

동양화와 서양화의 구분에 있어서 선은 공간과 구분으로, 색은 상(象)과 형(形)으로 정신적인 부분에 있어서는 실천과 인식의 차이 정도로 이해하면 될 것 같습니다. 어렵기는 하지만 정리되어

야 할 부분인 것 같습니다. 세상의 일부로서 인간과 독립된 부분으로서의 인간은 분명한 차이가 있으니 말 입니다. 여기에다 쓰고 만지고 사용하는 물건을 바라보는 입장 또한 다릅니다. 쓰임새에 따라 모양이 달라지는 것은 당연합니다. 예술작품에서의 쓰임새와 현실의 쓰임새를 일치시킨 서양과는 달리 동양에서는 현실에서의 쓰임새를 그리 중요하게 여기지 않았습니다. 예술작품 내에서 사용되는 가치를 중요하게 여겼기 때문입니다.

3. 생각의 발견

생각을 보다
임마누엘 칸트

(Immanuel Kant, 1724~ 1804)

서양에서는 16세기 후반까지 인간의 마음이나 정신을 신이 지배하고 있었습니다. 과학이 점차적으로 발전하면서 1781년에 이르면 칸트의 『순수이성비판』이 발간됩니다. 교황이나 제사장이 사람들을 대신 해서 신과 교류를 하던 시대에 무엇인가를 의심하는 일이 발생한 것입니다. 플라톤이나 아리스토 텔레스와 같은 고대 연구가들이 말한 이데아가 정말 그래야만 했을까 하는 의심이었습니다.

시기에 즈음하여 인권(人權)을 생각하는 계몽주의라고 하는 사회적 운동이 일어나기 때문에 개인의 감정에 대한 의심은 더욱 탄력을 받습니다. 계몽주의는 신권이 약해지면서 왕이나 영주의 권한이 강화되는 시기에 발생합니다. 신권이나 왕권에서 벗어나 개별 이성의 발전을 위한 다양한 방법들이 개발 되었습니다. 이것이 곧 이성의 발전이라고 하는 시대적 부름이라 할 수 있습니다. 이성(理性)이라고 하는 것은 사물을 판단하고 옳고 그름에 대한 것, 있음과 없음에 대한 것, 좋음과 나쁨에 대한 것 등을 식별할 수 있는 능력을 말합니다.

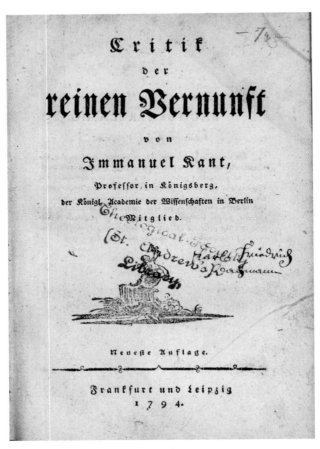

Immanuel Kant,
순수이성비판(Critika der reinen Vernunft)표지, 독어, 1781, 856Page

　인간의 개별 능력을 인식 하지 못하는 시대에 인간이 스스로를 발전시키기 위해서는 개별 개념과 판단이나 추리가 필수적입니다. 알고 있는 모든 것을 의심하고 의심하여 더 이상 의심할 수 없는 진리를 찾자는 데카르트(René Descartes, 1596~1650)에 의해 종교에 대한 절대적 믿음에 금이 가기 시작합니다.

영국의 물리학자 뉴턴(Newton, Isaac, 1642~1727)은 빛의 입자설을 주장하면서 우주는 하나의 법칙의 지배하에 놓여있다고 하면서 신의 능력을 약화시켰습니다. 자연현상은 신의 능력에 있기 때문에 철학의 범위에 있었다가 이때부터 철학에서 과학으로 넘어가기 시작합니다. 인간이 가진 인식과 경험, 지식이 어디에서 온 것일까하는 것이 여전히 의문으로 남았습니다. 경험하지 않았음에도 알고 있는 것에 대한 접근이 시작됩니다.

동양에서 말하는 이기(理氣)와 비슷하게 보이는 현상체와 보이지 않는 가상체가 인식을 유지하는 것으로 생각합니다. 인간이 도달할 수 없는 무엇이 있다고 한 플라톤에 대해 그것이 무엇인지 등에 대한 비판적 입장으로 접근합니다. 사물을 분별하고 판단하고 알게되는 것을 두 가지로 보기 때문입니다. 하나는 인식(認識)이라고 하고 다른 하나는 생각이라 두면서도 인식(認識)에 비중을 더 둡니다. 무엇인가를 이해하고 판단한 한 후 그것을 알게 되는데, 문제는 알게 된 결과에 모든 사람이 같이 느끼느냐는 것입니다. 여러 사람이 같은 사물을 보고 같은 생각을 하지 않는 것에 의문을 지니기 시작합니다.

무릎이 시린 날 '비가 내릴지도 몰라.' 라고 말 한 후 비가 내린다면 기압에 의한 신경통의 발진은 당연한 이치일까? 비는 자연의 섭리임에 분명한데 무릎이 시린 것은 자연의 섭리가 아니라 인간 노동에 의한 통증이 아니겠는가. 이 두 가지는 어떤 관계가 있을까. 무릎이 시린날 비가 내린다는 사실을 두고 경험법칙과 자연법칙이 일치하고 있다 믿어도 되는 일일까? 인간의 경험법칙과 자연법칙이 일치한다면 자연은 인간 경험에 통제 당해 마땅한데 자연을 인간이

통제하지 못하는 이유는 무엇일까와 같은 의심입니다.

인식과 생각의 관계를 예술 활동에 빗대보겠습니다. 예술로서 미술이 존재하는 이유가 보이지 않는 무엇을 보이게 한다는 사실을 염두에 두어야 합니다.

돌아가신 부모님을 생각하며 그림을 그렸다고 가정해 봅니다. 그림을 보는 이들에게는 인물화일 뿐입니다. 화가에게는 추억이며, 소중한 사랑입니다. 이성이라는 것은 그림으로 그려진 인물이지만 인식에 있어서는 기억이며 추억이 됩니다.

인간이 신의 세계를 바라보는 방식은 다양할 수밖에 없습니다. 보이지 않는 추억이며, 드러나지 않은 미래일 수 있기 때문입니다. 신은 보이지도 드러나지도 않지만 존재하기 때문에 인식이라는 것은 감각기관을 통해 확인되는 것만은 아니라는 사실입니다. 시각·청각·후각·미각·촉각이라는 오감이 아닌 다른 방식에 의한 인식을 선험적 인식이라고 합니다. 이미 사회가 그렇게 하라고 되어있는 것을 발견하는 방식입니다.

무용이나 연극은 오감에 의해 인식된 사물을 시간대 별로 나열하는 방식을 취합니다. 연극의 중간에 관람하면 어떤 내용인지 알 수 없습니다. 소설도 그러합니다. 반면 미술은 과거와 현재와 미래와 같은 시간이 존재하지 않습니다. 시간성을 다루는 예술은 미술이 아닌 다른 장르가 더 잘 표현할 수 있기 때문입니다. 그래서 예술 감상에는 오성(悟性)이 필요합니다. 감성이나 이성(理性)과 대별되는 고차원적 인식능력을 말합니다.

생각만들기
구스타브 쿠르베
(Jean-Désiré Gustave Courbet, 1819 ~ 1977)

생각은 사물을 판단하는 능력입니다. 생각은 떠오르는 그 무엇이 아니라 아주 구체적이고 명확한 사회적 기준이 있습니다. 그래서 예술은 새로운 생각을 만드는 것에 있습니다. 이것을 창의(創意)라고 합니다. 창의 또한 새로운 생각의 의견을 의미합니다.

옛날에는 개인의 새로운 생각은 필요치 않았습니다. 국가의 개념이 없었기 때문에 왕을 위한 생각이거나 서양에서는 종교를 위한 생각이 중요하였습니다. 개인의 생각까지 왕이나 종교의 것에 복속되었던 시대의 막바지에 이르면 이성이라는 것이 생겨나기 시작합니다. 시대적으로 보면 교권(敎權)이나 왕권(王權)이 약화되면서 조직이 개인을 책임지지 않기 때문에 살아남아야 한다는 본능에서 비롯된 것일지도 모릅니다. 그럼에도 개인의 생각은 사회를 벗어나면 곤란하다 여겼습니다.

칸트라는 철학자가 개인의 생각(이성)을 정리하기 훨씬 이전에 태어난 주희(朱熹, 1130~1200)라는 분이 계시지요. 칸트와 비슷하지만 다른 존재론과 윤리학인 성리(性理)를 이야기 한 분입니다.

서양과 동양을 비교하다보니 여러 가지 복잡한 생각이 듭니다.

서양의 계몽주의가 사람의 생각을 바꾸기 시작한지 얼마 되지 않아 신을 보여주면 신을 그리겠다고 한 쿠르베(Gustave Courbet, 1819~1877)라는 화가가 등장합니다. 이 화가는 실제로 보고 실재하는 것들만을 주로 그렸답니다. 그의 작품 중에 <오르낭의 매장>이라는 그림이 있어요. 그림을 보면 종교의식처럼 보이지만 종교를 그린 것이 아니라 죽음에 대한 사람들을 그려내었답니다.

그림에 등장하는 50여명의 인물들은 화가의 아버지이거나 형제 자매들, 동네 아는 사람들이지요. 동네 사람이라면 누가 누군지 알 수 있게 그려 죽음이 신의 영역이 아니라 인간의 영역임을 그려내었답니다. 이 그림을 그린 화가도 그랬던 것 같습니다. 머리에 떠오르는 아주 구체적인 생각을 그림을 그렸으니 말입니다. 인식에 대한 것, 생각에 대한 것을 구체적으로 시작한 부분은 분명 존경 받을 만합니다.

인식은 그렇다 하더라도 사람의 생각이 뭘까요. 사전에는 "알고 있거나 인식된 상태를 사용하여 어떤 사물에 대한 판단하는 일련의 작용"이라고 나와 있습니다. '이성', '인식' 말이야 쉽지 그것을 정확이 알아먹기는 힘든 것 같습니다. 같은 것을 보고서도 다른 생각을 하는 이유가 무엇인가 하는 말에는 충분히 공감이 갑니다. 같은 환경 비슷한 조건의 생활에서도 상이한 성격의 쌍둥이가 당연하듯 말입니다. 환경의 문제일까요 DNA 문제일까요.

부시맨이란 영화를 본 일 있습니다. 어느 날 하늘에서 콜라병 하나가 떨어집니다. 무엇에 쓰는지 몰라 다시 가져가라고 하늘로 던집니다만 하느님이 그리 호락호락하지 않거든요. 그것으로 밀가루를 밀기도 하고, 급기야 싸움의 도구로까지 번집니다. 마을 어른들이 그러

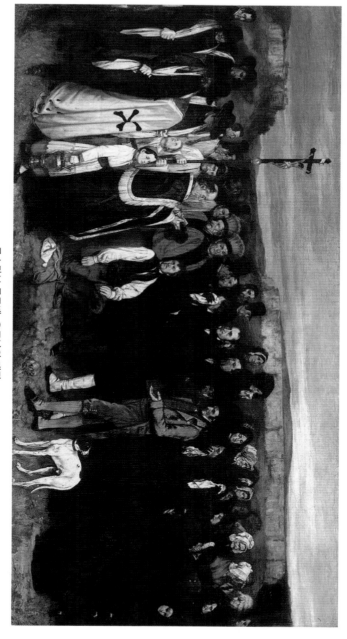

구스타브 쿠르베, 오르낭의 매장
311.5x668cm, 캔버스에 오일, 1849-1850, 오르세 미술관

지요. 문제 많은 물건이므로 땅 끝에 가서 버리고 오라고 말이죠. 없던 물건이 갑자기 솟아난 경우입니다. 없던 물 건을 사용하는, 혹은 새로운 사물이나 내용이 던져지면 그것이 예술작품인가요? 그러면 부시맨에 있어서 콜라병은 위대한 예술 작품이 되는 건가요? 의문스럽습니다. 콜라병으로 밀어서 만든 빵이 더 맛있고 찰지다면 예술 작품을 활용한 인식의 변화가 되는 것인가요? 그들에 있어서 콜라병은 어떤 인식의 도구일까요? 지나가던 비행기가 하느님?

4. 보이는 것과 보이지 않는 것
성리(性理)

성리(性理)와 형이상학(形而上學)
주희 (朱熹, 1130~ 1200)

서양의 형이상학(形而上學)이라는 것과 동양의 리(理) 개념은 비슷한 구석이 있기는 합니다. 둘 다 보이거나 만질 수 있는 대상이 아닙니다. 둘 다 보통의 생각으로는 그것이 무엇인지 잘 모르는 철학적 개념입니다. 존재하지만 형체가 없고 구체적이지만 포괄적 대상이지요.

서양에서 형이상학과 관련된 인식은 계몽주의 통해 형성되지만 동양에서의 성리(性理)는 훈고학(訓詁學)을 정리하면서 완성된다고 합니다. 훈고학이란 진시황의 분서갱유(BC 213~BC 212)사건으로 공자와 맹자, 노자와 같은 분들의 정신이 사라지고 말죠. 세월이 흘러 한나라(漢:BC 202~AD 8)에 이르면 단절된 공맹의 정신을 다시 발굴하고 연구하고 정리하게 되는데 이것을 훈고학이라고 합니다.

동양의 역사가 워낙 방대하기 때문에 간단히 역사를 이해한다는 것은 무척 힘들어요. 춘추전국시대란 말 들어본 적 있나요? 공자가 살았던 시대에 공자가 춘추라는 책을 썼기 때문에 진시황이 통일하기 이전 시대를 춘추시대라고 하지요. 전국시대는 한나라 유향(劉

向)의 『전국책(戰國策)』에서 유래하는 말로 진나라가 중국을 통일하는 기원전 221년까지를 말합니다. 그러니까 서양에는 종교에 대한 신념이 있었다면 동양에서는 공자나 맹자, 장자의 글을 연구하는 훈고(訓詁)에 대한 신념이 있었다고 보면 비슷합니다. 칸트가 종교에 대한 신념에서 인식과 이성을 독립시키잖아요? 동양에서는 훈고(訓詁)에서 인간의 본성이 곧 우주라는 성리(性理)로 이성을 독립시키고 있지요.

성리(性理)로 정리되기 전의 훈고는 정신 사상 체계에 있어서 공자나 장자의 성선설을 중심으로 글자의 가장 작은 의미라 할 수 있는 음운과 글자의 체계라 할 수 있는 자구(字句)를 통하여 의미를 파악하고자만 하여왔습니다. 그런데 훈고(訓詁)만 하다 보니 자기적 해석과 생각, 이성의 발달보다는 연구자체가 목적이자 신념이 된 것이 문제가 되었죠. 서양의 종교를 위한 종교와 비슷한 상태가 되고 말았답니다. 유학(儒學)을 중심으로 말입니다. 이런 훈고(訓詁)라는 말 자체가 옛말을 탐구한다는 말인데 서양의 종교처럼 신념이 되어가던 것에서 이성과 정신을 독립시켜야만 했습니다. 연구를 위한 연구에서 벗어난 것이지요. 사회상황과 역사조건과 의미는 다르지만 정서(情緒)라는 인간적 사유방식이 발생한다는 것은 거의 같다고 볼 수 있

습니다.

　17세기 경 서양에서 정신에 대한 이성이 인간의 몫으로 넘어올 때를 즈음하여 동양에서는 중국 송나라(960~1279)때 이기론(理氣論)이 확립됩니다.

　훈고학에서 인간의 사상과 정신이 독립되는 것과 같이 서양에서는 종교의 신념에서 벗어난 개인의 이성이 중요하다는 철학적 개념이 형성되는 것과 비슷합니다. 종교의 교리에 집중하여 사람의 정신이 집단에 유기될 때 동양에서는 공자나 맹자시대에 남겨진 글자 분석에 대한 맹신에서 깨어나기 시작한 것입니다.

　칸트가 플라톤과 아리스토텔레스, 뉴턴과 데카르트를 기점으로 이성과 오성(悟性)을 탐닉할 때 동양에서는 유가(儒家)와 도가(道家), 불가(佛家)의 사상 중에서 좋은 것들을 모아 모아서 천기(天機)에 대한 탐구를 시작하지요. 천기(天機)란 세상의 운행원리를 말합니다. 이는 왕이나 봉건영주를 위한 것이 아니라 사람자체에 대한 탐구의 시작이라 할 수 있습니다.

　10세기에서 11세기에 송(宋)나라에 이르면 성리학이 본격적으로 자리하게 됩니다. 중국역사에서 송은 북송(北宋 960~1126)과 남송(1127~1279)을 통칭하는데, 북송에서는 리(理)철학을 중심으로

사람이 살아가는 도덕의 최고가 무엇인지를 고민합니다. 그러면서 리(理)는 기(氣)를 통해서만 드러날 수 있다고 주장하는 이때를 즈음 하여 "리(理)와 기(氣)는 서로 의존적이면서도 독립적인 것이다." 라고 말을 하게 됩니다. 칸트가 말한 "오성(悟性,Verstand)과 이성이 상호 관계가 선험적이면서도 경험에 의한 인식의 상황이다." 라는 말과 다르지만 양상은 비슷하게 등장하는 것을 보면 지구의 역사는 항상 함께 흐르는 것 같습니다.

예술가는 작품을 제작할 때 습관적으로 정신을 이행하지만 그것을 아무것도 아닌 상상이라거나 습득된 기술이라고만 생각해서는 곤란해요. 예술가는 선험성에 의한 오성(悟性)이 매우 발달해 있거든요. 동양 미학식으로 말하자면 세상의 운행원리에 리(理)가 있기 때문에 어떤 사물이거나 어떤 표현 방식이거나 상관없이 표현된 그림에는 이미 세상의 원리가 포함되어져 있다는 말과 같아요. 무엇인가를 통해야만 정신을 드러낼 수 있으니까 말이지요.

현대미술과 성리

　정신에 대한 학문적 접근은 어렵고 난해하기 그지없습니다. 어느 정도 이해가 되었다 싶으면 또 다른 세계가 나타납니다. 예술이 보이는 것을 통해 보이지 않는 무엇인가를 드러내는 것과 비슷하게 이해할만하면 새로운 문제가 대두됩니다. 특히나 요즘 같이 현대미술에 대한 이해가 힘들 때는 더욱 어렵습니다. 신권(神權)이나 왕권(王權) 혹은 봉건사회와 같은 사회조직에 충실하던 개념에서 벗어나 사람 중심의 학문, 사람 중심의 생각, 사람 중심의 표현 등을 현대예술이라고 하는 이상 사람이 중심에 서야하는 것만은 분명합니다. 그런데 세상이 워낙 다양하고 많은 사회적 속성을 지닌 탓에 어떤 사람이 좋은 사람인지 가늠하기 어려운 시대입니다. 어떤 사람의 미래를 생각하여야 하는지 조차 어렵습니다. 현대미술이 어려운 것은 수백 만 가지의 사람이 살아가는 과정 중에서 미래에 존속되거나 존재하는 구조에 합당한 사람이 어떤 것인지 모르기 때문일 것입니다. 말 그대로 주도세력도 없고, 중심축으로 삼아야 할 개념이 없기 때문입니다.

　우리나라를 비롯한 동양의 예술을 이해하기 위해서는 동양화론(東洋畵論)이나 동양정신에 대한 철학에 자주 등장하는 성리(性理)

와 이기(理氣)에 대한 약간의 이해가 필요합니다. 하지만 성리(性理)와 이기(理氣)를 연결시키고 정리하면서 현대미술을 이해한다는 것은 몹시 어려운 일임에 분명합니다.

성(性)이라는 글자는 心+生으로 구성되어 있습니다. 보이지 않는 마음(心)과 살아가는 방법과 현실에 대한 삶(生)이 합쳐진 글자입니다. 존재하지만 드러나지 않은 리(理)와 드러나 있지만 무엇인가를 감추고 있는 기(氣)의 혼용이라 이해해도 좋을 것 같습니다. 이해하긴 어려워도 동양사상에서 리(理)와 기(氣)는 만물을 형성하고 만들고 운행하는 가장 기본적인 개념입니다. 옛날 서양에서 말하는 우주 생성의 근본을 물이나 불, 흙이니 하였던 것과 비슷하게 이해하면 될 것 같습니다. 서양에서는 물질을 이야기 하지만 동양은 정신을 의미한다는 것의 차이를 제외하면 말입니다.

플라톤이나 아리스토텔레스의 형이상학(形而上學)이나 이데아와 같은 의미와는 다소 차이나는 개념이 아닌가 생각합니다. 인간이 파악할 수 없는 초월적 존재가 있다고 믿는 것에서 그것을 파악할 수 있다고 생각하는 것의 연결점이라고나 할까요.

주희(朱熹)선생의 성리(性理)에서 더욱 진보된 이기(理氣)론은 중국 송나라와 명나라 때에 즈음하여 완성됩니다. 대략 1,100년에서 1,300년 사이 정도가 되죠. 성리학이 완성되기 이전에는 세상이 돌아가는 이치에 대해 리(理)를 기준으로 삼고 있었지요. 세상 모든 사물에는 사물의 본체인 리(理)가 있는데 리(理)는 기(氣)가 있어야만 드러난다고 했습니다.

중국의 성리가 조선에 이르면 시서화(詩, 書, 畵)에 많은 영향을 끼치게 됩니다. 조선에서의 성리는 삶의 근간이며 사회의 기준으로

삼았으니까요. 시문(詩文)은 선비들의 기본교양인 이유 중 하나가 주희(朱熹)선생께서 서화를 재도지구(載道之具)라 하셨기 때문이기도 합니다. 재도지구(載道之具)라는 것은 말 그대로 도를 담는 그릇이라고 하셨으니 性理를 학문으로 계승발전 시키는 것에 서화(書畫)가 빠질 수가 없었답니다.

왜 다시 이기(理氣) 인가?

Q : 옛날 아주 먼 옛날의 조상들은 자연의 운행원리와 우주질서에 적응하며 살았다고 합니다. 그런데, 자연의 운행원리는 뭐고 우주 질서는 무엇을 말하는 것인가요?

A : 무척 어려운 질문입니다. 동양에서는 인간이 살아가는 삶의 법칙을 리(理)에 두었습니다. 리(理)의 개념은 사물의 존재 자체로 볼 수 있습니다. 자연이나 하늘과 같이 인간의 힘이 닿지 않는 것에는 천리(天理)로 보고 인간의 힘이나 생각에 의해 움직여지는 원리를 상리(常理)라 하였습니다. 인간의 삶을 자연의 일부로 보면서 인간의 질서는 자연의 질서에 귀속된다고 생각한 것입니다.

Q : 무슨?

A : 자연의 운행질서와 우주질서는 같은 개념으로서 사물이 탄생하여 자리하고 주변과 어울리면서 상생하면서 소멸되는 순환과 상생의 본질을 의미합니다. 생성과 소멸 사이에는 관계가 형성됩니다. 이를 불가에서는 연기(緣起)라하여 존재하는 사물의 근본을 리(理)라고 보았습니다.

사물의 근본을 理라 한다면 사람의 근본은 心이 되는 것입니다. 그래서 朱子는 마음(心)과 실재하는 삶(生)을 하나로 합한 性, 사물의 근본인 理를 이해하면서 성리(性理)를 완성하였습니다. 성리학(性理學)이라고 하는 것은 사람과 사람을 에워싼 환경의 존재원리를 탐구하는 학문입니다.

노자 : 인간의 삶과 역사는 도(道)를 근원으로 하여 생성과 소멸을 거듭하지요. 살면서 갈등하고 화해하는 존립의 상태 모두가 도(道)에서 비롯하기 때문에 영원히 변치 않는 우주적 활동이 운행질서랍니다.

주희 : 성리(性理)는 우주만물의 생성 변화의 원리입니다. 그런데, 사물이나 사람은 불변할까요? 주전자에 꽃을 심으면 화분이 되고 맙니다. 물만을 담는 그릇이 더 이상 아닌 것입니다. 큰 물 잔에 물을 담아 작은 물 잔에 따라 마신다면 큰 물 잔은 주전자 역할이 됩니다. 물 잔이 주전자가 될 수는 없지만 역할은 가능해 집니다. 사람도 그러합니다. 心과 理는 보편적이면서 변하지도 않습니다. 그래서 같은 사물이라도 변화가 가능한 운행을 氣에서 찾아냅니다. 이것이 理氣論입니다. 理는 불변이지만 氣는 가변적입니다.

안향 : 우리나라 최초의 서원인 소수서원을 세운 안향입니다. 후학 중에 주세붕(周世鵬, 1495~1554)이란 분이 순흥에 사묘(祠廟)를 세웁니다. 조상이나 선조의 영정이나 위패를 두고 제사지내는 곳 말입니다.

주세붕 : 안향(安珦, 1243 ~ 1306)선생 께서 고려 충렬왕 때 세자였던 충선왕을 보필하여 원나라에 가셨지요. 거기서『주자전서(朱子全書)』를 필사해 오셨지요. 필사해 오신『주자전서(朱子全書)』에는 우리 조선의 선비들이 갈고 닦아야할 윤리가 다 들어있었습니다. 그때부터 성리학이 시작된 것입니다. 말을 조금 비틀고 조금 억지를 쓴다면 고려가 망한 것도 선생의 역할이 컸지요. 성리학을 추종하는 무리들이 성리(性理)에 맞는 나라를 건국하자고 주장했던 것이니 말입니다.

미리 경험하는 것과 상리(常理)

　말이 어렵습니다. 무엇인가를 미리 경험한다는 것은 상상의 세계와는 다른 구체적 사실에 근거한 결과를 말합니다. 예술가는 미리 경험하여 그것에 대한 결론을 지어냅니다. 보통사람들은 경험해 본적 없는 전혀 다른(혹은 이해할 수 없는) 무엇이기 때문에 이를 이해한다거나 알아 볼 방법이 없습니다. 사막에 홀로 있다거나 깊은 산속에서 길을 잃었다거나 하면 '정글의 법칙'에서 김병만이 알려준 생존 방법을 기억할 런지도 모릅니다. 정글의 법칙은 지금까지 알려진 방법이나 문명의 조건에서 보통으로는 경험할 수 없는 상태를 보여줍니다. 일어난, 혹은 일어날 수 있는 예측의 상황이 됩니다.

　예술은 보통사람이 전혀 경험하지 못한, 일어날 가능성조차 없는 그 무엇에 대한 결론을 내리는 일입니다. 서양의 칸트는 세상의 모든 사물은 경험하지 않아도 알고 있는 선험성이 있다고 하였지요. 꼭 그렇게 말했다는 것은 아니지만 예술가가 만든 어떤 사물에는 오감으로 확인할 수 없는 어떤 무형의 에너지가 있기 때문에 그 에너지는 사물과 융합된다는 의미로 받아들이고 있습니다. 이성의 독립과 자유는 경험에서 시작되어 경험에서 마친다고 하였습니다. 인간의 지식은 인간이 인식할 수 있는 것이어야만 한다고 했습니다. 의사소통을 위해 제작된 기호가 그림이거나 문자이거나 소리이거

나 몸짓이거나 상관없이 일정한 의미와 규칙을 동반하고 있습니다. 이것을 동양에서는 상리(常理)라 하였습니다. 상리는 일상을 근본으로 삶의 원리와 미래에도 살아남을 생각의 영역을 의미합니다.

모든 예술작품이 인간의 정신적인 부분을 탐구하는 것은 아닙니다. 사회적 이념이나 자본주의적 관계와 같은 사회의 구성 조건을 탐구하기도 합니다. 정신이거나 사회구성을 탐구한다는 것 자체가 동양에서는 우주만물의 운행원리를 따른다고 했습니다. 예술작품의 생산에만 국한된 것이 아니라 예술작품의 감상에도 마찬가지라 생각합니다. 사람이 눈이나 손으로 확인하는 것 외에도 사물을 마음에 담는 것은 또 다른 접촉이며 삶의 미래를 구성하는 주요 요건이라고 보기 때문입니다.

옛날 중국에 종병(宗炳, 375~443)이라고 하는 이가 살았답니다. 거문고와 책을 좋아하는 화가로서 남조의 송나라 사람입니다. 여행과 그림을 무척 좋아하던 그는 여행을 다니면서 산과 들을 그림으로 옮겨내기 시작하였습니다. 이것이 동양의 산수화가 시작되는 시점으로 보는 견해가 많습니다. 나이가 들어 더 이상 여행이 어려울 때 방안 곳곳에 자신이 다녔던 명산을 그린 그림을 붙여 놓고 말년을 즐겼다는 일화가 있습니다.

그가 쓴 『화산수서(畵山水序)』에는 이런 말이 나옵니다.

"자연풍광을 보고 마음과 정신으로 이해하는 것을 리(理)라고 한다. 여기에는 마음으로 느낄 때 발생하는 신(神)이 있다. 신(神)을 느껴야만 리(理)가 터득된다. 신(神)은 형체도 없고 근거도 없지만 사물의 모양에 깃든 근원이다." 라고 하였습니다. 풍경화를 그리더라도 그것을 눈이나 어떤 조건을 가지고 살피는 것이 아니라 풍경 그 자

체를 바라보라고 했습니다. 산과 들을 보고 그냥 있음을 이해하는 것이 아니라 자연의 운행원리와 삶의 가치를 이해해야 한다는 것이지요. 이해(理解)라는 말은 깨달아서 아는 것을 말해요. 무엇을 이해하는 정신(神)과 이를 받아들이는 마음(理)이 곧 산수화가 된다는 말이지요.

종병(宗炳)의 신(神)이 곧 리(理)와 같은 개념의 것입니다. 자연 풍경을 그리더라도 사람의 철학적 견지가 있어야 하고, 나무 한그루 풀 한포기를 그리더라도 그것에 인문학적 접근이 필요합니다. 그려진 사과 한 알에도 생명의 순환과 자연의 섭리가 있어야 합니다. 과일을 먹음직스럽게 그리는 것도 중요하지만 과일이 생성 되기 까지의 자연순환도 이해하여야 합니다. 보이지도 않고, 드러나지도 않지만 존재하고 있는 자연의 섭리를 포함시켜야 하는 것이 예술작품에서 말하는 리(理)의 표현이라 할 수 있습니다. 없던 무엇을 만들어 낸다는 것은 몹시 어려운 일입니다. 여기에 세상 이치를 이해하고 지금보다 나은 미래에 대한 충고도 잊지 않아야 합니다. 이 또한 상리(常理)의 영역이라 할 수 있습니다.

정신분석(Psychoanalysis, 精神分析)과 기운생동(氣韻生動)

무의식은 어디에 있을까요. 무의식(無意識)이라는 말은 정신적으로 알지 못하는 상태를 말하면서 정신 배후에 무엇인가는 있지만 그것을 자각하지 못하는 상태를 말합니다. 알 수도 없고, 이해할 수 없지만 존재하는 무의식에 대해 현대미술에 들어 많은 예술가들이 무의식의 상태를 이미지화 시키려는 시도가 많았습니다. 정신과 관련된 무의식의 세계에 대한 탐구를 연구한 이 중에 프로이트(Sigmund Freud, 1856~1939)라는 사람이 있습니다. 여기에 자크 라캉(Jacques Lacan, 1901~1981)이 연구를 이으면서 정신을 분석하기 시작합니다.

정신분석은 무의식을 분석하는 일입니다. 프로이트는 꿈이나 히스테리, 정신신경에 대한 다양한 증후들을 정리하려 하였습니다. 그는 의식과 무의식을 자아와 초자아로 구분하면서 무의식은 의식이나 인식에 결정적인 영향을 미치게 된다고 하였습니다. 프로이트나 라캉은 의식으로 환원되지 않는 세계를 무의식이라 하였고 인간 내면에서 작용하는 욕망과 욕구를 제어하는 힘이 있다고 생각했습니다. 이성과 지식과 현실에 직접 관여하면서 존재 하지만 그것의 실체를 확인할 수 없는 '그 무엇'에 대한 접근방식과 이성과 지식에 대한 관

여방식에 따른 관계문제를 지적하였습니다. 라캉은 정신분석 개념인 무의식을 현실에 살아가는 삶의 방식을 이해하고 관여하는 원초적 개념으로 보았습니다.

동양화론이나 한국화 작품에 대한 논문이나 글을 보면 기(氣)와 리(理), 신(神)의 용어가 많이 등장합니다. 막연히 있긴 있는데 무엇인지도 모르는 무엇일 뿐으로 이해합니다. 한자에서 말하는 기운(氣韻)은 운동이나 힘으로 이해되는 우리말의 기운과는 다른 개념입니다. 기운(氣韻)은 리듬이며, 율동감이며 운치입니다. 삶을 이해하는 방법으로서 살아가는 근원을 찾아가는 방법이기도 합니다. 서양에서 말하는 '오성'이 작용하는 부분입니다.

프로이트와 라캉이 그렇게 소중하게 다뤘던 정신분석의 대상으로서 무의식과 비슷합니다. 그러면 기운(氣韻)의 자리에 확장된 개념의 성리(性理)와 이기(理氣)를 두어봅니다. 무의식의 개념과는 다르지만 접근하는 길은 비슷하다 할 것입니다. 기운이 그러합니다. 기(氣)와 운(韻)은 의식과 무의식의 관계처럼 상호보완적이며 상호 대립적이기도 합니다. 라캉은 프로이드의 정신분석과 조금 달리 무의식은 심리나 의식적인 것으로 전환되지 않는다고 하였습니다. 무의식은 의식이나 인식과는 다른 영역에 자리하며 의식의 또 다른 범위에서 활동한다고 하였습니다. 정신분석과 기운생동을 한자리에 두는 이유가 여기에 있습니다.

생명의 움직임을 의미하는 우리말의 기운과 화론(畵論)이나 동양 미학에서 말하는 기운(氣韻)은 전혀 별개의 것입니다. 기운(氣韻)과 생동으로 나뉠 수도 있고 하나로 읽을 수도 있지요. 기운(氣韻)이란 글이나 글씨, 그림에 표현되는 품격을 말합니다. 간혹, 한국화를 배우

는 이들에게 기운생동이라 하면 생동감 있고 신선한 모습을 그려내는 것으로 생각하기도 하더군요.

　기운(氣韻)이라는 것은 예술가의 품격과 관련이 있어요. 어떤 것을 그릴 때 그려지는 대상에 대해 모든 것을 알고 대상이 가지지 못한 것, 혹은 가지고 싶었던 것 까지 표현하는 것을 말하지요. 묘사할 수 있는 것, 형체가 있는 것, 형체는 없으나 실재하고 있는 바람이나 공기, 물질의 구성요소 등의 내재적 운동이라 할 수 있습니다.

　기(氣)라고 하는 것은 실체가 없으나 존재한다고 했지요. 쉽게 말하자면 기(氣)는 숨결 혹은 호흡으로 이해하는 방법도 있습니다. 사람이 숨을 쉬는 것은 들숨과 날숨이 있어야 합니다. 산소를 들여 마시고 이산화탄소를 내 뱉는 과학의 문제가 아니라 공기를 흡입하고 내뱉어 내는 신체가 살아가는 근본 활동을 이야기합니다.

마음에 든 기운(氣韻) _ 신수원

무의식과 기운의 관계에 대해 "신수원"의 작품을 보면서 이야기해 보겠습니다. 작품을 보면 알 수 있듯이 화가 신수원은 동화와도 같은 그림으로 활동하고 있습니다. <집, 고향, 마음>등의 기억과 마음이라는 시리즈로 작품을 하고 있지요.

그림 <오월에>를 보면 제목 그대로 봄의 기운을 느낄 수 있답니다. 만물이 소생하는 생명이나 화창한 봄날, 산들거리는 바람, 간혹 떨어지는 꽃잎 등이 동양미학에서 말하는 기운(氣韻)이라는 것에 합당한 조건을 갖추고 있습니다.

그림에 등장하는 오리와 꽃, 나뭇가지로 표현된 고속도로, 산사(山寺)를 밝혀주는 석등 들은 기(氣)와 운(韻)에 대한 사의(寫意)적 표현입니다. 가족과 함께하는 오리들은 언제나 이곳을 떠날 수 있습니다. 떠나간 오리는 언젠가는 땅에 내려앉아 자신의 가치를 확인 해야 하는 법이거든요. 세상은 운영하는 만물의 운행에는 기(氣)와 운(韻)이 서로 맞닿아 공존하고, 그러면서 대립하면서 조화로운 상태로 발전합니다. 세계는 언제나 공존과 공유의 상태를 유지하게 됩니다. 결국 새나 공기나 바람 등을 어떤 상징체이면서 사람이 살아가는 상태에 대한 대변이기도 합니다. 사물들을 인간과 같이 희노애락(喜怒哀樂)을 함께하고 있습니다. 실제 풍경이 아니라 마음에 있는 풍경입니다.

작품<고향>도 마찬가지입니다. 야행성 부엉이가 맑고 밝은 낮에 향기 가득한 꽃나무에 앉아 있습니다. 과학적 상식과 사회적 이성에서 벗어나 마음에 있는 풍경 그대로를 표현해 냅니다. 겉으로 보이는 이미지와 화가의 마음이 동시에 등장합니다. 사막에 사는 선인장과 정원에서 자라는 꽃들을 아랫부분에 두면서 도시를 살아가는 사람들의 현재를 이야기 합니다. 자연산수가 아님에도 어디선가 본 듯한 자연의 모습을 지니고 있습니다. 그것은 결국 마음에서 우러나는 조화로움의 상징일 수밖에 없습니다. 결론적으로 말해서 기(氣)는 활동적이며 외향적인 말로 표현된 것이며, 운(韻)은 정신적 풍도와 고아한 운치를 지니고 있는 새로 나타내었다고 보면 됩니다. 이것은 인간 내면의 중요한 본질인 신(神)에 관한 대변이며 정신의 측면을 구체적으로 표현되었다고 보면 됩니다. 전체적으로 고상하고 우아하다는 의미인 운치(韻致)로 귀결되는데 이것이 곧 기운생동의 본질적 의미라 할 것입니다. 사람의 몸을 소우주로 보았을 때 들숨에 기(氣)가 채워지고 날숨에 운(韻)이 형성됩니다. 일종의 생명의 파장이라고도 볼 수 있지요. 호수에 돌이 떨어지면 파문이 일어나는 것과 비유될 수 있습니다. 소통을 위한 사람의 소리는 날숨에 의해 만들어집니다. 숨을 들이쉬면서 말하기는 어렵거든요. 그러니까 숨을 머금고 있다가 뱉어내면서 소리가 만들어지는 것과 같이 여기에서 기(氣)가 만들어집니다. 기(氣)를 표현하는 방식이 운(韻)이라 할 수 있습니다.

예술은 정신을 표현하는 일입니다. 정신이라는 것은 '사물에 대한 판단'이라는 것은 익히 알고 있을 것입니다. 정신을 드러내거나 보여주기 위해서는 사물을 통하거나 예술표현에 의해 나타납니다. 그러니까 인물화를 그릴 때 사람의 모습을 그리는 것이 아니라 그려지는 사람의 정신이 나타나야 합니다. 여기에서 기운(氣韻)이라는 것이 형성됩니다.

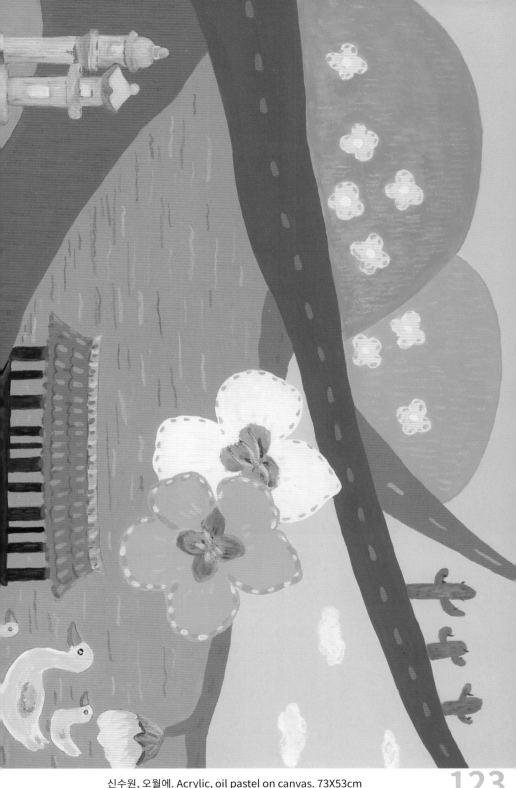

신수원, 오월에. Acrylic, oil pastel on canvas. 73X53cm

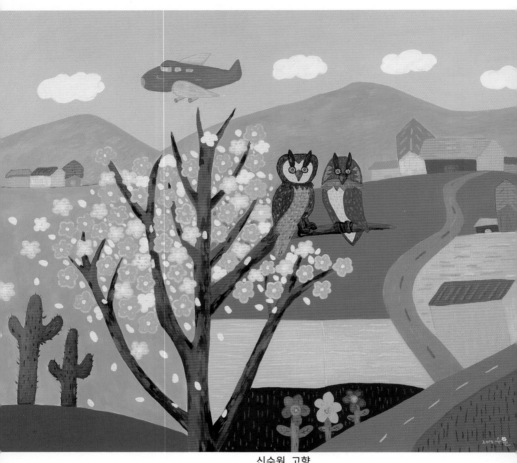

신수원. 고향.
Acrylic, oil pastel on canvas. 116.5X91cm

기운생동은 정신분석을 위한
고개지(顧愷之, 344~406경, 중국 동진의 화가)

　　동양화론 중에 전신사조(傳神寫照)라는 말이 있어요. 인물화나 초상화를 그릴 때 인물의 정신이 감상자에게 전해져야 한다는 의미랍니다. 여기서 말하는 전신(傳神)은 앞서 이야기한 기운(氣韻과 연관 지어 생각해 볼 수 있습니다. 어렵지요. 한자도 많고 용어도 생소하니 낯설고 어색할 수 밖에 없지요. 의미 전달을 위한 글자가 온전히 완성되지 못하던 시대인 동진(317~419) 시대에 이 용어가 등장합니다.

　　글자가 완전히 완성되기 이전에는 그림과 글자가 혼용되어 사용되었답니다. 서양에서도 기독교에 대한 로마 학정을 피해 동굴에서 포교활동을 하던 기독교인들도 글씨를 모르는 이들을 위해 글자 대신에 그림으로 포교활동을 하였다고 합니다. 글자 수도 많지 않기 때문에 역사를 기록하기 위해서는 그림이 필수적일 수밖에 없지요. 선조의 정신이나 철학을 후대에 전하기 위해서 사상적 의미가 담긴 정신을 그림으로 그리기 시작한 때이기도 합니다. 사람의 모습을 그리는 것이 아니라 그 사람이 행한 사상이나 선행, 정치적 성향을 그려서 후대에 이어지기를 바라는 뜻이었습니다. 그래서 사람을 그리려면 그 사람의 외모도 중요하지만 그것보다는 그 사람이 주장하거나 생

각했던 사상을 포함시켜야만 했습니다. 각기 다른 지역과 문화를 지닌 사람들에게 정신적 지주를 주입시켜야만 국가에 대한 정신이 일통되니까요. 사람을 그릴 때 정신이 그려져야 한다는 의미의 이것을 전신(傳神)이라고 합니다. 중국 동진의 화가 고개지가 이를 정리하여 현재에 이르고 있습니다.

고개지 이후에 사혁(謝赫 479~502)이라는 화가가 살았습니다. 이 화가는 인물을 한번만 보고도 그대로 그려내는 실력자인데 그는 그림을 그릴 때 풍격이나 정취가 그래도 드러나야 한다고 말하면서 이를 기운(氣韻)이라고 하였습니다. 어떤 사람의 풍체나 품격 품위 같이 내재된 정신을 말하지요. 따지고 보면 전신이나 기운은 거의 비슷한 개념이지요.

그림을 그리는 예술가는 무엇을 그리던 상관없이 자신의 마음을 들여다보아야 합니다. 어떤 인물을 그릴 때 그 사람의 풍모와 정신이 자신의 마음에 들지 않은 상태로 그림을 그리면 겉만 그리게 됩니다. 이것을 이형사신(以形寫神)이라고 하죠. 이형사신(以形寫神)이란 모양(形)을 만들 때는 정신(神)을 베껴(寫)야 한다는 말입니다. 모양(形)에 정신(神)을 입혀야 한다는 주장일 것입니다.

고개지(顧愷之, 344~406경) 중국 동진의 화가)

"사람을 그릴 때? 사람의 모양을 그리는 것이 아니라 그 사람의 삶을 그려야 합니다. 삶이라고 하는 것은 그 사람의 눈빛에 먼저 나타나지요. 주름살 하나 눈빛 하나하나에는 그 사람이 살아온 인생 역정이 있거든요. 외관을 닮게 그리는 것보다 더 중요한 부분이지요. 그래서 전 신(傳神)에다가 사조(寫照)란 말을 붙지요. 사조란 사생(寫生)이란 말과 비슷해요. 사생은 사물을 베끼는 일이지만 사조란 정신이나 마음을 베끼는 일이지요. 소식(蘇軾, 1036~1101)이 형태보다는 뜻을 중시한다는 중신사론(重神寫論)을 이야기하기 전에 이러한 정신적인 문제가 바탕에 있었어요. 동진 시대에는 산수화를 잘 그리지 않아요. 세상이 험악하고 전쟁이 많다보니 사람들을 규합하고 묶어내는 정신을 개발해야 하거든요. 그래서 유명한 사람을 그림으로 그려서 사람이 그 사람이다. 이 사람의 정신을 배워야 한다고 설파하는 시기랍니다. 그러니까 인물화를 그릴 때 사람을 닮았느냐 아니냐 보다는 정신을 먼저 이야기할 수밖에 없지요. 중요한 것은 인물을 그리거나 어떤 사물을 그리거나 상관없이 그림에 세상 만물을 존재하게 하는 이유와 근원을 설명해야 합니다."

3장 예술과
예술작품

1. 표현주의

　표현주의(Expressionism)는 정신을 드러내고 시각화하는 일 입니다. 1차 세계대전을 겪은 후 불안한 심정의 외부표현이라는 것에서 시작됩니다. 감정을 드러내고 불안한 정신을 시각화하는 경향은 19세기 후반 고흐나 뭉크 등에 의해 전조를 보이기 시작합니다. 자연을 재현하고 감정이 없는 자연의 현상을 따르는 것은 후차적이라는 인식에 의해 마음에 대한 주관적 표현을 강조하였습니다. 국가나 민족이라는 의미가 강화되면서 집단결집 요소가 강화되는 시기에 나타나기 시작한 현상입니다. 집단화 경향이 결집될수록 여기에 속하지 못한 개인의 소외는 더욱 심화되어 사회비판적인 이념이나 상징, 인간심리의 불안함 등이 예술작품으로 등장하기 시작합니다.

　동양의 전신(傳神) 또한 그러합니다. 그려지는 인물의 정신 전달 인물화의 최선이라 생각합니다. 인물화의 정신을 전달하는 전신(傳神)과 서양의 표현주의를 에둘러 말하는 것은 예술의 특수성과 예술작품의 보편성을 찾아보고자 하는 것입니다. 서양의 1900년대와 동양의 300년경의 사유방식을 비견한다는 것 자체가 모순이긴 하지만 시대정신에 의한 정신 표현 자체는 시간과 관계없이 나타나는 현상임에 분명합니다.

머리속에 있는 풍경을 그려!
빈센트 반 고흐

(Vincent Van Gogh, 1853 ~ 1890)

나 보고 인상주의 화가라고들 하는데 표현주의자로 듣고 싶습니다. 그림을 조금 늦게 시작했지만 그래도 매일 수십 점씩 그렸지요. 별일 다 해보았답니다. 화랑에도 있어 보았고, 책방 점원에서 선교 활동까지 하였지요. 그러던 어느 날 밀레의 작품을 본 일 있어요. 저보다는 한 30여 년 먼저 태어났을 겁니다. 유려한 색채와 생동감 넘치는 사람들의 모습에서 살아가는 가치를 발견하였지요. 그 이후 1880~90까지 10년 동안 아마도 870점은 넘게 그린 것 같아요. 작품을 제작하기 위한 드로잉은 못 잡아도 1,000점은 넘을 겁니다. 처음에는 당시의 유행 하던 인상주의적 화풍을 따라 그렸지요. 늦게 배운 도둑질이 밤새는 줄 모른다고 정신없이 그렸어요.

어느 날 유명한 화가인 고갱을 만나서 어떻게 하면 그림을 잘 그릴 수 있는지를 물어보았습니다. 그랬더니 "네 머릿속의 풍경을 그려!"라는 말을 하더군요. 몹시 충격을 받았습니다. 눈에 보이는 풍경이 아니라 머릿속에 있는 풍경을 그리라니 말입니다. 그러다 로트렉이라는 화가도 만납니다. 잘 그린다는 것이 무엇인지를 배웠고 새로운 무엇인가를 만들어야 한다는 것도 깨달았습니다. 로트렉이나 고갱과

잦은 의견충돌로 헤어지고 맙니다.

　지금 보고 있는 <자화상>도 40여 점의 자화상 중의 한 점이지요. 힘들었죠. 가슴속에는 꿈틀거리는 무엇이 있는데 그것이 무엇인지 알 수도 없고, 그것을 드러낼 수 있는 방법도 찾을 수 없었어요. 그래서 미친 듯 그렸죠. 드로잉이 많은 이유가 여기에 있습니다.

　예술은 기본적으로 생각을 옮기는 것이지요. 그래요. 남들이 저보고 심약한 마음을 지녔다고들 합니다. 심지어는 멀쩡한 저를 정신병원에 보내기까지 합니다. 저는 세상을 달리 볼 뿐입니다. 제 자화상요? 마음의 고통과 고민이 잘 드러나 있지 않나요? 지금까지 다른 화가들은 인물화를 그릴 때 그 사람이 처한 주변 환경이나 권위 혹은 사회적 관계를 그려왔지요. 인물이 지닌 마음 자체에 대해서는 궁금해하지 않았나 봐요.

　그림을 처음 그릴 때는 밀레의 화풍을 좋아했고 초기에는 인상주의 화법을 따르려 했어요. 그렇지만 도무지 맘에 들지 않는 겁니다. 색을 마음대로 쓰기 시작했어요. 그러다 보니 내 스스로 치유된다는 느낌이 강하게 드는 것입니다. 자화상을 그리면서, 보리밭이나 까마귀를 그리면서 그것들은 내 감정을 옮겨내는 수단이 된 것입니다. 짐승이거나 집이거나 그것을 그리는데 생각과 감정이 잘 유입되면서 많은 작품을 하게 되는 것이지요. 여기에 내 상상력이 더해져 보통의 사물이 정신을 수반하게 된 것입니다.

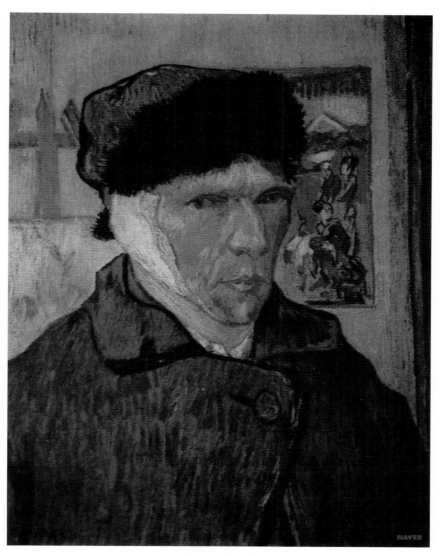

빈센트 반 고흐, 자화상
캔버스에 오일, 60 x49cm, 1889, 코톨드 인스티튜트 미술관

예술은 정신이다
에밀 놀데
(Emil Nolde, 1867 ~ 1956)

독일에서 태어나서 자란 저는 어릴 때부터 자연과 하느님에 대한 신앙을 전부로 생각하고 있었답니다. 본명은 에밀 한센인데 그림을 그리기 시작하면서 제가 태어난 마을 이름을 붙여서 에밀 놀데라고 했지요. 수채화를 주로 사용하여 신앙심을 표현하려 노력했습니다. 표현주의 작가로 불리는 이유가 이 때문이 아닌가 싶어요. 마음에 담긴 경건함과 신앙심을 그림으로 그리려고 하는데 인상주의적 화풍이나 기존의 그림형식으로는 드러낼 길이 없 었지요. 그러니까 제 마음을 먼저 표현하고 싶었다고나 해야 할까.

저도 그렇지만 고흐의 작품에 감명을 받았습니다. 사람들이 고흐를 일컬어 독일 표현 주의의 시작이라고 해도 과언이 아닐 것입니다. 저 또한 인상주의 계열의 작품 제작 방법으로는 제가슴에 움직이는 감정을 표현할 방법이 없었으니까요. 무엇인가를 그려야 한다면 사물을 보고 그리는 것이 아니라 가슴속에 응어리진 무엇인가를 끄집어내고 싶었지요. <달빛이 흐르는 밤>같은 경우에도 여행을 하는 도중에 밤바다를 보았지요. 흐르듯 흐느적거리는 감정을 주체할 수가 없더라구요. 거대한 바다를 바라보는 마음이 마법에 걸린 그 뭐라

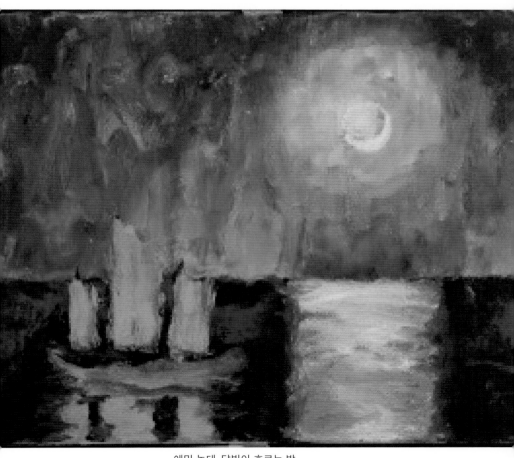

에밀 놀데, 달빛이 흐르는 밤
캔버스에 유화, 69x89cm, 1914

고 하나, 감정을 주체할 수 없는 무엇인가 있어요.

비슷한 시기에 결성된 다리파도 그래요. 인상주의 형식이 판치는 독일 미술계를 쇄신하면서 자유로운 형식을 추구하자고 만들어진 것입니다. 저도 나중에 한다리 걸치죠. 그들의 자유로운 형식에 저의 감정을 싣습니다. 뭐, 독일 표현주의자들 중에는 인종차별주의자도 있지요. 게르만인 만이 인간의 내면의 것을 형식으로 만들어 낸다고 주장하기도 했답니다. 형식에서 감정을 찾을 것인가 아니면 감정을 우선적으로 해서 형식을 만들 것인가 하는 문제에 있어서 감정이나 정신을 우선하여 형식을 만들어내야 한다는 주장이 표현주의거든요. 저 또한 이러한 주장에 적극 찬동하게 됩니다.

1913년에는 조선을 방문한 적 있었습니다. 여러 나라를 돌아다녔기 때문에 아주 특별한 인상은 뭐라 말하기 어렵습니다. 다른나라의 풍경은 생소하고 신기할 수밖에 없거든요. 한국을 방문하기 전에 베를린 민속박물관에 소장되어 있는 조선의 장승을 본 일 있었어요. 아프리카의 가면과 같이 강력한 무속의 힘이 느껴지더군요. 그래서 그린 그림이 <선교사>입니다. 장승마스크를 쓴 선교사 양반이 타 민족에게 종교를 설파하는 모습니다. 지금 세상이 제국주의와 식민지 쟁탈전이 한창이기 때문에 이런 그림을 그린 것이죠. 저는 제국주의를 싫어합니다. 자기만 최고라고 주장하니까요. 거기다가 기독교의 포교 활동도 마찬가지입니다. 신앙심이 깊은 저의 입장에서 맘에 들지 않는 부분들이 간혹 있거든요. 상대를 인정 하는 범위에서 선교를 해야지 자기만 좋은 것이라고 주장하거든요.

에밀 놀데, 선교사
캔버스에 유화, 75x63cm, 1912

표현주의와 추상표현주의

　추상표현주의와 표현주의는 어떤 차이가 있는 것일까요? 무질서하게 물감이 뿌려진 젝슨 폴락(Jackson Polock, 1912~1952)의 작품에서 어떤 정신성을 확인해야 하는지 도무지 알 수가 없습니다. 작가의 의도가 분명하다 할지라도 알아먹지 못하는데 이일을 어쩌면 좋을까요?

　정신의 활동이 유지되고 있다고 주장하니까 그렇다고 볼 뿐 입니다. 정신이라고 하는 것은 보편적일수도 아닐 수도 있지만 그래도 어느 정도는 이해가 되어야 하지 않은가 모르겠습니다. 폴락의 작품을 보면 자신만의 지식으로 표현적인 방식의 그림을 그리거든요. 서서 물감을 뿌리는 일인데 그린다고 해야 되는지도 의심스럽지만 말입니다.

　추상표현주의라는 것은 여타의 잡다한 관념과 사상들이 침범할 수 없는 순수 그 자체의 조형미를 구가하기 시작한 것이라고 말입니다. 추상표현주의이거나 표현주의 이거나 표현방법이란 정신을 시각화하기 위한 수단은 분명합니다. 어떤 특정의 사물을 대유(代喩)하지 않은 상태로 감정을 드러내는 방식을 취하고 있으니 말입니다. 이렇게 본다면 추상표현주의는 정신의 시각화 문제와는 다른 방법으로 짚어볼 필요가 있다고 생각합니다. 추상표현주의에서 말하는 정신 자체에 대한 시각 표현이 어떤 문화적 환경을 배경으로 삼고 있는가 하는 따위의 것 말입니다.

표현주의와 추상표현주의는 공히 주관적 경향을 강조하면서 표현되는 것은 비슷한 양상이지 않습니까. 표현주의는 꽃이나 사람이나 기타의 사물을 사용하고 추상표현주의는 아무것도 사용하지 않는 그 자체적 시각화의 문제 아닌가요. 종교적 관점에 의해 신앙심 깊은 인간의 정신을 그려내고자 했던 에밀놀데를 보면 더 그렇게 생각되어집니다. 정신 자체에 대한 표현과 자본주의 속성과 결혼한 추상표현주의를 다르게 볼 것인가 같이 묶어 둘 것인가 하는 문제 말입니다.

1950년대 이후가 되면 동양정신의 사유방식과 결합하여 새로운 양태로 형성되긴 합니다만 말입니다. 이것은 나중에 논의 하겠지만 동양의 사유방식과 결합된 서양의 형식은 새로운 관점과 새로운의 미의 접근으로 이해되어야 하는 것은 분명합니다. 이우환의 모노하(物派)와 요셉 보이스(Joseph Beuys), 백남준 등이 주축을 이룬 플럭서스(Fluxus) 등을 이해하려면 어쩔 수 없는 것 같습니다.

2. 인식의 기술(技術)과 기능의 예술(藝術)

예술은 모방(Mimesis)이라고 했던 플라톤과 아리스토텔레스 이후 모방은 흉내내기(imitation)로 전이되었습니다. 이미테이션과 미메시스는 다르나 같은 개념의 것일지 모릅니다. 이것들이 나중에는 형식(form으로 갔다가 재현(reappearance)으로 발전합니다. 새로운 세상에서는 그것들이 표현(expression)으로 전환을 꿈꾸게 됩니다. 이것들은 결국 기술이냐 예술이냐의 문제로 탈피되면서 개념과 속성은 더욱더 어렵고 혼란한 상황으로 발전하게 됩니다.

20세기에 이르면 **모방(Mimesis) → 흉내내기(imitation) → 형식(form) → 재현(reappearance) → 표현(expression)**의 관계로 완성됩니다. 여기까지는 적당히 정리가 가능한 영역입니다. 그러다가 2차 세계 대전이 끝난 후 1950년 전후를 기점으로 예술을 위한 예술 혹은 예술이라는 것 그 자체에 대한 탐닉을 시작합니다. 그 이후(post)라는 상태가 자본주의 세계로 진입이 시작되면서 모든 것들이 혼란스러워집니다. 여기서 재미있는 일이 있습니다. 19세기 표현주의가 시작되면서 예술에 대한 접근에 의미 있는 형식(significant form)과 표현된 의미(expressed meaning)에 대한 심각한 논의가 있어 왔습니다.

무엇인가를 인식하고자 한다면 생각을 정리한 것이 아니라 생각하는 방식을 달리하여야 합니다. 앞서간 사람들이 정리해 놓은 생각의 틀을 따라야 가기 보다는 왜 그렇게 정리되었는지를 궁금해 해야 합니다. 생각은 판단을 담는 그릇입니다. 접시에 물을 담아 마셔도 된다는 판단은 집단이나 사회단체가 주는 것이 아니라 개인의 순수 이성에 맡겨져야 한다고 생각하게 되었지요. 예술의 창작을 생각한다면 사물에 생각을 사회집단이나 사회적 조건에 의한 것이 아니라 인간의 인식을 따라야 합니다. 인식은 실천이 따르는 판단입니다. 실천은 현실에 대한 관여와 참여가 있어야 합니다. 이것을 안다고 하는 지식입니다.

안다는 것에는 두 가지가 있습니다. 인지(認知)와 인식(認識)이 있는데 인지는 인정하여 아는 것을 말하며 인식은 분별하고 판단하여 아는 것입니다. 인간의 생각은 인지보다는 인식이 우선되어야 한다는 것입니다. 결국 생각과 관련된 예술은 사회 보편의 인지와 관련된 기술과 개인의 인식에 의해 형성된다는 것이지요.

미술작품이 어떤 사물과 비슷하게 닮았다는 사실을 알고 있다는

것은 그 사물에 대한 사회적 인지가 있다는 것을 의미합니다. 사물을 인지하면서 사물을 이용하여 다른 생각을 할 수 있어야 예술의 가치가 형성된다는 것입니다. 미술작품에서 발생되는 감흥이나 느낌 등을 제공받기 위해서는 고도의 정신활동이 수반되어야 합니다. 사물을 모방하여 그렸을 때 재현 기술보다 인식과 인지를 확인하는 능력이 우선되어야 합니다. 작품을 제작하는 예술가의 입장이 우선된 상태에서 말이죠.

그런데, 눈으로 확인되는 것을 모방하여 인식하는 것은 가능한데 존재하지 않는 것을 어떻게 인지하고 인식할 것인가가 저를 힘들게 했지요. 신성불가침 영역이라 믿어왔던 신의 영역을 인식하는 것도 확인해 보고 싶었지요. 신의 영역은 신이 관리해야하는데 사람이 관리한다 이겁니다. 도대체 인간은 무엇일까요? 지금도 생각해 봅니다. 인간은 무엇일까요? 왜 태어나고, 왜 사회활동을 하면서, 왜 욕망에 사로잡혀 사는 것일까요.

미술작품은 어떤 무엇이 아닙니다. 어떤 것을 꼭 같이 100% 모방이라는 것은 존재할 수 없습니다. 100% 같다면 그것 자체가 되고 마니까요. 예술에 있어서 모방이라는 기술적인 부분은 외형만 보고 따라하는 것이 아니라는 결론이 도출됩니다. '인식'은 경험에 따른 무엇을 알고 있는가에 대한 의문이 아니라 '인식'이라는 것 그 자체에 대한 답을 구하고자 노력하여야 합니다. 인식이라는 것이 경험이 아닌 독립된 무엇이라면 어떻게 그것을 알 수 있는가 하는 문제입니다.

미술 작품에 그려져 있는 사물에 대한 원론적 인식이 없다면 그것을 기술에 그치고 말거든요. 원론의 '인식'이 함께해야 예술 작품으로 승격됩니다. 세상에는 보이는 것과 보이지 않는 것이 있습니다. 보이

지 않으면서 존재하는 것들을 시각적으로 보이게 하는 것을 예술이라 하지요. 보이지 않는 것을 보이게 하기 위해서 익히 알고 있는 사물을 빌어서 드러내거나 그 자체를 그려내거나하는 따위의 것 말입니다.

무의식과 예술, 사람이 주인이다.

케테 콜비츠 (Kathe Schmidt Kollwitz 1867 ~ 1945)
자크 라캉 (Jacques Lacan, 1901 ~ 1981)

사람이 생각하고 사람이 사회를 주도하여야 합니다. 전쟁터에 18살 밖에 되지 않은 아들이 목숨을 잃었어요. 살려고 태어나게 했는데 죽음을 먼저 맛보다니요. 세계의 모든 어머니들에게 말해주고 싶었어요. 전쟁은 안 됩니다. 일어나서는 안 됩니다. 저는 반전 포스터 뿐만 아니라 힘겹게 살아가는 민초들을 생각하면서 판화를 만들었지요. 제가 세상에 태어난 이유라고 생각합니다.

왜 이런 작품을 만드냐구요? 소외된 이웃을 위한 의료 활동을 하는 의사 남편을 따르다 보니 이웃의 아픔을 함께 하게 된 것이지요. 결정적인 것은 아들의 죽음이죠. 전쟁의 상처를 함께 공유하고 있는 많은 엄마들을 생각하게 되었구요. 그러다보니 노동자나 농민이나 사회의 슈퍼 '을'질을 당하는 사람들을 알게 되었지요.

판화요? <빈곤>이라는 그림에서도 볼 수 있지만 단색이 주는 힘이 상당히 강렬하지요. 흑백 대비에서 오는 명암의 극적 대비라고 할까. 비극과 가난과 슬픔을 드러내는 데는 판화가 제격이라고 생각합니다. 그리고… 저는 작품에서 다양한 표정과 감정을 드러내고자 하지요. 표현주의의 영향이라기보다는 감정을 끄집어내는 방법을

알게 된 것이지요. 결국 표현주의 개념에 속하지만 말입니다. 병든 아이와 절망에 가득한 어머니의 고통이 있습니다. 현실에도 마찬가지지요. 커다란 침대는 사회의 외면을 의미합니다. 그렇지만 미래에 대한 희망이 미약하나마 있다는 사실도 잘 압니다. 창문을 통해 들어오는 빛은 미래입니다. 절망만 가득한 실내와 창밖의 희망을 극적으로 대비시켜 본 작품입니다.

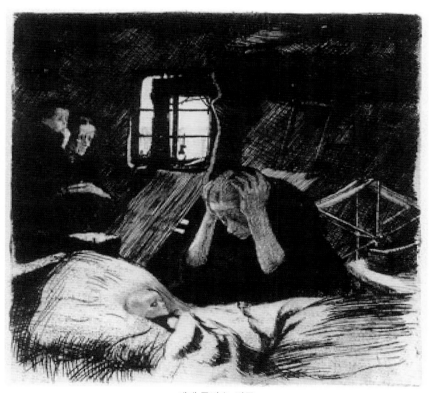

케테 콜비츠, 빈곤
에칭, 드라이포인트, 1893~1894

무의식과 예술

콜비츠의 그림에서도 보이지만 인간에게 가장 핵심적인 요소는 바로 무의식이지요. 경험의 이면에 숨어서 무엇인가로 작용되는 그것은 인간이 탐구해야할 중요한 영역의 하나입니다. 무의식을 이해할 때 인간으로서 어떻게 우리 사회를 살아가는지에 대한 '주체적 자아'를 확인할 수 있게 됩니다. '타자'라는 말 알지요. 자아(自我)의 상대적 개념입니다. 생각이나 의식하는 것들에 대한 활동이 일치하는 수행자를 자아(自我)라고 합니다. 그러니까 사회적 개체인 자아를 제외한 모든 것을 타자(他者)라고 할 수 있습니다.

인간이라는 주체는 타자와 무의식에서 형성된다고 봅니다. 무의식은 자아와 타자와의 관계에서 만들어지는데 여기에 관여하는 것이 바로 언어가 되요. 소통을 위한 언어(소리. 문자. 행동 등 표현가능한 모든 것)는 상징적인 것으로 결정되므로 이것이 곧 정신이라 생각합니다. 프로이트의 정신분석에 집중한 이유가 여기에 있습니다. 정신은 무의식의 세계와 연결되어 있습니다. 인식이나 지식이 알지 못하지만 인간이 무의식 또한 체계화 구조화 되어있다 말입니다. 이것이 바로 저의 과제입니다.

콜비츠의 작품을 이야기 봅니다. 병든 아이의 모습을 바라보는 엄마는 무엇도 생각할 수 없습니다. 삶의 고통과 벗어날 수 없는 현실, 아이를 위해 무엇도 해줄 수 없다는 절망감에 희망은 없습니다. 지금 살아있다

는 것은 의지 없는 무의식의 지배를 받는다고 봐야하지요. 무의식에 의한 증상이 허탈과 절망의 결과물이구요. 그런데 문제는 무의식을 어떻게 확인시키고 증명 하는가 입니다. 그림에도 보이듯이 절망에 대한 무의식이 창을 바라보는 두 사람에 의한 미래로 이어집니다.

많은 예술가들이 그러하듯이 작품을 제작할 때 무슨 색을 어디에 어떻게 칠해야지 하고 맘먹고 하는 법은 없습니다. 빨강색 몇 %와 파랑색 몇 %를 붓 끝에 묻혀서 좌로 몇 번 우로 몇 번 섞은 다음에 보라색보다 약간 옅은 파랑색에 가까운 보라색을 만들어서 캔버스 좌에서 몇 센티미터 우에서 몇 센티미터에 새끼손톱보다 조금 작게 밑 색이 보일 듯 말듯이 칠한다는 식으로 계산하는 것은 아니지요. 화가가 그려내는 어떤 사물의 칠과 색은 거의 무의식에 가깝다고 보면 되지요? 최소한 화가의 칠은 숙달된 기술보다 더 나은 그 무엇이 있다 이겁니다. 이것이 바로 예술에 있어서의 무의식 세계입니다.

콜비츠가 자신이 가지고 있는 인식과 사회적 입장을 빈곤>이라는 작품으로 만들었지요. <빈곤은 콜비츠의 인식이며 주체에 대한 결과물입니다. 이러한 결과물을 만들어내기 위해 반드시 겪어야하는 과정이 무의식이라는 영역을 통과해야 합니다. 의식이나 인식으로 만들어지지 않는 무의식의 영역에 대해 프로이트는 이드(id)와 초자아(super-ego)라

고 하였지요. 현실에 대한 불만족과 짜증과 사회적 불만족을 그대로 폭발시키면 작품이 만들어 지지 않습니다. 정리하고 제어하면서 감정의 절제가 있어야 예술 작품으로 전환됩니다. 예술가의 감정에 대한 제어를 이드가 담당 하게 된다는 것입니다. 이것을 예술작품으로 드러내게 하는 무의식이 초자아입니다. 프로이트는 무의식의 세계를 간파할 수 없다고 했지만 언어나 소통을 위한 구조처럼 정리되어 있다고 봅니다. 그러므로 콜비츠의 작품같은 정신세계와 사회세계가 균등하게 드러낼 수 있습니다. 콜비츠의 <빈곤>이라는 작품은 시각언어라고 할 수 있지요. 행위언어, 시각언어, 문자언어, 소리언어 등등의 소통을 위한 지시뿐만 아니라 숨겨져 있는 또 다른 의미를 만들어낸다 이것입니다. 이것을 살펴보면 예술작품에 있어서 기술과 예술의 관계를 규명하고 찾아낼 수 있다고 생각합니다.

3. 모양에 의미 담기
의미로 모양 만들기

재현(再現)과 표현(表現)

재현(再現)은 다시 보여준다는 말입니다. 현실적인 삶의 모습이나 풍경과 같은 구체적 대상을 모방한다는 의미를 포함하고 있습니다. 사람이 살아가면서 생기는 다양한 사건들의 결과를 확인할 수 있도록 여타의 방법으로 기록한다는 의미를 포함한 철학적이면서 포괄적인 용어이기도 합니다. 표현(表現)이라는 말은 느낌이나 감정 등을 말이나 문자, 몸짓, 소리, 그림 등을 통해 객관적으로 나타내는 일련의 활동을 말합니다.

예술작품 특히. 시각예술에 있어서 재현이나 표현이라는 용어에 대해 묘사(描寫) 혹은 모사(模寫)라는 말을 주로 사용합니다. 묘사(描寫)는 심리나 마음, 정신 등을 베껴 낼 때 사용하며, 사물을 있는 그대로 흉내 내어 그려내는 경우에는 모사(模寫)라는 용어를 사용합니다. 예술적 상황으로 말하자면 표현(表現)은 예술가의 내면이나 정신에서 활성화된 정서나 감성, 감정 등을 감상자가 알 수 있게 하는 공유의 활동으로써 묘사(描寫)이며, 재현은 모사(模寫)의 영역에 가까운 것으로 이해가 가능합니다. 예술작품을 시각화 시킬 때 모양에 의미를 담아내는 일이나 의미를 드러내기 위해 모양을 만드는 일 중의 하나를 선택하여야 하는데 양자 어느 쪽이든 예술적 가치의 비중은 거의 같다고 해도 무방합니다.

시간이 지날수록 예술이 점점 더 어려워지는 것 같습니다. 예술이 창작이라고는 하지만 창작이 무엇인지도 잘 모르고 있습니다. 아주 쉽게 창작이란 창의 정신을 작품으로 만드는 것은 분명합니다만 창의가 무엇인지는 조금 애매한 것 같습니다. 그러면 화가들은 모양을 보고 모양에 자신의 정신을 담는가요? 아니면 자신의 정신에 따라 모양을 만들어 내나요?

닭이냐 달걀이냐?
사물 인식(認識)의 문제
임마누엘 칸트 (Immanuel Kant, 1724~ 1804)

어렵지요. 예술이 쉽다면 아무나 다 할 것이고, 아무나 다하면 예술이라는 말이 사라졌겠지요. 예술도 어렵지만 예술을 보는 눈도 어렵습니다. 예술가의 입장도 중요하겠지만 세상을 살아가는 눈도 몹시 어려워요. 아는 것만큼 세상이 보인다고 하지만 '아는 것'을 가진다는 것이 좀 어려운 일이어야 말입니다. 아는 것 이라는 것도 내가 필요로 하는 만큼 배우게 되지요. 세상의 사물도 내가 보고 싶은 것만 보고 듣고 싶은 것만 듣게 됩니다.

궁금하다는 것은 배움을 위한 첫 걸음입니다. 궁금해 하는 것을 채우기 위해서는 궁금증의 근원을 알아야 합니다.

세상을 살다보면 친구이거나 이성이거나 누군가와 친해지고 싶을 때가 있습니다. 친해지고 싶은 이의 이름이 궁금해집니다. 이성의 이름이 궁금한 것은 아니라 사실은 그 사람의 과거와 현재를 알고 싶은 욕망입니다. 이름을 먼저 알아야 할지, 아니면 그 사람을 먼저 알아야 할지는 중요하지 않습니다. 그 사람을 알 수만 있다면 어떤 것이라도 상관 없게 됩니다. 마찬가지로 예술작품을 제작할 때 모양에 의미를 담느냐, 의미를 위하여 모양을 만드느냐의 문제는 간단히 접근할 명

제가 아닙니다. 닭이 먼저냐 달걀이 먼저냐에 대한 문제와는 또 다른 입장과 시각을 정리해야 하거든요.

생각해 봅니다. 목이 몹시 마른 사람이 있습니다. 찌는 듯 한 더위에 바람 한 점 없는 어느 황량한 들판을 걷고 있습니다. 깊은 우물을 발견합니다. 손이 닿지도 않습니다. 여기에 필요한 것은 무엇일까요. 밧줄과 바가지가 있어야 합니다. 찾아 헤매기 시작합니다. 나무껍질을 엮어 동아줄을 만듭니다. 다음은 물을 담을 수 있는 용기(用器)가 필요합니다. 앞서 말했지만 인간의 인식은 사물의 다름을 이해하는 데 쓰입니다. 짐승의 머리뼈를 발견합니다. 약간의 물이 담길 수 있다는 생각을 합니다. 이러한 상황은 직접 배우지 않아도 선험적 경험에 이해 인지할 수 있는 부분입니다. 배우지 않아도 가능한 일들이 일어납니다.

어떤 사물은 인식하 는데 경험하지 않으면 안 된다는 것과 그것에는 이미 선험성을 지니고 있기 때문에 이성적으로 알아차린다는 것으로 구분하기도 합니다. 인간이 본래부터 가지고 있는 선천적 인식 능력에 의해 다른 용도로 그것을 쓸 수 있게 되는 것입니다. 무엇이 먼저냐가 아니라 '이미 그렇게 되게 되어 있었음'을 주장하지요. 무엇이 먼저냐는 후 세들의 문제로 남겨 두었지요.

17세기 이전의 서양에서는 인간의 이성이나 감성은 파악할 수 없는 것이라고 믿고 있습니다. 신의 영역에서 살기 때문에 생각이라는 것 자체가 신의 것이며, 철학은 신학의 시녀라고 했습니다. 17세기에 이르면 독일을 중심으로 30년 동안 종교 전쟁이 일어납니다. 신교와 구교와이 싸움입니다. 마틴루터에 이에 의한 종교개혁이 씨앗을 맺는 시점입니다. 하느님의 일이라고 하면서 죄를 지어도 면죄부

만 사면 다 용서한다는 식의 종교의 불합리를 극복하자고 노력합니다. 1618~1648년까지 싸웠는데 이 전쟁을 끝으로 독일은 로마카톨릭의 지배에서 벗어납니다. 벗어난것인지 쫓겨난 것인지는 모르지만 이후로 경제적 압박에 시달리게 됩니다. 신이 버린 인간의 세상은 망할 줄 알았는데 독일은 끈질기게 살아납니다. 신의 도움없이도 살아야 하는 독일 사람들은 살아야 한다는 사실을 인식하기 시작합니다. 사람이 살아야 조직도 있고 나라도 있고 종교도 있게 된다는 사실을 알게 됩니다.

인간의 순수한 이성을 지키는 것이 삶의 가치이며, 인간의 정신은 신과 달라서 순수 인간의 노력으로만 자급자족이 실현되는 시대 상황입니다. 이 때를 즈음해서 계몽주의가 태동을 합니다. 말 그대로 '너도 사람이고 나도 사람이야. 네 스스로 생각을 해서 스스로 살길을 찾아봐야 해'라고 계도하는 일이었습니다.

인간의 인식이란 플라톤의 이데아와 같은 영역도 아니고 신의 계시나 은총에 따르는 신의 영역도 아닌 인간이 본래 지닌 능력이라는 사실을 인지하기 시작한 것입니다.

형사(形似)와 신사(神似)
사물재현과 의미재현
소식(蘇軾,1037~1101)

예술작품에 있어서 창의성이란 어색하고 불편함이 동반되어야 합니다. 좋다거나 예쁘다는 것은 이미 익숙한 무엇이기 때문입니다. 없던 것과 관련된 창의성이란 처음보기 때문에 어색하고 불편할 수밖에 없습니다. 새로운 의견을 생각해 내는 일을 창의라고 말합니다.

창작 작품이란 모양이 다른 것이 아니라 생각과 의미와 개념의 다름일 경우가 훨씬 많습니다. 간혹 같은 개념을 전혀 다른 재료나 모양으로 드러나는 경우가 있는데 이는 같은 것을 다른 방향에서 본 결과입니다. 사회적 개념이나 사상의 표현일 경우가 많습니다. 보통에 대한 다름은 작품내용에 따른 표현 수단으로 다른 모양, 다른 색상, 다른 재료가 선택될 수밖에 없습니다.

어떤 미술품을 보면 파워레인져스 영화에나 등장할 만한 기묘하게 생긴 악당 모습이나 동물이나 식물로 변신한 사람을 회화작품에 등장하기도 합니다. 이것과 저것의 특성이 살아있음에도 콜라보라 말합니다. 이러한 이미지들은 새롭거나 다른 것이 아니라 그저 어린이 상상화에 등장하는 주인공들이 어른 그림에 잠시 나타난 것일 뿐

입니다. 만화주인공이나 마블사의 슈퍼히어로로, 스테인드그라스에 어울릴 법한 평면 기법을 종이나 캔버스에 옮겨놓고 팝아트라 말하는 것과 비슷합니다. 새롭거나 다른 작품은 신기한 모양이나 이질적인 재료 보다 내용이나 의미의 다름이 중요합니다. 내용이 형식을 만들지만 만들어진 형식에는 내용이 함께하기 때문에 내용은 보이지 않습니다. 사람의 눈이나 외모에는 그 사람의 삶이 녹아져 있어 사람 됨됨이를 판단하는데 사용하는 것과 비슷합니다.

'새로운 의견의 생각'이 중요한 핵심어가 됩니다. 생각은 사물에 대한 판단이므로 새로운 사물을 만들어내는 일이 창의라고 할 수 있습니다.

보기 좋다는 것은 익숙함입니다. 예술가에 있어서 창의라고 하는 것은 감성을 생산하는 일입니다. 품성에 자극을 주는 사물을 만드는 일을 창작활동이라고 합니다. 그래서 예술가는 감성을 생산하고 일반인들을 감성을 소비하는 주체가 됩니다. 예술가는 스스로 감성을 드러낼 수 있지만 예술작품에서는 드러나지 않는 경우도 있습니다. 예민한 감성을 지니고 있으나 새로운 감성을 발견하고 만드는 데 집중합니다.

사람들은 가짜나 사실이 아닌 것을 더 선호하는 경향이 있습니다. 거짓말은 달콤합니다. 그래서 감언이설(甘言利說)이라고 합니다. 말은 실체가 없는 것이므로 무엇이든 가능합니다. 실체가 없는 것으로는 거울에 비친 모습이 있습니다. 말과 비슷합니다. 거울에 비친 영상은 실재의 것이 아닙니다. 그럼에도 거기에 있음을 믿습니다. 공포영화에 거울이 반드시 등장하는 이유도 여기에 있습니다. 사물의 모양을 의미하는 용어로는 형상(形相)과 형상(形象)과 형상(形像)

이 있습니다. 비슷하지만 다릅니다. 간단히 설명 하면 相은 보이지 않는 그 무엇과 결합된 모양을 말합니다. 수상(手相)이나 관상(觀相) 등에 쓰이는 말입니다. 손금이나 얼굴에는 그 사람이 살아온 인생 역정과 역사가 함께한다고 믿어 왔기 때문에 상(相)이라는 한자를 사용합니다. 눈(目)으로 나무(木)를 살펴 좋은 재목을 찾는다는 의미가 포함되어 있습니다. 상(象)은 본래부터 그렇게 생긴 모양을 말합니다. 본래부터라는 것은 없지만 자연에서 만들어진 자연 상태의 모양을 말할 때 사용합니다. 상(모양像)은 간단히 상(象)에 인위적인 것이 결합된 모양을 말합니다. 예를 들어 이순신 장군 동상(銅像)이라고 할 때 씁니다. 사물을 재현할 때 사물 그 자체를 모사하였는가, 아니면 의미를 지닌 묘사였는가에 따라 한자도 달라져야 합니다.

　예술작품을 제작하는 예술가들 중에 자신이 어떤 모양을 재현하고 있는지에 대한 자기 확신이 불분명한 경우도 있습니다. 말에 따라 달라질 수 있지만 여기서 말하는 자기 확신이란 작품제작에 있어 사물의 모양에 의미를 담을 것인가 의미를 정한 다음에 거기에 맞는 모양을 만들 것인가에 대한 확신으로 국한합니다. 사람의 머릿속에 잔존하는 사물(생각)들은 문자모양이거나 그림모양입니다. 엄밀히 말하면 글자도 그림입니다. 그래서 용어와 단어에 대한 정리가 필요합니다. 자연의 모습은 형상(形象)이며, 이를 그림으로 옮겨내면 형상(形像)이 됩니다. 한글은 소리글자 이면서 뜻글자입니다. 여기에 모양글자인 한자가 들어있습니다. 한글이 좋은 이유입니다. 소리 글자, 뜻 글자, 모양 글자가 혼용되어 있습니다.

　글이나 그림이라는 것은 고정된 형식이나 법칙을 따라서는 안 됩니다. 무엇인가를 그리고자 했다면 그것이 진정으로 무엇인지 이해

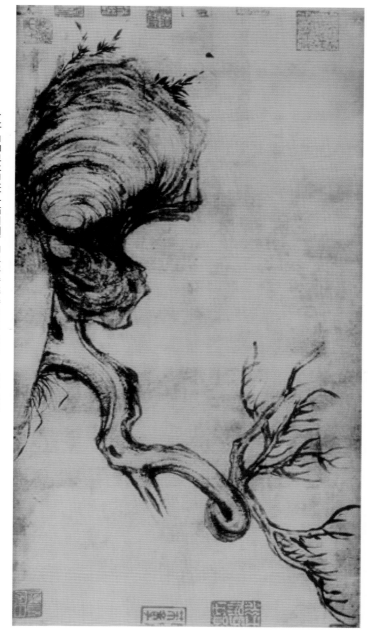

소식, 고목괴석도(枯木怪石圖), 종이위에 채색, 26.5x50.5cm, 북송시대

한 연후에 사물에 따라 내용을 부여하는 것입니다. 나무는 나무일 뿐입니다. 나무는 어떻게 생겨야 하고, 돌은 어떻게 생겨야 한다는 주관적 관념에 잡히면 자신이 하고자한 의도의 의중이 반감되고 맙니다.

흐르는 물이나 구름을 보세요. 모양이 무엇인가에 얽매이지 않기 때문에 저절로 만들어져 있지요. 오랫동안 연구하고 연습하고 훈련하다보면 물줄기가 샘솟아 흐르는 물처럼 자연스럽게 작품이 만들어지는 것입니다.

문장이 되었거나 그림이 되었거나 어떤 형식에 얽매여 있으면 정신을 전달할 수 없습니다. 따라서 정신과 모양(形神)을 겸비해야 합니다. 그래서 형사(形似)와 신사(神似)라는 말을 합니다. 여기서 似자는 같다는 뜻입니다. 보이는 것과 생각이 같아야 한다는 의미입니다.

정신을 그려내는데 있어서 사물을 이용할 때 사물과 정신은 같아야 합니다. 이것을 신사(神似)라고 합니다. 그렇다고 신사(神似)만으로 예술가의 모든 것을 표현할 수 있는 것은 아닙니다. 사물 자체가 지닌 의미나 내용(形似)을 익히지 않으면 신사(神似)를 거론할 수 없습니다. 예술작품에서 말하는 정신인 전신(傳神)은 사물의 형(形)을 중심으로 한 정신(神似)이기 때문입니다. 그림을 그릴 때 모사(模寫)로만 논한다면 그것은 기술이나 무늬를 생산하는 것에 불과합니다. 의미를 그리고자 할지라도 모양이 있어야 합니다.

봄볕 좋은 어느 날, 봄 향이 강한 두릅을 안주삼아 막걸리를 한잔한다고 상상해봅니다. 친구와 나눈 대화, 정치정세, 여기에 곁들여진 막걸리의 텁텁함, 감칠맛 나는 두릅의 알싸한 맛과 냄새에 모든 것이 다 포함되어 있습니다. 지금의 모습을 어떻게 그림으로 그릴 수 있을

까요? 분위기와 오가는 감성을 중심으로 상황을 재현할까요, 아니
면 두릅나물과 막걸리 사람의 모습에서 의미를 찾아야 할까요.

4. 주관과 객관의 사이에서

세상에 없는 것

　예술작품은 주관적일까요, 객관적일까요. 작품을 제작하는 과정에서는 예술가의 주관적인 상황은 분명합니다. 그러나 예술작품이 사회에 공개되면서 감상자와 만나는 순간부터는 객관적 상황으로 전환되고 맙니다. 그래서 예술가는 공인입니다.

　개인취향이라고 하는 것은 누구에게나 특별한 것입니다. 특별했던 취향이 SNS를 통해 특별한 그들만의 모임이 만들어집니다. 아주 쉽게 만납니다. 드디어 예술가의 주관성이 객관화되기 시작합니다. 영화는 중간부터 보게 되면 내용을 잘 모릅니다. 지금의 장면을 이해하지 못하기 때문에 영화의 재미를 더해주는 미래에 대한 예측까지 불가능합니다. 소설도 마찬가지며, 연극이나 음악회도 마찬가지입니다. 반면 미술작품은 동시간대에 한 장면으로 많은 것을 이해할 수 있게 합니다. 다른 장르의 시간예술과의 다른 점입니다.

　세상에 없는 것은 무엇일까요? 모든 것이 없거나 모든 것이 있거나 둘 중 하나일 뿐입니다. 있는 것은 지금 알고 있는 것이고 없는 것은 알지 못하는, 인식의 범위 밖에 있기 때문에 존재하지 않는 것입니다. 예술가는 없던 것을 만들어 냅니다. 있었다가 사라진 이후에

알게 되는 없음이 아니라 애초부터 존재하지 않았던 무엇인가를 존재하게 합니다. 필요한 없던 것이 아니라 어떻게 쓰일지도 모르는 없던 것입니다. 그래서 예술가의 작품은 지금 쓸모가 없을런지 모릅니다. 처음 보는 것이고 어디 써야 할지 알 수 없는 것이기때문에 지금 아무도 무관심 할지도 모릅니다. 이것을 창작이라 합니다.

작품을 보면서 생각하게 됩니다. 아름답다는 것은 그저 보기 좋고 즐거운 것만은 아닌 것 같습니다. 알아야 아름다운 것을 이해할 수 있습니다. 그림을 보고 모든 사람들이 다 이해하지는 않는 것 같습니다. 함께 오래 살아온 가족도 작품을 잘 이해하지 못 할 때가 많습니다. 풍경을 그리거나 인물을 그릴 때는 어느 정도 이해를 하지만 비구상이라도 할라치면 완전 외면당하기 일쑤입니다.

박시유의 볕

　　세상이 있는데 보이지 않는 것을 가지고 작품을 제작합니다. 작품을 제작함에 어떤 사물에 자신의 감정을 이입시키는가를 고민합니다. 만져지고 확인되는 물건을 그리면서 거기에 내가 하고자 하는 의미를 담는다는 것이 어색하고 이상한 상태라 생각합니다. 어떤 물건이라도 자신이 쓰여 질 곳과 쓰이는 곳이 분명한데 그것을 화가가 임의적으로 다른 물건으로 사용한다는 것에 문제를 두고 있기 때문입니다.

　　해바라기의 모양에서 자신의 꿈을 꿉니다. 처음 만나는 세상이 낯선 해바라기는 자신의 모습입니다. 박시유 화가에 있어 해바라기는 화내지 않고, 싸우지 않고, 애초의 자연이 주었던 조화와 희망의 상징입니다. 해바라기는 특별한 생명으로 다가서 있습니다. 뜨거운 태양 볕 아래에서 열매를 맺어가는 모습은 우리의 의식과 가치를 결정하는 숙주가 됩니다. 키다리로 자라는 자연의 절대적 규범은 사람이 살아가는 세상살이와 겹쳐집니다. 온순하나 굳건하고, 은근한 생명으로 살아가는 우리네 사람들의 모습입니다. 그림을 그리면서 해바라기에 내 자신을 담아 봅니다. 나의 가치와 자신이 이해하는 사회 환경에 조용히 발을 담그고 맙니다. 이것이 박시유가 그려내는 빛의 모태입니다.

볕_여울 150301, 91×91, Oil on canvas, 2016

볕_여울 141225, 60.6×60.6, oil on canvas

작품은 아름다운 세상을 희망하는 모든 사람들의 꿈 대행자입니다. 해바라기가 중심이지만 해바라기를 그리는 것이 아니라 그곳에 비춰진 햇볕을 그립니다. 볕은 꿈꾸는 모든 이들을 위한 희망이며 소중한 생명이 됩니다. 사랑을 얻기 보다는 찾아가는 삶의 메시지며 서로 도와가며 살아가는 이야기 입니다. 자기 본질에 대한 이해와 노력으로 지금을 살아가는 모든 사람들의 희망메시지를 보냅니다. 볕의 표현은 행복이거나 어떤 관념이나 개념, 사물 등에 대한 본성을 드러내는 일입니다. 마음속에서 미리 형성된 의미를 해바라기 모양을 중심으로 햇볕을 통해 나타납니다.

잡히지도 만져지지도 모이지도 않는 볕이라는 에너지를 물감 덩어리와 색의 배열, 움직이는 붓질 등을 통해 구현됩니다. 볕은 재료이며 형식입니다. 그림을 그릴 때 재료나 표현되는 사물이나 기물, 풍경 등은 움직임입니다. 자신의 마음에 있는 어떤 의미를 작품으로 표현한다고 생각할 때 마음을 겉으로 표현해 내지 않으면 아무것도 없습니다. 이성을 맘속으로 사랑해 봐야 아무 소용없습니다. 상대가 좋아할 만하고, 의미가 담겨있고 상대가 고급스럽게 알아줄 어떤 선물을 준비하여야 감동이 됩니다. 상대가 좋아할 만한 의미와 그것을 표현하고자 하는 마음을 해바라기의 모양에 넣고 그것을 표현하는 동작이나 물건, 받는 이의 감정 등을 볕의 의미라 볼 수 있습니다.

예술작품을 제작할 때, 혹은 그것을 감상할 때 주관과 객관의 문제는 심각한 논제입니다. 예술가의 입장을 이해하여야할지 아니면 보는 이 마음대로 정하여도 되는지 말입니다. 예술가는 공인이라 하였지만 개인의 입장으로 세상을 바라봅니다. 한편으로 예술작품이 객관성을 유지하지 않으면 사회적 기능을 상실하고 맙니다. 주관이면서 객관인가요? 예술가가 자신의 세계를 펼쳐보이고자 하는 욕망을 통해 자신의 작품을 자신의 세계로 구축해 갑니다. 이러한 갈등은 감상자의 욕망 사이에서 묘한 기류로 형성됩니다.

세상에 존재하는 사물들은 각개로 독립되어 스스로 자존하고 있는 것처럼 보이지만 서로 연결되어 끊임없이 새로운 것을 찾아갑니다. 그것은 욕망입니다. 동양이나 서양이나 예술가는 자신의 정신에 대한 기초를 닦아나가면서 세상을 이야기합니다. 스스로의 기초가 확립되어야 곧 사회적 기초가 되는 법이니까요.

칸트가 말한 오성(悟性, Verstand)도 이와 흡사합니다. 오성(悟性)은 깨달음입니다. 예술가는 오성(悟性)이 발달되어 있습니다. 무엇을 보고 그것을 따라 그리거나 그것을 재현하기 보다는 그 사물

에 정신이나 마음에 든 무엇인가를 잔존시켜야만 오성은 감성(感性)과 대립되는 말이면서 자기 정신의 실현과정에서 정신의 자유를 확대시키는 것을 목적으로 합니다.

인간은 정신의 자유를 최고의 덕목으로 삼아 왔습니다. 생활이 자유로우면 생각이 자유롭고 색다른 삶을 살고자 하는 욕망이 생겨납니다. 그래서 자유는 이성의 본질이며, 사회를 구성하는 전체를 위한 기초적 윤리관이 되어야 합니다.

예술작품은 정신의 자유를 추구합니다. 정신의 자유는 본능이나 욕구해소를 위한 방편이 아니기 때문에 어떤 상황을 맞이했을 때 충돌과 해소를 반복하면서 자신의 입장을 형성해 나갑니다. 주관과 객관이라는 것은 생각의 자유와 마찬가지로 서로 부딪히면서 갈등을 해소하는 과정의 것입니다. 주관과 객관이라는 것은 서양의 칸트가 말하는 이성과 오감을 통한 인식, 동양의 주희(朱熹)가 말한 리(理)와 기(氣)와 상통하는 상호 보완적 개념입니다.

예술이 우리에게 필요한 이유는 정신활동을 겉으로 끄집어내어 보여주기 때문입니다. 개인이 경험하여 이룩되어져 있는 개인의 지

식이나 이성이 사회와 부딪혀 새로운 것으로 변화 발전해 나가는 원동력에 예술이 자리합니다. 예술작품에는 형식과 내용이 있듯이 표현된 방법이나 감상에는 주관과 객관이 있습니다. 무엇인가를 표현하였다면 표현된 상태에는 내용이 있기 때문에 항상 예술에는 내용이 우선합니다. 내용이 먼저 존재하고 형식이 결정됩니다. 주관이라는 내용이 우선하고 객관이라는 형식으로 구성되는 것이 예술입니다. 화가가 자신의 입장에서 무엇인가를 표현했다면 그것은 개인적인 성향이 아닙니다. 예술가라는 덕목은 이미 개인이 아니라 사회의 부분으로 자리하는 중요한 위치이기 때문입니다. 개인이 표현한 것은 주관적이나 객관의 비판을 준비하고 기대하는 사물입니다.

예술작품의 근본
노장(老壯)

서양에서의 자연은 정복하고 다스리는 소유적 개념이 강합니다. 동양에서는 소유의 것이 아니라 인간을 포함하고 있는 포괄적 우주로 보고 있습니다. 동양의 어떤 사상가는 이를 무위(無爲)라 하였습니다.

노장(老壯)사상에서 세상의 근본 이치를 도(道)라 하였습니다. 도(道)의 근원은 너무나 크고 범위 또한 무궁하기 때문에 실체를 볼 수 없다고 했습니다. 지구가 돌아가는 소리가 너무 커서 인간이 들을 수 없는 것과 비슷합니다. 도(道)는 사람들이 살아가면서 발견되거나 사용하는 사물이 아니므로 인식의 대상이 아니라고 했습니다. 공간이나 시간의 제약이나 제한도 없는 영원불변이라고 합니다. 본질에 대한 **부정과 부정을 하다보면 불면의 본질**이 남는다고 했던 헤겔과 버리고 또 버리다 보면 인간의 본성과 도(道)가 어느 순간 만난다고 했던 노장(老莊)은 예술의 입장에서 보면 다르면서 같은 의미로 이해 되기도 합니다.

미술가는 어떤 삶이나 사물의 원형을 보고 그것을 재현함에 미술가의 상상가치를 부여한다고 들었습니다. 감상자는 표현된 삶의 모형(원형이 아닌)을 보고 정신적 가치가 재현되어 있는지를 살펴보는

일입니다. 미술가는 사람들이 인위적으로 만들어 놓은 사물을 자연환경에서 발견된 본래의 사물처럼 취급하면서 작품에 재현합니다. 인위적인 것을 인위적이지 않게 하거나 자연스러운 것을 인위적으로 만들기도 합니다. 그래서 감상자는 미술작품에서 발견되는 사물은 항상 생경하며 처음 본 것으로 인식하게 됩니다.

　예술이 비록 사람들이 살아오고 살아갈 사회나 삶의 방식에 대한 기록이라 할지라도 모범적 삶에 대한 가이드북은 아닙니다. 주관적이든 객관적이든, 주관적으로 창작된 예술작품을 객관적으로 이해하건 예술 자체에 대한 접근은 여전히 모호합니다.

　예술작품이 인간적 삶을 모형화 한다는 것은 삶에 대한 흔적을 기록하는 것이 아니라 있을 수 있는 정신적 가치를 구성하는 입니다. 인물을 그리기기만하고 그의 인생을 그려내지 못한다면 상상력 없는 재현에 그치고 맙니다. 어린아이의 예측가능 한 행동과 견줄 수 있습니다. 유치원이나 초등학교 아이의 행동양태는 어른들의 눈에는 이미 익숙한 일 입니다. 속이 훤히 보이는 일입니다. 감상자는 '속이 훤히 보이는' 예술작품과 '속이 전혀 보이지 않는' 예술작품을 잘 구분할 줄 압니다. 속이 훤히 보이는 작품은 기능과 기예에 대한 감탄만 있을 뿐입니다. 속이 다 보인다고 객관성을 유지한 예술작품이라고 이해해서는 곤란합니다. 예술가의 입장에서 속이 훤히 보이는 작품은 삶을 살아가는 이들의 아주 보편적 공통분모를 정밀 묘사하는 일 일뿐이니까요. 상상 보다는 기능적 접근입니다.

5. 있는 것과 없는 것
그리고 없던 것

무위(無爲)와 이데아(idea)
노자(老子, 기원전 570년~479년 경)

　있고 없고는 도(道)를 근본으로 하기 때문에 모양이 있다고 존재하는 것도 아니며, 모양이 없다고 존재하지 않는 또한 아니라고 했습니다. 보이지 않는다고 없는 것이 아니라 현재 없기 때문에 존재하지 않는다는 말을 하게 됩니다. 지금 없다는 것은 있었던 사실을 알기 때문에 인식된 일입니다.

　쌀독으로 사용하는 항아리가 처음부터 비어 있었다면 그것 쌀독이 아닙니다. 된장독, 간장독, 고추장독이 되거나 다른 무엇을 담는 항아리가 될 여지가 가득합니다. 무엇인가 채워지지 않은 항아리의 미래는 가늠하기가 어렵습니다. 그래서 우리가 자주 사용하는 '비움'이라는 말은 무엇인가 채워져 있었던 사실을 인지한 후에라야 가능한 일입니다. 처음부터 채워져 있지 않은 것은 비워진 것이 아니라 아무것도 없는 상태입니다. 존재하고자 한다면 존재의 흔적을 없애는 것부터 시작하여야 합니다. 그런 다음 있음에 대한 확고한 신념이 필요합니다.

　어떤 물건이든지 사용되고 있는 의미가 있어야 존재가치가 있습

니다. 현재 사용하고 있는 것을 실(實)이라 있다면 그것이 비워져 다른 용도로 사용될 가능성을 허(虛)라 합니다. 세상천지 만물은 있는 것과 없는 것, 보이는 것과 안 보이는 것, 비어있는 것과 채워져 있는 것, 비워내는 것과 채우는 것 등의 조화로움이 있어야만 존재 가치가 생겨납니다. 이러한 동양미학의 개념들이 기운(氣韻)이나 이기(理氣), 형사(形似)와 신사(神似) 등의 것으로 변화 발전해 나갑니다.

동양 사상중에 도(道)라는 것이 있습니다. 도는 삶의 가치를 풍부하게 하는 정신적 도구입니다. 도(道)는 서양의 이데아(idea)와 비견할 수 있는 개념입니다. 도는 어떤 존재에 의존하여 존재하거나 상태의 연결점으로 이어지는 것은 아닙니다. 혼자서 존재하는 실체이면서 대상화 될 수 없는 삶의 근원이며, 생활의 모태가 됩니다. 있다 없다의 개념과는 별개의 존재라고 할 수 있습니다. 존재하지만 실체가 없고, 실체가 없으나 세상만물의 근원이며 운행의 근본이 되는 이것을 도(道)이며 무위(無爲)라고 합니다.

어떤 일이나 상태 혹은 부모가 아이에게 '넌 아무것도 하지마'라고 소리친 일이 있을 것입니다. 여기서 '아무것도 하지 말라'는 의미는 '정말 아무것도 하지 마라'는 것이 아니라 지금 하고 있는 일 혹은 모임의 결말을 위해 불편한 행동이나 간섭을 하지말라는 의미입니다. 이것을 크게 보면 바로 무위(無爲)가 되는 것입니다. 고의성 혹은 간섭, 의도성, 인위적 등이 없이 저절로 되는 것이 바로 무위(無爲)이며 이것이 곧 도(道)가 되는 것입니다. 도에 의한 우주만물의 자연스러운 운행과 순환법칙에 따르는 일입니다.

도(道)라고 하는 것은 있으면서 없는 것이고, 없으면서도 있는 도는 그냥 두는 것이기도 합니다. 해가 뜨고 해가지는 자연의 운행

원리와 같습니다. 자연 만물은 인간이 어찌할 수 있는 대상이 아닙니다. 있는 그대로 살아있으며, 그렇다고 살아서 간섭하는 것 또한 아닙니다. 자연은 목적이 있는 것도 아니고 욕심이 있는 것도 아닙니다. 있다는 것은 결국 인간의 욕심에 의해 간섭되는 것이기 때문에 자연 그 자체는 무위(無爲)인 동시에 도(道)입니다. 있으면서 없는 것이고, 없지만 늘 함께하는 존재입니다.

허(虛)와 여백(餘白)

김홍도(金弘道, 1745 ~ 1806)

그릇을 만들 때 가운데를 비워야 무엇인가를 채워 넣을 수 있습니다. 가운데가 오목하지 않은 접시도 그릇의 하나입니다. 평평하다고 무엇을 담지 못한다는 것은 아닙니다. 가운데가 비워있지 않거나 위로 솟아 있으면 그릇으로 가치를 가질 수 없습니다.

담을 수 있음은 공(空)이 아니라 허(虛)가 됩니다. 아직 아무것도 담지 않았기 때문에 아무것도 없는 것이 아니라 무엇이라도 담을 수 있기 때문에 비어있는 것입니다.

무엇이 있다면 그것을 실(實)이라 할 것입니다. 허(虛)와 실(實)은 자연만물 운행의 일부이면서 서로간의 조화와 상생을 유지하고 있습니다. 그림에서의 비공간은 무엇이 될지 모르는 허(虛)가 아니라 있었던 사실을 잘 알고 있는 화가의 마음을 유지하는 실(實)의 영역입니다. 화가는 있는 모든 것을 그림을 옮기는 것이 아니라 이미 있는 혹은 이미 알고 있는 것은 잘 그리지 않습니다. 있다는 것은 사물을 형(形)을 통해 알려지고, 없다는 것은 사물의 상(像)을 통해 알게 됩니다. 상(像)은 인위적이기 때문에 자연상태로 있는 것에 인위적 의도가 가미된 상태를 말합니다.

김홍도의<마상청앵도(馬上聽鶯圖)>에는 뒷 배경이 그려져 있지

김홍도, 마상청앵도(馬上聽鶯圖)
족자(종이에 담채), 117.4x52cm,
18세기 말, 간송미술관 소장

김홍도, 주상관매도(舟上觀梅圖)
종이에 수묵 담채, 164x76cm, 개인소장

않습니다. 동양화에서 그리지 않고 비워져 있는 부분을 보통으로 여백이라 말합니다. 하지만 여기에서는 여백이라기 보다는 허(虛)라고 보아야 할 것 같습니다. 말을 타고 가다가 꾀꼬리의 울음소리를 듣습니다. 청명하고 청아한 소리가 외로운 마음을 알아주는 것 같습니다. 떠나는 선비의 마음입니다. 그림을 보는 이는 배경의 상태를 무엇으로도 채워낼 수 있습니다.

주상관매도(舟上觀梅圖)가 있습니다. 배 위에서 한잔을 마시며 유유자적하다가 문득 벼랑 끝에 핀 매화를 바라봅니다. 시름을 잊고 마음의 평안을 구하다 바라본 매화가 자신의 모습과 비슷합니다. 벼랑 끝에서 아슬하게 피어있는 매화는 길가에서 만져지는 매화와 같지만 지금은 만질 수도 다가갈 수도 없는 매화입니다. 바라볼 뿐입니다. 주상관매도(舟上觀梅圖)에서 배와 매화 사이의 공간은 가까이 할 수 있지만 지금은 멀리 있는 희망입니다. 배가 떠있는 강물이나 매화가 피어있는 벼랑은 그려져 있지 않습니다. 그려져 있지 않지만 강물이 있고 벼랑이 있다는 것을 잘 알고 있습니다. 이것을 여백(餘白)이라 합니다.

자연은 사람의 도리를 만들게 합니다. 자연은 사람을 사람답게 하는 힘이 있습니다. 세상이 변해도 대자연의 순리는 변하지 않습니다. 거대한 자연 앞에서 사람들은 스스로가 정해 놓은 마음 상태로 자연을 바라봅니다. 자연의 작은 일부로서 사람이기 때문에 듣고 싶은 것만 듣고 보고 싶은 것만 보는 이치가 당연한 것 같습니다. 자연은 강요하거나 제압하거나 하지 않으면서 자연에 숙연해지게 하는 힘이 있습니다. 자연만물이 지배하는 세상에는 다양한 사람들이 어울려 살아갑니다.

맹자(孟子, BC372추정~BC289추정)는 자연에 소속된 사람 그 자체에서 인성(人性)과 심성(心性)이라는 인간의 성질을 찾아냅니다. 사람의 근본을 중시여기면서 사람이 이룰 수 있는 현자의 영역을 만들어 내었습니다.

생각의 관심과 관점에 변화는 조선에도 영향을 미치는 성리학으로 발전하게 됩니다. 성리(性理)는 동양사상의 근원으로 이해하는 리(理)철학에 대한 인간적 사유방법이며 생각에 대한 접근방식입니다. 생각은 머릿 속에 든 작용으로 사물을 헤아리고 판단하는 것을 말합니다. 그래서 예술은 사물을 헤아리고 판단하는 방법을 만드는 생각 만들기의 일환인 것입니다.

자연세계를 보다
양승예의 겨울풍경

　자연은 사람에게 많은 생각을 만들어줍니다. 화가에게 있어 자연은 사람이며, 자연의 변화는 세상사는 도리를 깨우치게 하는 삶의 섭리가 됩니다. 작품 <설경>의 전면에 차지하는 소나무는 자연의 일부이면서 사람이 됩니다. 굳건하고 굳센 절개와 의지를 상징하는 소나무는 세상을 살아가는 사람들의 심성이며, 지향해야 할 삶의 근본으로 대입됩니다.

　자연세계를 구성하고 있는 만물은 상호 긴밀한 관계를 유지하면서 일정한 질서를 지켜나갑니다. 작품에서 소나무가 되건 버드나무가 되건 독특한 삶을 유지하는 인간의 삶과 연결되어 집니다. 휘어진 물줄기와 여백으로 남겨진 하늘의 관계는 사람과 자연의 조화로운 연결점이 됩니다. 물과 공기, 하늘은 공간의 모양과 공간의 형에 맞춰지는 자유분방한 물질세계를 구성하고 있습니다. 자연 질서에 의해 구조화되어진다는 법칙이며, 여기에 순응하며 살아가는 사람들의 마음입니다.

　한국화에서 공간이라는 개념은 작품의 배경으로 작용하는 것이 아니라 물질세계와 정신세계를 아우르는 미세한 부분까지 포함합니다. 작품에 등장하지 않은 부분까지 자연 질서의 영역으로 끌어들입

양승예, 설경, 한지에 수묵담채, 63x44cm, 2006

니다. 사람이 살아가는 공간이라는 것은 삶의 현장이면서 정신적 개념의 영역으로 이해되어야 합니다. 물질적인 부분과 정신적인 부분이 공존합니다. 이곳은 사람의 의지에 의해 침범을 당하면서 인간의 의지에 영향을 미치는 주관적이면서 객관적입니다.

　인간은 자연을 벗어나 살 수 없듯이 자연 또한 인간의 영역을 포함하지 않으면 존재할 수 없는 미지의 영역이 되고 맙니다. 사회적으로 조직된 인간의 삶의 방식과 새로운 조건의 생성과 발전은 새롭고 특수한 자연환경과 사회조건을 구성해 냅니다. 예술은 여기에 즈음하여 사회적 삶을 설계하는 미래지향적 정신구조를 구성 하여야 합니다.

자연을 모방하여 예술작품으로 구성하는 일 또한 자연만물의 새로운 운행원리를 찾아가는 과정에 있으며, 이를 정신세계로 전환시키는 중요한 요건이 됩니다. 자연 풍경에서 찾은 정신의 공간은 오직 인간을 위한 사회적 활동을 통해서 그 필요성이 확인됩니다. 그래서 예술작품은 특정한 사회적 조건과 특정한 문화적 요건을 표현하였다 할지라도 보편성을 획득 수 있는 것입니다. 자연에서 발견되는 정신적 공간은 결국 사람을 위한 예술가의 의지 표명이며 풍경이 정신의 영역으로 제공되는 것 또한 사람에 의한 상상력을 구사하게 하는 일입니다.

예술은 생각을 그리는 것이 아니라 생각을 만드는 일입니다. 자연 풍경을 그림으로 옮겨낸다 할지라도 풍경 그 자체가 아니라 사람의 생각과 사회적 조건이 대입되면서 생각이 만들어지는 상태로 전환되는 것입니다. 그래서 미술은 보지 않고 그리는 것이 아니라 보이지 않는 것을 그리는 활동입니다. 비록 시각적으로 확인되는 풍경이라 할지라도 보이지 않는 생각을 만들 수 있는 재료들이 되는 것입니다.

양승예, 겨울여로, 한지에 수묵담채, 207x145cm, 2006

5. 이미 특별한 예술

예술이 뭐죠?
일반성과 특수성

"네 작품 어디서 본 듯 해!" 라는 말 들으면 기분이 별로 좋지 않습니다. 자기만의 특별한 무엇을 창작하려 했는데 누군가의 작품과 흡사하다는 말을 듣는 순간 창작의 기운이 빠집니다.

본 듯하다는 것은 특별한 것이 없다는 '평범'과는 다른 말입니다. 평범과 비슷한 말로는 일반(一般)이라는 것이 있습니다. 일반이라는 말은 배를 타고 골고루 나누어 주다는 의미가 포함된 뜻글자입니다. 일반의 대응되는 말은 특수이며 평범의 대응되는 말은 독특입니다. 누군가의 작품과 비슷하다는 말은 특별한 무엇이 숨겨져 있다는 말과 상통합니다.

예술작품은 항상 특별하다고 말합니다. 예술작품은 일반적이지 않아야 한다고 말합니다. 그럼에도 불구하고 '예쁘다' '좋다' '재미있다' 등의 일반적인 용어를 사용합니다. 예술작품에는 일반 혹은 보통의 사물을 사용하여 특별하고 독특한 세계를 형성할 수 있기 때문입니다.

사물의 본질은 무엇인가
추상표현주의

예술의 본질이란 무엇일까요? 예술이라는 말 자체도 어려운데 본질이라니요. 본질이란 사물이 본래가지고 있는 성질을 말하지만 철학적 개념으로 전이되면 사물의 현상 뒤에 있는 실제를 말합니다. 물건이나 사물 혹은 단어나 이름, 어떤 소리나 몸짓 등을 보고 그것이 무엇인지를 아는 것은 쉽습니다. 그러나 사회적 관계나 인간관계, 사회구조에서 사용되면 사물 자체보다는 그것이 지니고 있는 의미를 이해하여야 합니다. 한집에서 오랫동안 살아온 부부의 대화는 누구도 근접할 수 없는 소통의 고리가 있는 것과 비슷합니다. '그거 어딨어!'하면 '거기 있어'라는 대답이 돌아옵니다. '그거는' '거기 있잖녀!!'라는 짜증도 있습니다. 반복되는 생활에서 필요한 시점과 필요한 물건에 대한 습관이 있음입니다.

예술의 본래적 목적이 무엇인지에 대한 탐구는 항상 있어왔습니다. 시기적으로 조건적으로 결과를 내어오지만 시대변화와 새로운 사회구조에서는 또 다른 의미의 것으로 나타납니다. 늘 변하기 때문에 그것에 대한 이해는 무척 어렵습니다. '의미는 알고 있는데 말로하기가 무척 어렵다.'는 말을 간혹 합니다. 알고는 있지만 명확한 전달이 어렵다는 말입니다. 이와 반대로 본질이나 본래의 실체가 없지만

느끼거나 깨달을 수 있는 것도 있습니다. 사람의 마음이나 정신에 있는 무엇입니다. 이것은 과연 무엇일까요. 말로 설명할 수 있다면 그것은 이미 보통의 것입니다. 분명히 있는데 만져지지도 보이지도 않는다면 설명할 길이 난감합니다.

사물의 본질을 생각해 봅니다. 시대와 역사와 상황과 모양과 상관없는 '몹시'를 그림으로 그릴 수 있을까? 하는 것 말입니다. 어떤 사물이나 행동을 통하지 않고 그것 자체를 시각적으로 보일 수 있게 할 수 있냐는 것입니다. 있고 없음에 대한 본질은 곧 사물의 본질과 관련되어져 있다고 생각합니다.

예술작품을 하면서 자신만의 무엇을 찾고자 합니다. 형이나 색을 통해 가치를 나타내고자 노력합니다. 사물을 통하지 않는 비구상이라 할지라도 그려진 상태나 붓의 흔적 자체가 하나의 사물로 인식되기도 합니다.

미술은 말이나 글이 아닌 또 다른 의미 전달을 위한 언어입니다. 아직 소통되지 않을 수도 있고 앞으로도 소통이 안 될 수도 있습니다.

"몹시 예쁘다"는 말이 있습니다. 예쁘다는 것은 보통의 기준이 있어야 합니다. 그러나 몹시는 개인의 의견일 가능성이 높습니다. 누구에게는 보통으로 예쁠 수 있기 때문입니다. '몹시'는 부사입니다. 부사(副詞)는 명사로서 어떤 말 앞에 놓여 말을 더욱 강하게 혹은 분명하게 하는 품사입니다. 몹시가 예술 작품일 수 있다는 생각을 해 봅니다. "예쁘다"는 생긴 모양이나 행동 말 등이 눈으로 보기에 좋다라는 형용사입니다. 예쁘다는 모양이 있지만 몹시는 모양이 없습니다. 모양이 있는 예쁘다를 그림으로 그리거나 만들어 낼 수 있습니다. 시대와 상황과 문화적 여건에 따라 다른 형태와 다른 내용을 지닐 수 있

는 모양새입니다.

　미술 작품으로 '몹시'에 근접한 방식이 추상표현주의가 아닌가 싶습니다. 미국의 잭슨 폴록(Jackson Pollock, 1912~1956)같은 화가는 행위자체를 그림으로 표현하고자 했으니까 말입니다. 그는 작품을 제작하면서 물감을 흘리는 행위자체에 의한 우연을 조장하였지요. 이것을 드리핑(Dripping)기법 이라고 했습니다. 의도적이지 않는 결과에 대한 행위의 의도성을 통해 만들어지는 비정형성을 추구하는 일이었으니까요. 비슷하지 않나요? '몹시'의 원형과 초현실주의의 자동화 기법(automatism)의 연장선상에 있는 잭슨 폴록의 작품 말입니다.

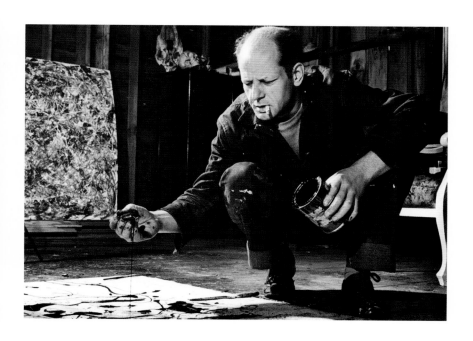

미술(美術)?

　　미술(美術)이라는 말을 네이버 사전에서는 공간 및 시각의 미를 표현하는 예술이라고 했습니다. 그림, 조각, 건축, 공예, 서예 등 공간 예술 또는 조형 예술 등으로 불린다고 나와 있습니다. 예술(藝術)은 더 광의적인 의미로 기술이나 학술적인 부분을 포함한 아름다움을 표현하려는 인간의 활동이라 했습니다. 예술이라는 것에는 아름다움의 온갖 종류가 다 포함되어 있나 봅니다. 아름다움이란 것은 앞서 이야기 했듯이 '가치'있는 '앎'이라고 했습니다. 예(藝)자는 풀(艹)과 심는다는 뜻을 지닌(埶)와 명확하지는 않지만 존재한다는 의미로 사용되는 운(云)의 합성어 인 것을 보면 알아가는 가치, 알 수 있는 영역의 가치들, 새로운 생각 등의 미래를 위해 오늘을 준비하는 것이 예술의 기본 의미인 것 같습니다. 외국어로는 테크네(techn 그리스어), 아르스(ars 라틴어), 아트(art 영어), 쿤스트(Kunst 독일어), 아르(art 프) 등이 있는데 가꾸다, 경작하다 등과 숙련된 기술 활동의 의미가 포함되어 있습니다.

우리나라에서 쓰고 있는 미술(美術)이란 용어는 1884년 <한성순보>에 처음 등장했다고 합니다. 이전에는 서화(書畵), 조각(石工), 공예(工藝) 등 분야별로 나누어 불러왔다고 합니다. 정부 공식 문서에는 1903년 농상공부령 박람회에 '미술품'이란 항목이 등장한 것을 보면 우리나라에서 미술이란 용어를 사용한 것이 100년을 조금 넘긴 것 같군요. 1911년 서화미술협회가 창설되면서 미술이란 단어가 상용화되었는데, 처음 사용하던 당시에는 회화가 아니라 공예 미술품을 가리키는 말이었다고 합니다. 1918년에는 일본에서 서양 미술을 배운 고희동이 중심이되어 '조선서화협회'를 결성했는데 이때에도 미술이란 용어를 사용하지 않았습니다. 그런 걸 보면 당시에는 미술(美術)보다는 글씨가 포함된 서화(書畵)라는 단어가 보편적이었던 것 같습니다.

톡톡하고 특별한 추상회화
바실리 칸딘스키(wassily Kandinsky, 1866-1944)

100여 년 전만 하더라도 자동차와 잠수함이 하나의 것으로 합쳐진다는 것을 상상도 할 수 없는 일이었습니다. 모양조차 가늠하지 못하였습니다. 융합(融合)이라는 말과 비슷합니다. 무엇과 무엇이 만나 전혀 새로운 무엇으로 완성되는 것을 융합이라 말합니다. 융합은 현재 쓰여 질 수 있는 사물이나 개념을 의미합니다.

모양도 없고, 의미와 사용처도 불분명하지만 무엇과 무엇의 개념이 합쳐지는 것을 추상(抽象)이라 말합니다. 추상(抽象)이라는 말은 특정의 개념이나 인식을 위한 목표를 위하여 두 가지 이상의 사물에서 공통의 특성과 속성 등을 뽑아내어 파악하는 일입니다. 지금 사용할 수 없고 처음 보는 것이기 때문에 특정의 모양이거나 어떤 개념의 것이라 정의하지 못합니다. 추상화(抽象化)는 이것을 이미지화 하여 시각화된 그림을 말합니다. 상(像)이 없다거나 형체가 없는 것을 의미하지 않습니다. 특정의 개념이 추출되었기 때문에 형상이 갖추어져 있지 않을 뿐입니다.

세상은 항상 변합니다. 변함없는 것은 아무것도 없습니다. 사용하는 물건이나 생각들도 바뀌기 때문에 변하지 않는 본래의 속성을 찾아내어야 합니다. 보통이나 일반의 것이 아니기 때문에 시대에서 배

칸딘스키, Composition VII
oil on canvas, 79×119in, 1913

척당하거나 퇴폐적이라는 말을 듣기도 합니다.

세계대전 당시 독일 나치에게 퇴폐미술을 한다고 박해를 받았던 칸딘스키는 음악의 소리를 그림으로 옮겨내기도 했습니다.

사는 것과 죽는 것에 대한 의문과 연구가 죽음에 가장 근접해 있는 군인들에게는 두려움이 만들어지기도 합니다. 세상의 종말이나 죽음에 대한 연구가 독일의 나치에게는 못마땅하였을 것입니다. 전쟁이 일어나면 삶과 죽음이 교차합니다.

칸딘스키는 작품 활동에 음악을 중요시 여겼습니다. 음악은 최고의 감정이고 최고의 추상이라고 믿었습니다. 음악이라고 하는 것은 만져지지도 보이지도 않지만 감정을 자극하는 감정의 최고라 보았습니다. 가슴 밑에서 올라오는 흥분에서부터 그것을 식히고 가라 앉히게 하는 이성까지 관계가 형성되어 있습니다. <Composition VII>은 1차 대전이 일어나기 전에 그려진 그림 입니다. 정해지지 않은 상태로 물감을 뿌리는 젝슨폴록과는 확연한 차이를 보입니다. 전쟁에 대한 광기, 죽음, 묵시록과 같은 것들을 곳곳에 포진시켜 두어서 감상자로 하여금 추상성이 정신을 자극하게 만들어 내고 있습니다.

음악은 추상의 최고점을 지향하는 예술이라 믿은 칸딘스키는 교향곡과 같은 그림을 그리고자 노력한 화가입니다. 설명하기 복잡하지만 음악 소리의 주파수와 진동수, 연주의 길이와 같이 인간의 영혼을 자극하는 기하학적 도형을 개발하려고 노력했습니다.

색은 음악 오선지의 음표와 같다고 보았습니다. 섞이고 퍼지는 것은 음표들이 모여 하나의 언어를 만들고 특수한 감정을 제공하는 것입니다. 추상이 아니어도 그림으로 그려지는 모든 것들은 구체적이며 일정한 틀이 형성될 수밖에 없습니다. 일반적이거나 보편적인

사물에 특수한 의미를 담아내는 것이 예술이기 때문입니다. 세상에 존재하는 모든 사물은 오선지 위의 음표들입니다. 보통의 사물을 특별하고 독특한 이미지로 작곡하는 이들이 화가들입니다.

추상화는 함부로 칠하는 것이 아닙니다. 감상자의 정신을 자극하거나 자신의 정신의 특수한 부분을 축출하여 그림으로 그려내는 일입니다. 모양이 없다고 숙련된 칠질이 추상화가 되지는 않습니다.

예술은 이미 특수하고 특별한 행위입니다. 색깔을 칠한다는 것은 보통의 색을 가지고 만드는 것과 같습니다.

4장 예술과 예술가

예술이 무엇이냐는 질문은 예술관련 직종에 종사하는 이들의 근원인 것 같습니다. 예술이 무엇인지 누군가에 의해 예술로 간주 되는 것인지에 대한 문제를 벗어나는 일입니다. 예술가는 예술작품을 생산하는 이들입니다. 예술작품으로 인정받기 위해서는 작품이 완성되기까지의 과거가 있어야 합니다. 수학에서 정답도 중요하지만 풀이 과정을 중시 여기는 것과 비슷합니다.

　　예술이다 아니다에 대한 문제는 누가 정하는 것은 아닙니다. 시간의 경과에 따라 과거가 밝혀지고 사회가 이를 수용하는 과정에서 결정되는 일입니다. 예술가가 있고 예술 작품이 있습니다.

1. 지난 시간이 만드는 예술작품

유명가수의 첫 전시 작품이 1천만 원이 넘는 가격에 매매되었다고 합니다. 잘나가던 가수 화가가 대작논란에 휩싸이기도 합니다. 배가 고파 자살하는 이도 있고, 작품을 위해 기행을 일삼는 이도 있습니다. 화랑에서 전시만 하면 화가가 되는 것은 아닙니다. 그림이 그리고 싶어서 그림을 그리고 그림이 있어서 전시도 합니다. 그림을 그리고 전시를 한다고 모두가 화가가 되는 것은 아닙니다.

예술가는 예술작품을 제작하는 이들을 말합니다. 예술작품은 과거의 결과입니다. 경력사원을 채용하는 기업에서 이력서를 살펴보는 것과 같습니다. 경력사원과 신입사원의 구분이 과거의 흔적에 따라 구분되듯이 예술가와 예술가인 척하는 이의 과거에 따라 예술가와 아닌 이로 구분이 가능합니다.

오늘 예술작품이 되기 위해서는 풍부한 과거가 있어야 합니다. 과거의 흔적을 기준으로 오늘의 작품이 예술작품인지 예술작품이 되기 위한 과정인지가 결정됩니다. 현재의 작품이 제작되기까지 어떠한 진화와 소통을 겪었는지가 확연히 드러나야 합니다. 예술은 인간의 진화와 소통을 위해 존재한다고 했습니다. 진화는 발전 변화해 가는 것을 말합니다. 발전은 신체뿐만 아니라 정서와 지능, 학문 기술 문명 등이 성장하거나 지금보다 나은 수준에 이르는 것을 말합니다. 물건이나 현상이 아니라 그 이전에 감정의 변화를 우선합니다. 어떤 사건

이나 일이나 사물을 통해 일어나는 마음이나 기분이므로 예술의 기본은 마음이나 기분에 자극을 주는 것으로 결론이 되어집니다. 예술가란 사람의 마음이나 기분에 자극을 주어 지금보다 나은 정신에 도움을 주는 사람으로 이해하겠습니다. 예술은 이성적이고 조직적이지만 예술가에 있어서 표현방식은 자발적이고 자유롭습니다. 예술행위는 자유롭지만, 예술작품은 자유롭지 못한 것 같습니다.

누가 예술가인가?
애너메리 로버트슨 모지스

(Anna Mary Robertson Moses, 1860-1961)

미국의 에너메리 로버트슨 모지스라는 여성화가가 있습니다. 남편을 여의고 취미처럼 그림을 시작했는데 시간이 지나면서 유명세를 타고 그림도 많이 팔리게 됩니다. 자신이 살고 있는 동네의 모습을 재현하거나 하면서 그랜드마 모지스(Grandma Moses)라는 이름을 얻게 됩니다.

자수에 취미를 가지고 있다가 관절염 때문에 자수 바늘 꿰기조차 힘들어지면서 그림을 취미로 삼기 시작합니다. 엽서에 나온 그림을 보고 그린 후에 선물도 하고 동내에 걸기도 하고 한 것이 1938년경 그녀 나이 76살 때입니다.

취미로 그림을 그려 동네 약국에 선물했는데 어느 지나던 콜렉터에게 작품이 매입됩니다. 이때부터 본격적인 화가 생활이 시작되어 1940년 80세가 되던 해 첫 번째 전시를 개최하게 됩니다. 예술가이기보다는 그냥 주부의 취미로 추수감사절이나 크리스마스, 단풍나무 수액으로 설탕을 만드는 기간의 사람들 모습 등 주변에서 일어나는 소소한 이야기들을 작품에 담습니다.

예술의 가치나 정신에 대한 철학적 질문보다는 살아오면서 느끼

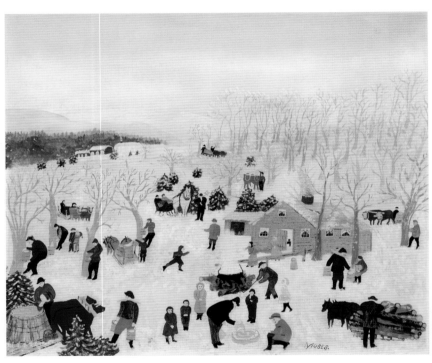

그랜드마 모지스, Sugaring Off, Maple
50.5x60.8cm, oil on Masonite, 1943

고 살고 있는 세상을 그대로 그려냅니다.

101세에 임종을 맞을 때까지 1600점 정도의 작품을 제작합니다. <슈가링 오프 Sugaring Off>는 눈이 쌓여있는 시기에 메이플시럽을 만드는 풍경입니다. 수액을 받는 사람, 솥에 넣는 사람, 졸이는 사람, 시럽을 맛보고 뛰어다니는 아이들의 모습을 담았습니다. 그녀가 살고 있는 동네와 인근 주변, 일하는 사람들과 같은 늘 만나고 부딪는 사람들의 모습을 그림으로 옮겼습니다. <Sugaring Off, Maple>은 뉴욕 북부에서 단풍나무 수액으로 설탕을 만드는 풍경입니다. 그림은 어릴 때부터 보아 온 것들로 구성되었기 때문에 친숙할 수밖에 없습니다. 그려지는 사람들의 모습과 역할을 가장 잘 아는 화가입니다. 작품 제목 또한 <크리스마스트리용 나무 구하기>, <단풍나무 농장에서 시럽 만들기>와 같이 주변의 이야기가 주를 이룹니다.

예술? 누구나 할 수 있을까?

모든 그것에는 그럴만한 이유와 명분이 있어야합니다. 그랜드마 모지스(Grandma Moses)가 유명 화가가 된 것에도 그만한 이유가 있습니다. 마냥 그림만 그린다고 그것이 모두 예술작품이 되는 것은 아닙니다. 예술작품이라고 하는 것은 그것만 한 가치가 있어야 합니다.

예술은 말입니다. 사람의 체험과 이해의 집합이라고 할 수 있습니다. 과학이나 사회학보다 더 심각하게 과거를 정리하고, 역사보다 더 깊은 체험의 개념을 지니고 있다는 것입니다.

아트페어에 가 보신 적 있지요. 수 백 점 혹은 수천 점의 작품들이 진열되어 있습니다. 자신의 감정이나 느낌에 와 닿는 것들도 있지만 전혀 이해할 수 없는 요상한 작품들도 있습니다. 그것을 있는 그대로 받아들일 수밖에 없습니다. 예술과 관련된 새로운 기능이나 담론의 개념보다는 많이 팔리면 최고라는 등식이 함께하는 자리입니다. 그러면서 예술이 무엇인지에 대한 거론조차 없는 자리입니다. 그렇지만 예술작품이 가벼울 수만은 없습니다. 사회가 수용하는 방법과 범위에 따라 수위가 달라지긴 하지만 분명한 경중(輕重)이 있습니다. 그래서 저 같은 경우에는 작품의 미적 대상을 동양정신의 정통성에서 찾아갑니다. 정신성을 중심으로 현대적 가치와 형식을 부여합니다.

오정석이 보는 세상

미적 대상을 동양화론에서 찾아가는 작가가 있습니다. 세상을 구성하고 있는 모든 만물에는 근원으로 자리하는 섭리를 찾아갑니다. 미술이라는 재료적 특성을 극복하면서 무엇이든 회화의 재료가 된다는 것을 잘 알고 있습니다. 그린다는 정통적 질료를 중심으로 다양한 표현 방식과 대상을 찾아 현재가 요구하는 미학적 구성에 가치를 부여하는 방식입니다.

세상에는 모양이 있는 것과 모양이 없는 것이 있습니다. 바람이나 물과 같은 기체나 액체도 형이 있는 것으로 이해하여야 합니다. 형이 있거나 형이 없거나 상관없이 거기에는 특정한 법칙이 있다고 했습니다. 형이 없는 대상을 그릴 때는 형을 지니고 있는 어떤 대상을 통해야 하는데 형이 있는 것을 온전히 이해하지 못하면 그것을 표현하기 어렵다고 했습니다. 또한, 자연계의 모든 대상을 상리(常理)혹은 상형(常形)으로 접근하여 자연만물의 운행원리 및 기준을 파악할 수 있는 대상으로 여겼습니다.

우주의 모양을 생각합니다. 우주의 안과 밖의 경계, 타원이라 알려진 우주, 모태 속의 평화로운 생명 등 많은 것을 하나의 작품으로 구성해 내고 있습니다. 수만 개의 알 껍질로 이루어 진 작품은 아이가 10개월 동안 엄마 뱃속에서 자라듯이 나는 10개월 동안 매일 수백

개의 알 껍질을 켜켜이 붙여 완성되었습니다. 붙였다기 보다는 생명을 녹였다는 말이 옳습니다. 커다란 알이 되면서 생명의 탄생을 이야기하듯, 생명이 알껍데기를 깨고 세상을 만나듯 반으로 갈랐습니다. 태초의 생명처럼 태초의 원형을 가진 알은 우주였고 꿈이고 희망입니다. 작품 <알-우주(宇宙)>에서 알 수 있듯이 자연 만물과 운행의 근원을 찾기 위해 마음속에서 형성된 상(像)을 작위적으로 끄집어냅니다. 작위적인 사물이 특별한 공간과 영역을 차지합니다. 이것은 작은 것에서 큰 것을 찾아내는, 작은 것에서 더 큰 것을 지향하는 태극(太極)의 원리와 같습니다.

비현실적인 코드와 자신 혹은 타인과 조화로움을 상징하는 알을 통해 삶의 가치에 있어서 보다 확장된 사유(思惟)적 영역을 확보하고자 하는 철학적 접근입니다. 눈에 든 사물, 익숙한 구도, 편안한 구성 등 보편화 된 형식을 중심으로 특별한 가치를 형성하고자 하는 의미론적 접근입니다. 익숙함을 중심으로 어색하고 낯선 상황으로의 전개를 펼쳐나가는 것입니다. 작위적이기 때문에 선명하고 간결한 물질로 구성될 수밖에 없습니다. 예술작품은 예술가의 경험이나 예술가의 사회적 상황, 이념 등에 의해 기초가 마련됩니다. 예술작품을 제작하는 기법이나 방법을 배우지 않은 상태라 할지라도 이를 겉으로 드러낼 수 있다는 것은 일반인이 지니지 못한 특별한 능력입니다. 이것은 경험이나 생각의 문제가 아닙니다. 알지 못했던 자연의 순환이나 생명의 가치를 위한 표현입니다. 어떤 것을 표현하면서 자신의 가치와 신념, 사람들의 사는 방식에 대한 미래를 위한 현재점 등을 표현할 수 있는 능력이 탁월하기 때문입니다.

오정석, 알-우주(宇宙)
계란껍질. Ø35x45cm(타원형).2007

2. 예술가의 감정

이상하고 특이한
예술가들?

뼛속까지 예술가인 이들은 보통사람들과 다릅니다. 겉모습은 비슷할지 몰라도 생각은 다르긴 합니다. 세상을 다른 눈으로 보기 때문에 보통 사람의 눈에는 이상하게 보이기도 합니다. 다른 생각을 지닌 이들이 구현하는 예술작품은 이해하기 어렵습니다. 이들은 자신의 작품에 대단한 집착력을 보입니다. 자신의 분신인 냥 소중하게 다룹니다. 심각한 고민과 번민의 결과물이기 때문입니다.

예술가는 감정을 조절하고 연출하면서 감성을 제공하는 사회적 인물입니다. 예술가는 지극히 감정적입니다. 감정이라는 말 자체가 현상이나 일에 대해 일어나는 마음이기 때문입니다. 감성이라는 말은 자극의 변화를 느끼는 성질입니다. 자극(刺戟)이란 외부 감각이나 마음에 대한 반응을 말합니다.

마음이란 성격이나 품성이라는 사실은 누구나 잘 알고 있지요. 그러나 여기에 덧붙여지는 것이 있어야 마음이 됩니다. 다시 정리하면 감성은 자극의 변화나 성질이며, 자극은 마음에 대한 반응입니다. 마음은 사물에 대한 감정이나 의지이기 때문에 감성이란 사물이나 사물에 대한 의지적 반응이라고 정리할 수 있습니다. 결국 예술작품은 "감상자에게 자

극을 주는데, 어떤 자극이냐. 그것은 감정이나 의지를 일깨우는 자극이다.”라고 정리할 수 있습니다.

　예술작품을 감상하는 입장에서 감상(鑑賞)은 즐기고 ‘평가’하는 것이라 알고 있습니다. 예술작품은 ‘느끼는 것’이 아니라 평가하는 것이지요. 이것이 어렵다면 그냥 보고 즐기는 것으로 만족하면 그만입니다. 즐기는 것 차체가 ‘즐길 수 있는’ 평가의 영역이기 때문입니다. 그러니까 예술가의 감정을 알건 모르건 상관없이 예술작품은 감성을 자극합니다. 보고 즐기면서 알아가고 알아지는 만큼 감성이 발달하게 되지요.

　그래서 예술가는 세상을 눈으로만 보지 않습니다. 자기가 보는 것이 사실인지 아닌지에 대한 판단까지 유보까지 합니다. 보는 것은 형(形)이 있고 보이는 것에는 상(像)이 있습니다. 보는 것은 의지를 가지고 있지만 보이는 것은 그것의 의지가 따로 존재합니다. 그래서 보는 것과 보이는 것의 차이는 확연합니다. 자연이 만들어 놓은 것들은 상(象)이라 하였습니다. 사람이 만들었지만, 자연의 일부 혹은 보편의 상(像)으로 제공되기를 희망하는 것이 예술가의 감정입니다.

　세상에 존재하는 어떤 사물이라도 개별의 의지와 교유한 권한이 있습니다. 개별의지와 고유 권한은 어떠한 조건하에서도 변하지 않습니다. 동양에서는 이것을 리(理)라 하였고 서양에서는 이데아(idea) 또는 형이상학(形而上學)이라 하였습니다. 리(理)에는 이것을 유지시켜주는 기(氣)가 있는데 기는 리(理)를 중심으로 함께이거나 분리되거나 하면서 더 커지기도 하고 더 작아지기도 하지만 본연의 모습은 변하지 않는다 하였습니다.

　예술가의 감정도 이와 유사합니다. 스스로 변하지 않는 원천이 무

엇인지를 언제나 연구합니다. 꽃을 그리고 산을 그리고 대기의 흐름을 그림으로 그리는 순간에도 그것을 왜 그리는지 그것에 대한 탐욕과 욕심은 없는지 스스로 살펴봅니다. 예술가의 감정이 요구하는 종류도 각양각색입니다. 이것은 예술가의 몫입니다. 자신의 감정이 어떻게 그러한 입장에 처하게 된 것인지에 대한 원천을 찾아야 합니다.

예술가의 감정이나 생활은 계절이 바뀌면 익어가는 과실이 아닙니다. 자신 스스로가 독려하고 다스려야 합니다. 밤을 낮 삼아 작업하는 것 또한 감정에 대한 스스로 개척의 시간이 부족하기 때문이지요.

누구나 느낌을 가지고 삶을 삽니다. 보통사람은 느끼면 되지만 예술가는 느낌을 표현하는 것으로 전화시켜야 하는 숙제를 안고 있습니다. 안 보이는 리(理)를 기(氣)를 이용하여 보이는 것으로 드러내는 일입니다. 이것이 중요합니다. 보통 사람도 어떤 상황에 처했을 때 감정을 가지게 됩니다. 감정을 다스립니다. 감정적으로 일을 처리하면 뒤끝이 안 좋게 됩니다. 감정을 다스린다는 것은 배워온 삶의 도덕과 질서를 중심으로 내일도 살아야 하는 지식과 이성의 결과입니다. 예술가는 여기서 한 발짝 더 나가야 합니다. 감정을 가지게 된 원천을 생각합니다. 그렇다고 감정이 상한 그 상태에서 '그것의 원천은 무엇일까?'라고 생각하지는 않습니다. 직업적으로 내재된 예술가의 감정이 따로 있습니다.

예술은 이미 화가의 감정
에드바르 뭉크

(Edvard Munch, 1863~1944)

정치적인 사람들은 이념이나 신념이 다른 예술을 모릅니다. 나치 정권에서는 자신들의 의견과 맞지 않으면 퇴폐라거나 사회에 해를 가 한다고 핍박을 일삼습니다. 칸딘스키 작품을 그렇게 싫어하더니 뭉크 작품까지 몰수해 가 버리고 말았습니다.

그림 대다수에는 죽음의 그림자가 있습니다. 어릴 적 어머니가 돌아가시고 동생이 죽고 돌봐주던 누나도 죽고, 전쟁 통에 사람이 죽고, 그러다 보니 악몽에 시달리고 가난한 현실에 핍박을 받으며 살았지요. 그렇다고 모든 그림이 죽음과 관련된 것은 아니지만 대다수 작품의 근원에는 사는 것에 대한 질문과 고독한 현실, 전쟁에 대한 불안증 같은 그냥 침울한 것들이 깔려 있지요. 나도 어쩔 수 없나 봐요.

<마돈나>라는 그림 있습니다. 좀 뭐라 그러나 퇴폐적이라기보다는 몽정하는 기분이라고 할까요. 잠에서 깨어나면 기분이 언짢아지는 것 말입니다. 사춘기 시절, 신체적 욕망은 꿈틀거리고 아무도 없는 빈집에서 혼자 상상하는 기분이라고나 할까요. 섹스에 대한 오르가즘의 문제는 아니었어요. 솔직히 그림이 관능적이거나 야한 것으로 그리고 싶지는 않았거든요. 자위행위를 한 후의 허전함이나 약간의

뭉크, 마돈나, 캔버스에 유화,
90×68cm ,1894, 뭉크미술관 소장

죄스러움 같은 상상의 모든 것들이지요. 남자이기 때문에 여성의 처녀성에 대해서는 잘 모르지만, 처녀가 가져야 하는 정숙함 이면에 숨겨져 있는 사춘기 여성의 욕망 같은 것이지요.

팔을 뒤로 젖히면 여성으로서 지녀야 할 자신감과 숙명에 대한 반항, 사랑과 존경과 존엄성 같은 여하튼 많은 것들을 이야기하고 싶었지요. 제 감정이 허락하는 범위에서 모든 것들을 표현해 내고자 했습니다.

작품 중 <절규>라는 것이 있지요. 약간씩 다른 의미로 4가지를 만들었어요. 개인적으로 가장 좋아하는 작품이랍니다. 자기표절이라도 할 수 없지만 비슷하게 50여 종을 만들었지요. 하지만 내용은 전혀 달라요. 불안한 현대인의 표상이자 저의 감정이지요. 다리 위를 걷다가 문득 다가서는 우울증에 의한 자살 충동, 세상에 대한 공포, 왜 살아야 하는지에 대한 의구심 등이지요. 매일 그러한 것들이 내 자신을 괴롭혀요. 죽음에 대한 원초적 입장을 찾아가는 화가의 감정이라고나 할까...

3. 예술가가 사는 세상

공자도 밥은 먹었다

　예술가가 사는 세상은 우리가 사는 세상과 다르지 않습니다. 그렇다고 꼭 같다고 말하기도 어렵습니다. 사회가 예술을 어떻게 바라볼 것인가에 대한 문제와 직결되어 있습니다. 예술가의 계급이 아무리 높아도 사회구성체나 자연 만물의 운행원리보다 높을 수는 없을 것 같습니다. 예술가가 사는 사회는 어떠한가라는 질문은 예술작품을 사회학으로 접근할 것인가 아니면 이와 무관하게 개별적 독창성으로 접근할 것인가에 대한 질문임에 분명합니다.

　예술도 하나의 문화처럼 특정한 사회집단의 이념이나 사상을 선도하거나 정치세력이나 권력에 의해 주문되기도 합니다. 예술이 사회적 목적에 국한된 것만이 아니라는 사실을 염두에 두더라도 사회적 이데올로기에 자유로울 수는 없습니다. 개인의 취향과 사회적 취향 사이에서 오락가락하는 형상은 오래전부터 지속되고 있는 일입니다.

　서양에서의 미술이 더욱 그러했습니다. 신권과 왕권, 교권에 의해 예술이 속박되고 구속되기도 하였습니다. 17세기 이후가 되어서야 예술이 독립되기 시작합니다. 반면 동양에서는 애초부터 인간적이면서 사회적이었습니다. 자연과의 합일이나 우주 만물의 운행원리

와 인간의 조화로운 삶의 구현이 주된 임무였습니다. 여기에서는 서양의 입장을 얘기해 보겠습니다.

자본주의가 발달하면서 사회계급이 분화되기 시작합니다. 종교에서 독립한 예술은 사회주의와 자본주의로 구분되는 19세기에 이르면 가진 자와 못 가진 자의 첨예한 대립에 치중되기도 하였습니다. 사회적 가치와 인간적 가치로 이해하면 좋을 듯 싶습니다. 사회적 관계에서 예술의 자율성을 획득하는 일은 20세기가 넘어서 가능해지기 시작합니다. 예술을 인식하는 데는 관람자의 입장이 중요하기 때문입니다. 지역 특성이나 문화적 조건에 따라 예술의 가치와 형식이 달라지기 때문에 예술가가 사는 사회를 꼭 짚어서 말하기는 곤란한 것 같습니다. 예술작품의 특질에 따라 구분한다 하더라도 객관적 기준에 있어서 '객관성'을 어디에 두느냐 하는 문제는 여전히 발생합니다.

예술가도 밥은 먹어야 합니다. 보통사람도 술을 좋아하고 기인처럼 이상한 행동을 하는 경우도 있습니다만 보통사람이 좋아하는 술이나 예술가가 좋아하는 술은 같은 술일 뿐입니다. 술을 먹고 술에 취하는 것과 술을 마신 후에도 자신이 하고 있는 일에 대한 고민의 종류와 의미가 다를 뿐입니다. 그렇지만 술을 마시면 누구나 취합니다. 공자도 맹자도 고흐도 세잔이나 피카소도 술을 마셨습니다.

예술가의 위기
리히텐슈타인

(Roy Lichtenstein, 1923~1997)

참 살기 어렵습니다. 자본주의가 세상을 장악하면서 우리 같은 예술가가 살아남기에는 너무나 벅차고 너무 많은 일이 있습니다. 세상이 변하면서 가치까지 따라 변하고 있기 때문에 어디로 가야할 지 잘 모르겠습니다. 가치 변화를 주도하여야 하는 예술가들이 오히려 따라가기 바쁘답니다. 자본주의가 팽창하고 돈의 권력이 강화되면서 예술의 가치가 무너지기도 합니다. 가치(쓸모)의 종류가 다양해지면서 붕괴되는 가치가 속속 등장합니다. 붕괴되고 소멸되는 가치가 있다는 것은 사회구조의 변화와 자본의 힘에 의해 정신적 기준이 사라진다는 것을 의미합니다. '예술을 위한 예술'이나 '돈 되면 무조건 좋은 예술'로 인식되기도 합니다. 예술의 위기가 아니라 예술작품의 위기입니다.

세상을 살면서 특별하게 산다거나 성격이 모난다고 생각하지는 않아요. 그저 삶의 무게를 생각해 보고 사는 가치를 고민해 볼 뿐이지요. 보통 사람이 사는 세상에 함께 살고 있지요. 그렇다고 화성인이나 외계생명체로 보면 곤란합니다. 가끔 지구인이 맞는가 하는 생각이 들기도 합니다. 인간이 발명해 놓은 가장 치사한 시간이라는 것에 가

끔 염증을 느끼고 짜증을 부릴 때 말입니다. 하지만 곧 적응하고 이해하고 맙니다. 생활 일부로 받아들일 수 밖에 없지요.

시간이라는 것은 사람마다 길이가 다르지요. 어릴 때 시간과 어른이 되었을 때의 시간도 다르고, 약속 시간도 그러하지요. 친한 친구를 기다리는 시간과 몹시 짝사랑하는 이를 기다리는 시간은 확실히 다릅니다.

옛날 인상주의 화가들은 빛을 그리고자 노력했다지요. 혹 빛의 무게를 생각해 본 일이 있는가요. 1901년 미국의 맥두걸이라는 의사는 임종 직전과 임종직후의 무게를 재었더니 21그램이라 발표한 적 있습니다. 그것을 영혼의 무게라 하였지요. 화가의 그림에는 빛이나 소리의 무게뿐만 아니라 기다림의 무게, 인생의 무게, 시간의 무게를 측정하기도 합니다. 인생의 무게를 측정함에 다양한 방법을 사용합니다. 전시장에 저울을 가져다 놓고 인형을 올려놓는 식은 어린아이 장난에 불과합니다. 상상할 수 없었던 기발한 방법으로 '당신이 지닌 인생의 무게는 몇 그램(혹은 kg) 입니다'라고 보여줍니다. 개인적 편차에 따라 다름을 인정하는 범위에서 누구든지 느낄 수 있는 무게를 제공합니다. 그래서 화가가 보는 세상은 보통사람이 보는 세상보다 훨씬 넓습니다.

매일 아침에 보는 신문의 글자나 그림들은 점들의 집합입니다. 작은 점들이 모여 글씨를 만들고 작은 점들이 모여 사람의 모습을 만들어 냅니다. 신문에 나온 칼라사진도 알고 보면 네 가지 색으로 만들어진 조합일 뿐입니다. 네 가지 색으로 총천연색을 만들어 냅니다. 여기에 화가는 또 다른 눈으로 바라보아야 합니다. 네 가지 색으로 만들어진 인물(4도 인쇄물에 한함)을 보고 잘생겼다 못생겼다 평가합니

다. 얼마나 웃기는 일인가요. 그래서 '이보쇼들, 당신들이 보는 인쇄 매체(특히 만화)는 네 가지색으로 만들어진 별거 아닌 것이오.' 라고 하면서 만화 이미지를 크게 확대해서 인쇄망점을 보여 주었습니다. 몇 해 전 삼성에서 떠들썩하였던 <행복한 눈물>이라는 그림을 기억하실 것이다. 점으로 찍혀진 <행복한 눈물>이라는 작품은 삼성이라는 것 때문에 삼성에서 소유한 수십억 원대의 작품이라는 것으로 인해 명성이 자자합니다. 이렇게 유명한 <행복한 눈물>이 바로 인쇄 매체에 좌우되는 군중심리와 정치적 편향을 꼬집은 작품입니다. 잡지의 작은 그림을 확대해서 보면 점으로 만들어진 인쇄물을 직접화법으로 표현하였습니다.

예술가들이 만들어 놓은 예술 작품들은 보통의 생각 환경을 창의적 생각 환경으로 변화시킬 수 있습니다. 자본주의 사회이기 때문에 돈벌이 수단이 될 수도 있지만, 이것은 쉬운 노릇이 아닙니다. 그것보다는 정신의 입장에서 예술작품 자체가 사회의 소통이며, 정신 문화를 만들어 나가는 원동력입니다. 사물이 아니라 일상의 정신을 고급정신으로 보여주는 방식을 취하는 것입니다. 예술가들은 일상의 물건조차 정신적인 문제로 접근합니다. 예술가들은 변화무쌍한 세상에 새로운 가치를 제공하여야 합니다. 사회와 자신 간의 끊임없는 질문과 갈등을 통해 그것을 해소하고자 하는 욕망을 표현합니다.

예술가는 세상을 평면으로 봅니다. 100년 전의 생각과 지금의 생각을 함께하고 높은 사람과 낮은 사람을 같이 생각합니다. 여느 현대인과 마찬가지로 인쇄 매체의 망점과 인터넷의 픽셀에 의해 감정과 정보의 지배를 받기도 합니다. 인터넷의 정보는 순기능도 있지만 역기능도 많습니다. 잘못된 것을 단체로 옳음이라고 우길 수 있기 때문

로이 리히텐슈타인, 행복한 눈물(Happy Tears),
96.5x96.5㎝, 캔버스에 유화, 1964

에 예술가는 다른 눈으로 세상을 봅니다. 세상에 일어나는 것에 무게를 재거나, 가치를 측정합니다. 옳음과 그름을 판단하기보다는 의문을 제시하는 경우가 더 많습니다. 때로는 지극히 개인적인 입장으로, 때로는 지극히 보편적인 입장으로 바라봅니다. 삐딱하게 바라보는 것이 아니라 다른 눈으로 바라볼 뿐입니다.

어느 화가가 자신의 모습을 그려 준다면 무조건 고맙게 받아야 합니다. 닮지 않았다고 잘 못 그렸다 말하면 안 됩니다. 그가 보는 세상은 우리의 세상과 다르기 때문입니다. 자신이 바라보지 못한 어느 모습을 바라보고 있는지 모릅니다.

로이 리히텐슈타인, 권총(Pistol)
208.28X124.46cm, banner(ed.20), 1964

예술가의 정신 · 정 · 반 · 합

헤겔 (Georg Wilhelm Friedrich Hegel, 1770~1831)

 예술가가 사는 사회나 보통사람이 사는 사회는 어디나 계급의 관계입니다. 금수저 흙수저와는 달리 계급이 있어야 사회가 잘 돌아 갑니다. 누군가는 육체노동을 하여야 하고, 누군가는 그것을 감독하고, 누군가는 새로운 일을 만들어내야 합니다. 육체 노동자가 정신 노동자보다 계급이 낮다거나 하는 것은 아닙니다. 자본주의가 워낙 돈을 따지다 보니 돈이 계급이 되었고, 돈이 정치에 관여하는 일이 당연해 보이는 시대입니다.

 보통사람은 사회적 계급에 따르지만 예술가는 정신의 계급에 따릅니다. 정신이나 육체나 같은 계급이라는 원론적 사실을 인정하면서 예술가는 사회의 변화에 관여하는 계급과 관련되어 있습니다. 예술의 목적은 보통의 삶에서 보통을 벗겨내는 것이며, 지식과 이성이라는 것을 정신적 활동을 모태로 자신의 내부로부터 의심을 외부적으로 보여주면서 창조해 내는 것입니다. 예술가의 정신 활동에 의한 예술작품은 보통사람의 정신을 자극하여 새로운 사회에 적응하는 방법과 방식을 찾아준다는 의미입니다. 어떤 의미가 어떤 형식으로 나타나고 그 형식은 보통 사람에게 어떤 의미로 제공되어서 또다시 새로운 형식으로 나타난다는 것이 변증법의 핵심입니다.

닭이 먼저냐 달걀이 먼저냐 하는 문제와 같이 내용과 형식의 문제는 언제나 논란거리입니다. 개인적인 경향으로는 형식과 내용의 문제에 있어서 내용이 먼저 존재해야 한다고 봅니다. 내용이 형식을 규정하면서 규정된 형식에는 내용을 이미 포함하고 있으므로 보이지 않거나 새로운 내용으로 변화된다는 입장입니다.

무엇을 구체적으로 생각한다는 것은 생각의 입장에서 매우 구체적입니다. 이성적이고 자립적인 내용입니다. 그러나 형식은 본질을 지니지 않고 있으며 자립적이지 못합니다. 내용을 담기 위해서 언제나 변화 가능하여야 하고 형체가 규정되어서는 안 됩니다. 그러면서 더 큰 변증법적 입장에서 보면 둘은 하나입니다. 또 다른 반을 만나기 이전에 일시 완결된 상태에서 합은 하나입니다. 예술가의 정신과 사회구조 혹은 자연만물의 운행형태가 서로 대립하면서 하나의 표현방식으로 합일을 이룹니다. 예술작품이 바로 여기에 있습니다.

사회가 요구하는 방식이나 요건에 의해 예술은 가끔 흔들릴 수 있습니다. 본래적으로 예술은 노력이나 노동을 위한 신체적 요건에서 벗어나 있습니다. 자본주의가 팽창하면서 사회를 장악한다면 예술은 그대로 두더라도 예술작품은 자본논리에 의해 사용가치보다는 교환가치로 취급될 가능성이 큽니다. 하나의 상품으로 이해되면서 독립적이어야 할 예술의 영역에 이미 자본은 침범하였습니다.

어떤 시대에 예술이 상품으로 취급되고 있다면 자본의 속성에 의한 교환가치가 우선되므로 예술에 대한 사회적 사용가치만을 주장할 수 없게 됩니다. 그러한 시대가 도래하였다면 예술가의 정신을 온전히 지켜내기가 어렵습니다. 자급자족의 경계가 무너지고 화폐와 교환되어야만 가치가 인정되기 때문입니다. 역사를 지켜야 할 박물

관이나 미술관까지 자본의 논리에 장악당하고 맙니다.

이러한 현상은 과거 종교적인 문제나 왕권이 강했을 때도 거론되었던 문제이기 때문에 결국은 예술은 본질적인 문제로 제자리를 나갈 것입니다. 현실의 부조화가 새로운 조화로 실현될 것입니다. 예술작품은 주관적일 수 있으나 예술은 객관적이며 사회적이기 때문입니다. 예술의 객관적 사회적 요건이 다양한 예술작품의 형식으로 표현되면서 각기 특수한 철학이나 이념의 영역으로 자리하는 것입니다. 여기에 예술가가 살아갑니다.

4. 예술 중독

중독에서 해방을 꿈꾸다

소리중독, 텍스트 중독, 이미지 중독, 몸짓 중독. 음악이거나 문학이거나 미술이거나 무용이거나 할 것 없이 모든 것에 미쳐야 그 짓을 합니다. 예술을 하면 춥고 배고픈 것 사실입니다. 돈을 벌어 사회의 일부가 되는 것 보다 자신의 욕망을 실현시키는 것에 더 큰 즐거움이 있기 때문입니다. 그래서 예술가는 자신을 바라보고 자신을 에워싼 모든 상황에 대한 관찰과 변화에 대한 민감성을 최대한 발휘해야 합니다.

주위를 보면 예술에 미친 사람들이 많습니다. 이들은 새로운 것이라면 거의 환장합니다. 예술가들도 그러하지만 예술에 혹은 예술 작품을 위한 활동에 중증인 사람들이 있습니다. 중증에 걸린 중독자처럼 습관적으로 붓을 잡고, 망치를 잡고, 마우스를 클릭합니다. 그러면서 자신의 예술세계를 누가 알아주기를 기다립니다. 그러면서 나이를 먹고, 세상이 자신을 알아주지 않음에 대한 한탄을 내뱉으며 여전히 '질'을 합니다.

일반사람들은 평면의 그림을 보면서 입체를 느끼지 못합니다. 미술대학에 가기 위해 그렸던 석고 연필 소묘는 흑백의 사람 얼굴일 뿐입니다. 입체감과 볼륨감 빛의 흐름을 아무리 설명해도 평면은 평

면일 뿐입니다. 평면에서 확인되는 입체감은 입체 중독자들만 알아 봅니다. 그래서 예술가들은 조형중독, 소리중독, 행위중독이라는 말을 듣게 됩니다. 좋은 말로는 그들의 언어이지만 보통사람에게는 중독일 뿐입니다.

　예술중독자들이 오늘도 예술의 근간을 지키고 있습니다. 예술의 맛을 본 이들은 다른 일을 하면서도 여기에 미련을 버리지 못합니다. 마음의 바닥에는 중독현상이 늘 잔재되어 있습니다. 세월을 돌아 몇 십 년 다른 일을 하다가도 약간의 여유가 생기면 중독된 예술을 찾기도 합니다. 스스로 중독에 걸렸음을 알지 못하면서 말입니다.

　생각이 있는 예술가라면 중독증에서 스스로 치유되어야 합니다. 중독자들은 칭찬에 환호합니다. 자긍심을 거기에서 찾습니다. 그러나 예술은 칭찬의 대상이 아닙니다. 예술에 중독된 자신에서 벗어나 예술작품에 매진해야 합니다. 예술은 교환대상이 아니지만 예술작품은 무엇과 교환 가능한 사물이 됩니다. 교환 조건에 칭찬과 관심이 포함됩니다. 칭찬의 이유와 명분이 필요합니다. 예술이나 예술활동에 중독된 예술가 자신을 끼워 넣어서는 곤란합니다. 예술가는 예술가일 뿐입니다. 예술은 하나의 의미를 주장해도 무한 해석의 범위로 넘어갈 수 있습니다. 단 하나의 주장이 세상의 아주 많은 것을 포용하기도 합니다. 다만 예술작품이 수반되어야 합니다.

　예술에 중독된 이들은 자신의 거만에 빠져 있습니다. 새로운 것을 찾는다는 명분하에 기존에 존재하는 대다수 것들은 아무것도 아니라는 식으로 받아들입니다. 자신이 추구하는 예술만이 올바른 길이라 믿습니다. 예술작품에 대하여 즐기고 평가한다는 의미의 감상(鑑賞)을 잊어버리고 삽니다. 즐기고 평가해야하는 이들이 보통사람

처럼 '마음에 일어나는 느낌이나 생각'을 하고 있습니다. 중독에서 해방되는 일은 욕망을 해소하는 일이 아니라 욕망을 다스리고 연출하는 것에서 출발합니다.

새로운 것은 미친 짓이다
데미안 허스트 (Damien Steven Hirst, 1965. 6.7)

미술에 미친 사람은 많습니다. 르네상스 시대에 메디치가의 미술에 대한 욕망은 거론될 이유가 없을 정도로 잘 알려져 있습니다. 우리 시대에 사람으로는 찰스 사치(Charles Saatchi, 1943~)를 들 수 있습니다. 『내 이름은 찰스 사치, 나는 예술에 미쳤다 _ My Name Is Charles Saatchi And I Am An Artoholic』이라는 책이 2009년에 발간되면서 많은 관심을 받기도 했습니다. 책 제목과 같이 그는 분명 미술에 미쳤습니다. 그는 영국의 광고 재벌이자 기업인입니다. 미술계의 워낙 큰손이다 보니 그가 매입하는 미술품은 평가의 시간 없이 작품을 만든 예술가의 위치가 달라질 정도입니다. 미술품을 사고파는 기술력이 우수하기 때문에 진정한 콜렉터라기보다는 투기꾼으로 불리기도 합니다. 1985년에 사치 갤러리를 설립하여 세계 유명 작품을 매입하면서 신선한 작가에 대한 후원도 마다하지 않고 있습니다.

1991년, 찰스 사치의 후원 아래 만들어진 작품이 <살아있는 누군가의 마음에 불가능한 물리적인 죽음 _ The Physical Impossibili tyof Death in the Mind of Someone Living>이라는 작품입니다. 데미안이 첫 개인전 때 출품한 작품인데 죽은 상어를 수족관에 넣은

데미안 허스트, 살아있는 누군가의 마음에는 불가능한 물리적인 죽음
포름알데히드 용액에 죽은 상어, 213×518×213cm, 1991

후 모터를 이용해 움직이게 하였습니다. 액체는 포름알데히드로 방부액입니다. 찰스 사치가 1억 원 정도를 후원해 작품이 만들어집니다. 제작비는 8천만 원이 조금 넘게 들었다고 합니다. 이 작품이 2005년에 헤지펀드를 경영하는 컬렉터 스티브 코헨에게 137억에 판매가 됩니다. 찰스 사치가 판매했기 때문에 마진은 무척 높았을 것입니다. 광고인이면서 기업가인 찰스사치는 현재에도 많은 미술품을 구매하고 있습니다.

예술가는 늘 없던 것을 만들어야 한다는 편집증에 시달립니다. 어색하고 불편한 것은 없던 새로운 것입니다. 군대 용어 중에 첨병(尖兵)이라는 것이 있습니다. 첨병은 군에서 행군을 할 때 본대보다 50여 미터 앞서 미리 앞을 수색하거나 경계하는 임무를 띤 병사를 말합니다. 영어로는 advance guard라고 하지요. 미술용어로 쓰이는 전위예술(前衛藝術)을 아방가르드(avant-garde)라 합니다. 행군의 제일 앞에서 미리 살피는 목적도 있지만 그들이 먼저 죽으면 본대가 삽니다. 미술용어로서 전위예술은 앞에서 사회구조에 맞는 예술을 호위하는 실험예술입니다. 이들의 작품은 낯설고 생경하고 불편한 것이 당연합니다. 어떤 사안에 대한 새로움을 사회에게 진단받기 때문입니다. 가치의 입장에서도 지금에 쓰일 수 없습니다. 미술에 미쳐 있는 사치는 전위예술을 투자의 가치로 삼으면서 성공의 가도를 달렸습니다. 물론, 실패하거나 사회가 수용하지 않을 가능성도 충분히 있기 때문에 투자 혹은 투기라는 말을 사용해도 무방할 정도입니다.

작품을 생산하는 미술가들과 생산된 미술작품을 보고 판단하거나 흥미롭게 바라보는 이들 모두가 미쳤습니다. 이것은 보통사람의 입장에서 보는 일입니다.

미쳐야 길이 보인다
로트렉
(Toulouse Lautrec, 1864-1901)

예술작품은 제정신이지만 예술 활동은 제정신이 아닐 때가 많습니다. 무엇인가를 만들어 낸다는 중압감이 늘 예술가 자신을 힘들게 합니다. 그러다 보니 간혹 예술 중독이 알콜 중독이나 약물중독과 연결되기도 합니다.

27세라는 짧은 생을 마감한 천재적 화가 장 미셀 바스키아(Jean Michell Basquiat 1960~1988), 그는 정규교육도 없이 낙서화를 그리기 시작했고, 앤디 워홀을 만나면서 가치가 빛을 발하기 시작했습니다. 그러한 그도 9년 남짓의 정염을 태우고 헤로인 중독으로 사망합니다. 프랑스의 화가 로트렉(Toulouse Lautrec, 1864 -1901)은 알코올 중독자였습니다. 압생트 중독으로 37세에 사망했습니다. 많은 예술가가 사랑했던 압생트(L'Absinthe)라는 술은 70도 정도의 독주로 주원료의 하나인 향쑥 때문에 환각 작용을 일으키다 사망에 이르는 술이라고 합니다.

로트렉은 어린 시절 골절사고로 불구로 평생을 살다가 음주와 방탕에 요절하게 됩니다. 우리나라 사람들이 좋아하는 화가 중의 한 사람인 모딜리아니(Amedeo Modigliani 1884-1920) 또한 창작의 열

로트렉, 물랑루즈에서(At the Moulin Rouge)
캔버스에 유화, 123x141cm, 1892.

의 속에서 알콜 중독과 싸우다가를 36세의 나이로 세상을 등집니다.

예술에 미친 사람들은 알콜 중독이나 약물중독에 빠져야 한다는 말이 아닙니다. 그만큼 창작에 대한 부담감과 새로운 무엇인가를 갈망하는 정신적 고통이 크다는 것을 말씀드리고 싶을 뿐입니다.

시각예술로서 미술은 조형언어 혹은 이미지 언어입니다. 없던 언어는 미친 사람들에게서 나온다고 믿었던 앙드레 브르통(Andre Breton, 1892~1966)이라는 초현실주의 예술가도 있었습니다. 그는 프랑스의 시인이면서 초현실주의를 주창한 사람입니다. 그는 프로이트의 정신분석적 개념을 받아들여 이성보다 더 깊숙이 스며있는 세계를 끄집어내야 한다고 주장합니다. 1차 세계대전 때 신경정신과 의사로 참전하여 많은 병사들을 돌보면서 프로이트의 정신분석에 심취합니다. 입원환자들의 방언이나 이성이 배제된 상태에서 하는 말들, 행동들이 명확히 알 수는 없지만 인간 본연의 모습이라고 생각하게 됩니다. 무의식이란 지식과 이성에 의해 감춰진 인간 본연의 영역이라고 보았습니다. 1924년에 발표한『초현실주의선언』에 따르면 초현실주의는 인간의 대화가 가장 적절한데 대화란 두사람의 생각이 대면한다고 했습니다. 서로 대응하는 대화 속에 또 다른 생각이 머릿속에 자리하는데 예술이란 지식과 이성의 통제를 받지 않는 대화속의 또 다른 생각들을 끄집어내는 일이라고 했습니다.

언어라고 하는 것은 소통을 기본으로 합니다. 소통은 일방일 수도 있고 양방일 수도 있고 다방향일 수도 있습니다. 아직 자신의 언어를 완성하지 못한 누군가도 제각기 무슨 말인가를 내뱉습니다. 그것이 소통이거나 말거나 상관없이 작품으로 소리칩니다. 예술은 말(언어)을 만들고 말은 문자를 만들고, 문자는 문화를 만듭니다. 문화는 문명

의 근본이기 때문에 어떤 종류의 말이건 거기에는 뜻이 있습니다. 뜻에는 뜻을 사용하는 사람들의 역사와 문화가 있습니다.

예술가의 미친 짓과 엽기적인 것은 종류가 다릅니다. 엽기는 비정상적이고 괴이한 일이지만 예술가의 미친 짓은 의도와 명분이 분명합니다.

예술가적 미침으로는 걸레스님으로 잘 알려진 중광(重光, 1935-2002)이 있습니다. 그는 자작시 <나는 걸레>에서 '나는 걸레 반은 미친 듯 반은 성한 듯 사는 게다.'라고 하면서 스스로 미친 사람임을 자명하며 살다 갔습니다. 알몸뚱이에 대걸레를 허리에 묶어 그림을 그리는가 하면, 성기에 붓을 매달아 그림을 그리기도 했습니다. 그의 많은 그림 중에는 동물들의 성기와 성교장면이 적나라하게 드러나는 그림들이 많습니다.

5. 예술을 위한 예술과
사람을 위한 예술

사람을 위한 철학
공자(孔子, BC 551~BC 479)

　세상을 다스린다는 것은 사람의 힘이 아니라 하늘(天)에 의해 다스림을 당하면서 살고 있지요. 사람이 죽고 사는 것 또한 하늘의 뜻이며 그것을 거스른다는 것은 상상조차 할 수 없는 노릇이랍니다. 서양에서는 기독교에 의해 철학은 신학의 시녀라는 말도 있었지만 동양에서는 그런 것 없어요.

　내가 사는 세상에는 전설이 있어요. 삼황오제(三皇五帝)라고 하는데 전설이다 보니 정확한 유례나 명칭도 엇갈리지요. 삼황(三皇)은 복희씨(伏羲氏), 신농씨(新農氏), 여와씨(女媧氏)라고 하는데 여와씨는 인간을 창조하였고 복희씨는 사람에게 물고기 잡는 법을 가르쳐 주었고 신농씨는 농사짓는 법을 전수해 주었다고 해요. 여기서는 그것이 중요한 것이 아니기 때문에 오제(五帝)란 그냥 인간 세상을 잘 다스린 전설속의 왕이라고 생각하면 돼요.

　내가 유명하게 된 이유요? 사람들의 사상과 생각을 신의 세상에서 인간의 세상으로 전환시켰기 때문이라고 하네요. 나를 비롯하여 시황제도 유명하죠. 그가 진나라를 세운 후 자신의 치적과 업적에 반하

는 사람들과 사상을 담은 책들을 불살라 버린 유명한 사건 잘 알고 있 겠지요. 그것은 '책을 불 태우고 선비를 생매장시킨다는 뜻을 지닌 분서갱유(焚書坑儒)라고 하지요. 세월이 흘러 유래나 설에 의해 만들어진 부분도 없지 않으나 비교적 확실한 것은 중앙집권제를 추구하던 시황제에 반하면서 봉건제로 돌아가자고 주장하는 이들과의 대립에서 만들어진 것만은 분명한 것 같아요.

진의 시황제가 나만큼 유명한 인물로 남은 것은 아마도 신이 다스리는 세상을 인간이 다스리겠다고 마음먹은 것 때문이 아닌가 싶네요. 그가 나라를 세워 황제(皇帝)라는 호칭을 쓴 것 또한 전설속의 삼황(三皇)을 인간의 황(皇)으로 만들었지요. 인간의 역사에서 최초의 황제라는 의미로 시(始)를 넣어 시황제로 칭하였다고 하더라구요. 분서갱유에 대한 학설을 많으나 세상 운행의 도리나 이치를 인간이 아닌 전설속의 신(神)이나 임금에서 찾아야 한다는 많은 서적을 불태웠다고 보지요. 여기에다 중앙집권을 이야기 하는데지 방의 많은 유생들이 자신의 이익을 위해 봉건으로 돌아가자고 하니 이들을 죽일 수밖에 없었을 것입니다.

역사는 만들어지지요. 나의 이야기도 만들어진 것이 많을 것입니다. 제가 유교를 만들었다고는 하지만 사실 어느 날 갑자기 만들어지는 것이 어디 쉽나요. 오래된 사상이나 생각을 현실에 맞게 수정하고 보완하여 가장 이상적인 상태로 정리하였다는 것이 더 정확하죠. 현재의 자신을 있게 한 과거를 인정하면서 인간의 상호신뢰와 조화를 생각하는 인(仁)과 예(禮)를 중심으로 사회통합을 이야기한 것 입니다. 중국사회는 온통 전쟁과 분란 투성이 사회니까요. 제가 살고 있는 현재는 유교(儒敎)라기 보다는 유학(儒學)이라 해야 옳지요. 기원

전 403년부터 진나라의 시황제가 중국을 통일한 기원전 221년까지를 전국시대라 칭합니다. 여튼 이 시기에 제가 말한 유학(儒學)이 맹자와 순자를 거치면서 더 풍부하고 다양한 사상으로 발전하게 됩니다. 그러니까 이런 이야기를 왜 하느냐구요? 간단하죠. 사상을 위한 사상에서 인간을 위한 사상으로 전환 시켰다 이겁니다. 시황제 또한 신이 다스리던 세상을 인간이 다스리기 시작한 최초의 인물이기 때문에 유명하다 할 것이지요.

살아가는 세상에는 사람과 나라를 다스리고 미래를 책임지는 것은 하늘(天)의 의지라 믿고 있었지요. 자연재해는 인간 세상에 내리는 하늘의 경고라고 생각하는 시대였으니까요. 이것을 인간세상과 하늘의 사상을 하나로 보았지요. 뭐 전문적으로 말하자면 천인합일(天人合一)이라고나 할까. 하늘 따로 인간 따로 보던 세상에 대한 새로운 사상이었지요. 세상이 변하면 생각도 변하고, 생각이 변하면 세상이 변합니다. 예술을 위한 예술은 세상의 변화에 따라간다는 의미고, 사람을 위한 예술은 생각에 따라 세상의 변화를 이해하고 주도한다는 것이지요. 세월이 흘러 주희(朱熹, 1130~1200)에 이르면 사람의 사상과 이상을 천명(天命)으로 만들어 이를 근거로 인간의 내면 성찰과 사회적 도덕을 실천하여야 한다는 성리(性理)로 계승 발전됩니다.

예술가는 사회적 자산이며 사회를 운영하는 사람들의 보호와 호위를 받습니다. 예술가가 보호와 호위를 받는 가장 큰 이유는 사회 운영과 미래를 준비할 수 있는 생각을 개발하는 사회의 중요한 인적 자산이기 때문입니다.

전국시대에 살았던 한비자(韓非子, BC280~233)에게 '어떤 그림이 가장 어려우냐?'고 왕이 물었답니다. '그림 그리는 이는 개와 말이 어렵고 귀신과 도깨비가 가장 쉽다'고 답하였다는 이야기가 있습니다. 개나 말은 지역에 따라 생긴 모양이 각기 다르고, 자신이 알고 있는 개나 말의 모양과 색이 전부인 줄 알고 있는 경우가 많기 때문에 보편적으로 그리기가 어렵다는 말입니다. 반면, 눈에 보이지 않고 한 번도 본 적 없는 귀신과 도깨비는 그것이라고 우기면 된다고 생각한 것 같습니다.

불특정 다수의 보통사람은 자신이 원하는 기준과 법칙이 있어 자신의 속내와 다르면 잘못 그렸다는 말을 하기 쉽습니다. 자기가 알고 있는 사물은 보는 이마다 흠을 잡지만 보이지 않는 사물은 개별의 특성이므로 흠을 잡지 못하게 됩니다. 사람들은 저마다의 고집된 생각과 알고 있는 것이 절대적 사실과 진실이라 믿는 습관이 있기 때문입니다. 그래서 예술은 절대적 사실과 진실로 믿고 있는 것이 아닐 수

있다는 것을 보여주기도 합니다. '너희 집 개는 참 못생겼고 품종이 그리 좋은 것은 아니야.'라는 생각을 보여주기 위해서는 개를 그리는 것이 아니라 개처럼 생긴, 혹은 개라고 이해할 만한 다른 사물을 작품에 끌어들입니다. 그래야 비교할 수 있는 대상이 생기질 않기 때문입니다. 생각을 보여주는 것은 사물에 대한 판단을 시작하는 것이며, 없던 사실을 이해할 수 있는 영역으로 이끌어주는 것입니다.

콘라즈 비츠, 기적의 고기잡이
목판 템페라, 154X132cm, 1443

레오나르도 다빈치, 모나리자
77x53cm, 1503–1517, 루브르 박물관

그림 <기적의 고기잡이>는 15세기 콘라드 비츠(Konrad Witz: 1400-1445)라는 화가가 그림 그림입니다. 그림은 서양미술사에서 최초의 풍경화라 기록되기도 하지만 그것을 말하고자 하는 것이 아닙니다. 신권(神權)과 왕권(王權)을 신봉하던 시절에 보통 사람이 예술작품에 등장하였다는 것을 말하고 싶습니다. 보통 사람이 배경으로 등장하는 경우도 많지만 보통사람의 입장에서 종교적 관점을 바라보고 있다는 것입니다. 뿐만 아니라 실재풍경이 예술작품에 등장하기 시작하였다는 것에 의의를 두는 것입니다. 신을 모시는 왕이 바라보는 가상의 풍경이 아니라는 것은 사람이 스스로를 인식하고 자신을 바라보기 시작했다는 것을 의미합니다.

처음이라는 것을 생각해 보면 레오나르도 다빈치(Leonardo diser Piero da Vinci, 1452~1519)의 모나리자도 있습니다. 신비한 미소라던가 눈썹이 있고 없고의 문제 또한 아닙니다. 살아있는 인물로서, 그 인물에 대한 묘사 또는 신화나 무용담에 등장하는 인물이 아닌 보통 사람을 모델로 그 사람을 그대로 그린 가장 잘 그린 그림이어서 유명한 것 같습니다. 물론 이 작품 이전에도 살아있는 사람을 그린 그림이 있습니다만 다른 사람을 모델로 앉혀놓고 하여 얼굴만 그 사람으로 그린다거나 초상의 주인공을 직접 밝히지 않거나 하는 그림들이 대부분 이었지요. <기적의 고기잡이>나 <모나리자> 같은 작품이 등장한다는 것은 신의 사회에서 인간의 사회로 전환되는 시기가 도래하였다는 것을 알 수 있게 합니다.서양에서는 사람이 중심이 되기 시작하는 것은 15세기가 넘어서야 조금씩 나타나기 시작합니다.

동양에서는 아주 오래전부터 예술에 대한 탐구를 자연과 사람에 대한 본질적 탐구를 기본으로 하였기 때문에 예술작품에서는 언제나

사람이 중심이었습니다.

세상 사람들은 자신들이 살아가는 지역이나 환경에 따라 생각은 달라도 사상은 비슷하게 만들어지는 경우가 많더군요. 그러거나 말거나 사물에 대한 판단(생각)이 보편화되고 일통되면 사상이 되는 것은 분명합니다. 그렇다고 모든 생각이 사상으로 발전하는 것은 아니지요. 이럴 즈음에 인류는 예술을 발명했나 봅니다. 어떤 생각이 만들어져 지역을 극복하고 환경을 극복하고 시대를 극복하면 그것이 곧 세계적인 예술이 되는 가 봅니다.

간혹, 시대나 사회나 지역이나 문화를 극복하지 못한 생각이 특별한 경우에는 세계성을 획득하기도 하더군요. 지구가 다 평평하다고 했을 때 몇몇만 둥글다고 했지 않습니까. 지극히 개인적임에도 약간의 시간이 경과하면 세계성을 획득하는 경우를 말합니다.

여기서 엉뚱한 예술인들의 말이 나옵니다. '지금은 알아주지 않아도 언젠가는...' 이런 것 말입니다. 참으로 엉뚱하기 그지없습니다. 다 그런 것은 아니지만 생각을 만든 후 사상으로 전환 가능한 추리나 판단이 아니면서 무조건 그러할지 모른다는 혼자만의 이기심도 있거든요

5장 예술과
사회

1. 예술과 도덕

예술과 도덕
노자(孔子, BC 551~BC 479)

　신비주의를 좋아합니다. 언제 살았는지 언제 죽었는지 궁금해할 필요도 없어요. 춘추전국시대는 세상이 몹시 어지럽지요. 전쟁은 그렇다 하더라도 그것보다는 사람의 생각과 인식이 발달하면서 하늘의 뜻에 따라 살던 인간의 삶이 사람의 뜻으로 살아도 된다는 것을 알기 시작하는 때지요. 서양으로 말하자면 기독교 윤리에 인본이 가미되기 시작하는 15세기와 비슷하다고나 할까요. 우리와 동시대를 살아온 플라톤 (Plato, BC4 27~BC 347)이나 아리스토텔레스(Aristoteles, BC 384~BC 322)는 비슷한 생각을 많이 했는데 이상하게 서양에서는 종교 때문에 어느 순간 정신이 신의 영역으로 들어가 버립니다.

　도덕의 문제는 사상의 문제일 뿐 아니라 삶의 근간이 되는 생각 그 자체의 본질을 찾는 일이지요. 같은 시대를 살고 있는 공자(孔子)의 유가(儒家)사상과 나의 도가(道家)사상은 비슷하면서 다른 종류의 것으로 이해해야 해요. 비슷하거나 같은 점이라 한다면 사람의 생각과 삶의 원천이 하늘의 뜻과 같다는 천인합일(天人合一)이며, 다르다면 배움으로써 축적되는 경험과 지식과 이성으로 사회

의 도덕을 만들어야 한다는 그와 지식은 도(道)에 좋지않는 영향을 준다는 나의 생각이 약간의 차이가 있을 뿐입니다.

비가 오나 눈이 오나 세상은 다 하늘의 뜻이라고 믿는 사람들이 많기 때문에 특별한 지식은 필요치 않지요. 오히려 거기서 배운 지식은 세상의 원리를 찾는 데 방해가 될 뿐이라오. 사실 도덕(道德)이라고 하지만 도(道)를 더 중요시 여기지요. 내가 도덕과 예술을 한자리에 두는 이유가 여기에 있어요. 예술의 본원에 이르는 곳에 지식이 오히려 방해가 될 소지가 많아요. 나는 도(道)와 예술을 한자리에 두고 이야기를 하고 있지요.

지식이라는 것은 잘못된 것이 있을 수 있고 옳은 지식이라 할지라도 예술의 근원으로서 사물의 본질을 찾아가기보다는 사물이 지니고 있는 쓰임새와 경험을 더 중시 여기게 될 것이기 때문이지요. 인위적인 지식이나 인간적인 욕망, 지금 당장의 필요에 따른 임기응변을 사용하게 될 것이 자명합니다.

도(道)는 말이죠. 색깔도 없고 형체를 알아볼 수도 없기 때문에 이성이나 지식으로 파악할 수 없다는 사실을 알아야 해요. 예술도 그러하거든요. 색도 없고 모양도 없지요. 예술이 예술 작품이 되기 전까지는 말로 할 수도 없고 규명할 수도 없지요. 하지만 도덕(道德)은 도덕이고 예술은 예술입니다. 둘 사이의 관련성이라고는 형체도 없지만 존재하고 있다는 것은 분명하지요.

다시 한번 생각해 봅시다. 생각이나 지식은 늘 축적하고 더 나은 방향으로 나아가야 합니다. 어제는 옳다고 믿었던 지식이 오늘은 아닐 수도 있고 다른 어떤 것들이 첨삭되어 전혀 엉뚱한 무엇이 되기도 하지요. 그렇지만 도(道)나 예술은 어떤 경험이나 지식으로 변별력을

가질 수 없답니다. 예술을 말로 설명할 수 있 다면 더 이상 새로운 예술이 아니지요. 결론적으로 말하자면 지식은 도(道)를 행하면서 인격으로 완성해 나가는 지침입니다. 지식은 예술작품을 완성해 나가는 경험의 것과 같다 할 것입니다.

자본주의와 도덕 그리고 예술?

참 이상하죠. 이런저런 이야기를 하다보면 플라톤과 아리스토텔레스, 노자와 공자의 관계가 참으로 닮아있다는 것입니다. 비슷한 시대에 살았던 것도 그렇지만 생각하는 방식이나 의미들이 이상하게 거기서 거기입니다. 플라톤의 이데아(idea)와 노자의 천인(天人)사상이 다르면서 같다고 느끼는 것은 왜 일까요.

도덕이라고 하는 것은 초등학교 교과서 제목으로만 배웠습니다. 인사를 잘하고, 어른을 공경하고, 사회질서를 잘 지키는 것이 도덕이라고 배웠습니다. 바른생활이나 도덕은 한 울타리라 생각 했습니다. 사회적 조건과 의식에 의해 나타나고 신이나 종교도 아니며, 법률이 생기기 이전부터 형성된 인간과 인간사이의 규율과 조직운영을 위한 필연적 조건이라 알고 있습니다. 그런데 세상을 살다보니 몇 가지 의문점이 생기는군요.

도덕은 법률과 규범에 앞선다고 했는데 세상을 살아가는 방법에 있어서는 그것의 아랫단위로 느껴지니 웬일일까요. 자본주의라고 하는 이념이 세상을 지배하면서 정보와 개념과 생각이 지배당하고 착취당하면서 자본의 논리가 앞선다고 느껴지는 이유는 무엇일까요. 인간의 본질이나 삶의 원리 같은 것은 사회의 운행원리에서 찾아야 한다고 했습니다. 그런데 사람에게 도달하는 정보와 사유방식이 어

디선가 차단 당하고 제한적으로 제공된다는 사실을 보면 도덕은 모든 사람에게 균등하게 제공되는 것은 아니라고 생각 되어집니다.

도덕의 자리에 예술을 두면 의문이 생기기는 마찬가지입니다. 예술은 철학의 대상이 아니라 철학의 문제로서 형식으로 드러나는 일이라 생각합니다. 철학에서 주어진 명제를 해결하는 방식보다는 그것에 대해 또다시 질문하고 질문에 대한 포괄적 정보를 담아낸다는 것이지요. 그래서 예술은 조직이나 정치나 권력에서 자유로워야 합니다. 도덕과 예술은 삶에서 형성되는 도리의 영역입니다. 우리 사회가 도리를 잊어먹으면서 창의적 사고방식이나 삶의 근간으로서 도덕이 흔들린다는 것입니다.

바쁜 사람을 위해 한 줄을 비워두라고 했던 에스컬레이터에 두 줄 서기를 시키고, 십수년간 불편함 없었던 좌측통행에서 우측통행하라고 명령합니다. 그런데 문제는 시키는 사람이나 조직도 없는데 그것에 강제당하고 있다는 것입니다.

세상이 아무리 변한다 할지라도 보통사람 혹은 조직이나 특정 사회가 도덕을 생산한다거나 하여 이를 공유하여서는 곤란합니다. 도덕이나 예술이라는 것은 개인의 문제보다 사회적 파장과 영향이 지대할 수 있기 때문입니다. 도덕과 예술은 자유로운 변화의 성질을 지녔을 뿐 아니라 도덕이 규율화 규범화되고, 예술이 예술작품으로 나타날 때 사회에 대한 적응과 제약과 조건이 다양해질 뿐입니다.

노자나 공자, 플라톤이나 아리스토텔레스 또한 예술이 무엇인지 물어 본 적은 없습니다만 세상이 어떻게 구성되어 있는가, 이것을 어떻게 인식 하는가 등에 대한 사상적 질문은 끊임없이 지속되었지요. 플라톤은 세상이 현상계와 이데아계로 나누어져 있다고 했고, 노자나

공자도 그랬지요.

동양이나 서양이나 삶의 근본과 원인과 근원을 찾기 위해 현상계와 천상계, 다시 말하면 인식하거나 보이는 것과 보이지 않거나 사유되는 것 사이의 관계를 규명하려 들었다는 것입니다. 지금도 많은 이들이 그것들에 대해 고민을 하고 있습니다. 서양에서는 1천여 년을 신 중심으로 살다가 17세기가 되면 인간 스스로의 가치를 찾아가기 시작하였죠. 그러니까 데카르트(Rene Descartes, 1596 -1650)라는 사람 이후가 되어야 인간은 무엇인가라는 고민을 하였 습니다.

의심하는 자신을 의심하는 것은 부정할 수 없다고 하면서 신의 존재에 의해 구속당했던 주체적 자아를 발견하기 시작한 것입니다. 칸트(Immanuel Kant, 1724-1804)에 이르면 인간의 사고 방식과 생각은 신의 영역이 아니라는 사실을 알게 되면서 생각이나 정신을 학문의 영역으로 확립시켜 나갑니다. 신은 이성의 영역에 있는 직관, 그러니까 직접 인식할 수 있는 영역의 존재자가 아니기 때문에 신이나 영혼은 학문의 것이 아니라는 사실을 알아갑니다. 이때부터 정신이 종교에서 해방됩니다. 서양에서의 도덕과 예술이 사회의 일부분이 되기 시작한 것이지요.

스스로 가진 기억과 마음을 그림에 담아내는 것을 즐깁니다. 세상을 살면서 생겨나는 갈등과 혼란도 살아가는 이야기의 일부이기 때문에 그것을 이해하고 그것을 슬기롭게 즐기려 합니다. 미술작품 은 문학소설이나 시를 그림으로 번역하는 일이 아닙니다. 어떤 상황이나 극적 장면에 대한 정지 동작과 같은 화면 캡처(capture) 또한 아닙니다. 따뜻한 감정을 그리고자 한다면 감정을 그리는 것이 아니라 따뜻한 그 무엇을 표현해 내는 일입니다.

2. 예술 _ 사회는 늘 아프다

밝혀지지 않으면 참말이다
미니멀리즘(Minimalism)

"사랑해!"라는 말을 얼마나 믿고 사나요. 결혼 10년이 넘어가는 부부 사이에는 "당신을 사랑해"라는 달콤한 거짓말을 입에 달고 살아야 한다는 말을 합니다. 마음에서 우러나오는 말이 아닌 것을 알면서도 그 사랑이 진심이라고 억지로 믿어야 하니까요. 거짓말의 발명(The Invention Of Lying)이라는 영화를 본 일이 있습니다. 그곳에는 거짓말이라는 것 자체가 없기 때문에 감언이설(甘言利說)도 없고, 사랑을 위한 사탕발림도 없습니다. 그곳에는 진실이라는 말조차 없습니다. 거짓말이 없기 때문에 진실도 없지요.

미술계에서 위작은 거짓말을 잘합니다. 위작은 진작보다 더 많은 스토리와 증명서, 소장자의 위치를 이야기 합니다. 보존 상태며, 감정서며, 작품의 소장 경로(누구의 손에 있었는가 하는 경로는 작품 매매 시 아주 중요한 부분입니다)를 온전히 밝히는 친절함까지 갖추고 있습니다. 늘 하는 말이 있습니다. '부도난 건설회사 사장에게서 받은' 혹은 '유산으로 받은 그림인데 돈이 급해서' 라던가 '알만한 사람은 다 아는 고위 정치인의 집에서' 나온 작품이라는 꼬리표가 붙어 있습니다.

도널드 저드, 무제, 50x100x50cm, 알루미늄, Plexiglass, 1988

미디어를 통한 정보의 획득에는 거짓이 묻어있습니다. 거짓정보는 너무나 그럴듯하고 기승전결이 명확하여 의심할 여지도 없습니다. 그러나 그것을 본 누군가는 그것이 거짓이라고 말을 합니다. 진실이냐 거짓이냐의 문제는 누군가 거짓이라는 사실을 설파하는 순간부터 그것에 거짓이 묻어나기 시작합니다. 인터넷이나 텔레비전, 신문, 잡지에 이르기까지 진실이 있는지 조차 의심스럽습니다. 소위 말하는 찌라시를 날리고 봅니다. 맞으면 좋고 아니면 말고! 라는 식입니다. 텔레비전을 보다보면 미녀 대중스타들의 <맨얼굴>이라고 가끔 보여줍니다. 정말 맨얼굴 보여줄 일은 절대 없습니다. 사실이 아니기 때문에 '맨'이라는 글귀가 붙었거나 대다수의 배우들이 화장을 하기 때문에 최소한의 화장 상태로 이해합니다.

예술계에 있어서도 예술표현에 대한 기술적 접근이나 사물에 대한 묘사력에 대한 외관 재현 등은 자본주의 시장에 대한 허식이라는 인식에 의해 이를 거부하기 시작합니다. 사물 표현의 방식을 최소화하여 감정이입이나 표현기술의 본질을 찾아가기 시작합니다. 이를 두고 예술계에서는 미니멀리즘(minimalism)이라 하였습니다. 대중스타의 맨얼굴과 비슷합니다.

미국의 예술가 도널드 저드(Donald Judd,1928-1994)란 이가 있습니다. 미술 이론가이기도 한 그는 지식을 만들고 생산해야 하는 추상표현주의나 여타의 화려한 자본주의식 예술에 염증을 느낍니다. 정보통신에 대한 정신의 획일화에 지식과 삶에 대한 근본적 접근에 고민을 하게 됩니다. 미술뿐만 아니라 예술이 자본의 가치와 교환되어야만 한다는 사실을 알고 있는 대다수 예술가들의 정신활동에 의문을 제기합니다. 도널드저드의 작품 <무제>는 흰색 박스에 알루미

늪과 유리판 몇 개를 붙였습니다. 그 무엇도 없어 보입니다. 일상적으로 발견되고 늘 사용하는 책꽂이처럼 생긴 박스가 벽에 붙어 있습니다. 혹, 우리가 사는 아파트를 연상하면서 만든 것 은 아닐까요?

미니멀리즘은 자본에 대한 의미론적 접근으로 '팔리면?' 혹은 '비싸면' 좋은 작품으로 인식되는 자본주의 속성에 대한 거부의 일환이라 볼 수 있습니다. 2차 대전 이후의 동서냉전에 따른 한국 동란과 베트남 전쟁은 세계의 패권을 주장하는 미국의 젊은이들을 전쟁터로 몰아 내었습니다. 문맹이 많았던 미국에서의 정보 확산에 만화가 많이 이용되었습니다. 만화에 등장하는 베트맨, 슈퍼맨, 엑스맨 등의 영웅들이 국가를 지켜야한다고 설파합니다. 지금의 인터넷 정보와 비슷합니다. 인터넷을 포함한 미디어의 속성과 불평등적 메카니즘과 연결된 상태에서 미니멀리즘의 출현은 너무나 당연한 일이었습니다. 자본주의와 사회주의에 대한 중립적 입장이라는 말이 더 어울릴 듯 합니다.

지식정보를 다루고 생각을 만드는 사람들은 언제나 외롭습니다. 그래서 예술가는 더욱 외롭습니다. 지식정보와 생각 만들기는 사회를 구성하고 있는 모든 것들의 사건과 기운을 먹고 삽니다. 그랬던 예술이 자본주의라는 거대 이념에 의해 기운이 빠졌습니다. 기운이 빠지기 시작하면서 예술이 어려워지고 밝혀지지 않는 거짓이 강화되기 시작했습니다. 자본주의를 거부하거나 부정하는 입장에서 도저히 거래가 되기 어려운 작품이 만들어집니다.

2차 세계대전이 끝나고 나면 세계는 동서냉전시대에 도래합니다. 진짜와 가짜가 모호해지는 시기가 이때부터입니다. 2차 대전이 끝나면 일본은 경제회복을 위해 외국의 잘 만들어진 전자제품을 무척 많

이 도용을 합니다. 우리나라도 동란이 끝나고 모방과 도용을 통해 전자제품 시장을 장악하게 되지만 말입니다. 요즘의 중국과 비슷할 정도였습니다. 자본주의와 사회주의와의 싸움의 중심에서 밝혀져도 죄를 묻지 못하는 거짓말은 세계를 무대로 종횡무진 활약합니다.

예술이 사회에 적응할 노릇은 아닙니다. 예술과 사회는 대응적이면서 조화로움을 꿈꿉니다. 예술의 한 켠에서는 사회가 슬플 때 는 기쁨과 즐거움을, 사회가 적적할 때는 화사함과 행복으로 교환 되기도 합니다. 그렇다고 돈의 양에 따라 예술의 양이 달라지는 것은 아닙니다. 사회의 다양한 계층과 계급, 사람들의 가치에 대한 다양성이 많을수록 사회는 이를 적극 수용합니다. 현재의 사회가 돈을 중요시하는 자본주의 사회이기 때문에 이런 작품은 돈의 양이 많습니다. 사회구조를 통합 소통할 수 있는 거대 정보가 필요하며, 다양한 계층의 입장이 변호되는 커다란 귀도 필요합니다. 미술작품의 새로운 형식은 새로운 사회의 질서이며, 작품의 새로운 내용은 미래사회의 조건일수 있기 때문입니다.

미술품은 돈 있는 사람이 사는 것이 아니라, 미술품을 사는 이들이 돈을 생산할 여지가 많다는 것을 말합니다. 예술작품을 통해 새로운 사회를 미리 만나기 때문에 그만큼 돈 벌 수 있는 기회가 많아지게 됩니다.

치유(治癒)는 선(善)

옛날, 호랑이 담배 먹던 시절에는 오른쪽 아랫배가 아프면 무조건 맹장염이었습니다. 어른이 손으로 눌렀다 뗐을 때 아프면 맹장염이라고 하면서 병원에 보냈습니다. 의사말도 필요 없이 수술해 달라고 했던 시절이 있었습니다. 배를 열고 보면 아닌 경우도 많았지만 이미 열린 배를 닫고 '수술 아주 잘 되었습니다. 걱정하지 않으셔도 됩니다.' 라고 말하였다고 합니다. 아이를 낳을 때 제왕절개가 유행처럼 번지던 때도 있었습니다. 산아제한을 위해서 정관수술이 유행한 때도 있었습니다. 초등학교 고학년이면 포경수술을 무조건 권장하기도 했습니다. 사회에 대한 치유인지 누군가의 마케팅인지 모를 일입니다.

우리 사회에는 선무당이 너무 많습니다. 술자리에서는 누구나 정치가가 되어 설전을 벌이다 격투로 번지는 경우도 있습니다. 누가 어떠한지 누구를 뽑으면 왜 안 되는지, 누구를 반드시 뽑아야 하는지를 말합니다. 사회를 치료하는 최고의 의사임을 자처합니다.

병을 고치는 치료(治療. therapy)와 병은 낫게 하는 치유(治癒 heal)는 많은 차이가 있습니다. 치료는 약이나 의학적 치료를 말하지만 치유는 자연적인 방법의 방법으로 병을 낫게 하는 것입니다. 사회

가 아프면 치료와 치유가 동시에 일어나야 합니다. 전쟁으로 아프고 폭동이나 혁명이나 여타의 시위로 곪지 않은 곳이 없습니다. 오존층 파괴로 얼음이 녹고 물 부족 국가가 늘어나는 것도 사회를 아프게 합니다. 세상이 아파하고 있습니다. 아픈 곳을 도려 내고 환부를 치료하는 일도 해야 합니다.

전쟁이나 폭동이나 사회 격변이 일어나는 시기에는 다양한 예술이 형성되고 새로운 예술양식이 생산됩니다. 그것은 사회가 요구하는 것이며, 사회가 아프기 때문에 스스로 치유가 필요하기 때문입니다. 예술가들 또한 자신의 임무를 충실히 시행합니다. 서양으로 보면 교권(敎權)과 왕권이 무너진 이후의 르네상스, 시민 혁명과 함께한 인상주의, 1차 세계대전과 함께한 유럽의 다양한 예술들, 2차 세계 대전과 경제공황, 동서 냉전속의 예술가들이 현재까지를 감당해왔습니다.

자본주의 사회는 격변과 변동이 심각합니다. 아픈데도 안 아픈척 합니다. 돈이라는 약재가 워낙 강한 힘을 발휘하기 때문에 곪아 들어도 고통을 느끼지 못합니다. 돈으로도 치유되지 못하는 정신이 약화되고 있음에 긴장의 끈을 놓지 말아야 합니다. 새로운 치유방안을 찾아야 합니다. 돈이라는 신약(新約)의 약발이 다해가고 있습니다. 사회의 어디가 아픈지를 살펴서 그곳에 대한 아픔을 호소하거나 아픔에 대한 치유의 공간을 마련해야 합니다.

예술은 자본주의의 불평등한 관계에 대해 새로운 기법과 기술을 개발해 왔습니다. 새로운 정신활동에서 행복을 즐길 수 있는 가치를 개발하기 위하여 돈을 비판하거나 돈이 무엇인지에 대해 연구하거나, 예술이 돈에 종속되고 돈이 예술을 규정한다는 사실에 울분을 토

하기도 합니다. 예술은 수동적이고 무력한 존재가 아닙니다. 예술 활동하는 이들은 '돈이냐 예술이냐'에 대한 고민은 접어야 합니다. 그것은 갤러리스트의 몫이며, 딜러의 몫이며, 기획자의 몫으로 돌려야 합니다.

'아이야, 돈을 따르지 말거라. 돈이 너를 따르게 하여야 한다.' 이 말을 믿고 살았습니다. 열심히만 하면 되는 줄 알았습니다. 나이를 먹고 세상을 알게 되면서 이것이 아니라는 사실을 스스로 깨닫게 되었습니다. 정말 열심히 살면 세상이 도움을 주고 세상을 먹여 살리는 줄 알았습니다. 그런데 참 웃기지요. 나이를 먹으면서 부자 어른을 만난 일이 있었습니다. 그분께서 그러더군요. 절박한 적 있었느냐. 정말로 집착한적 있었느냐 묻더군요. 그러면서 '여보시게나 돈에 집착하여야 한다네. 집착하고 악작 같아야 돈이 모이는 법이야'라고 하더군요.

생각해 보았습니다. 돈을 따르지 말라고 한 어른들은 다 가난한 어른이었습니다. 가난한 어른들은 말씀하십니다. '사람 나고 돈 났지 돈 나고 사람 났냐!'고 하십니다. 이제는 마구 덤비고 싶습니다. 지금 살아있는 사람 중에 돈 보다 먼저 난 사람 있으면 손에 장을 지지고 만다고 말입니다. 돈을 따르게 하고 싶다면 명성과 권력을 좇아야 한다고 했습니다. 명성이 대단히 높거나 권력이 있으면 돈은 자연히 따르게 되어있다고 했습니다. 돈 없어 가난한 어른들은 착하기까지 합니다. 정말 부자이거나 지위가 높은 이들은 우리를 만나주지 않습니다.

'팔리면 좋은 예술'이 먹히는 시대임에는 분명합니다. 사람은 돈에 집착하고 돈을 좇아야 부자가 되지만 예술은 돈이 좇아오게 만들어야 합니다. 예술 활동은 정신활동이며 사회의 도덕을 찾아가는 일이기 때문입니다.

융합(融合)과 치유(治癒)의 시대

치유(healing)미술(미술치료와는 별개의 것)이 대세로 자리 잡아야 합니다. 자본주의 이후의 사회를 책임지고자 했던 post도 물 건너갔고, 거기에 편승했던 '개념미술'이라는 것은 더 이상 힘을 발휘하지 못하고 있습니다. 집단 증후군의 결과물과 같이 싸잡아 멀어지고 있습니다. 여럿이 모이면 특정의 개념이 형성되는 시기도 있었습니다.

사회는 언제나 신생아와 같습니다. 갓 태어난 아이같이 무엇인가를 항상 갈구하고 무엇인가 부족하면 울음을 시작합니다. 사회는 어떤 일이 있어도 성인이 되지 않습니다. 피터팬증후군 같이 언제나 그 자리입니다. 시간이 거꾸로 가듯 과거가 중년입니다. 그래서 지금 영양을 공급받지 못하면 과거가 허약해지고 과거가 힘들어 합니다. 여기에 예술이 존재합니다. 예술은 시간과 공간을 뛰어넘는 특정의 대상입니다. 예술은 항상 '치유'를 준비하여야 합니다. 예술은 사회를 향한 불만이나 갈등을 야기하는 대응의 관계에서 멀어져 있습니다.

융합과 치유의 시대에는 정신활동이 우선되어야 합니다. 정신활동이란 어떤 사물을 판단하기 위한 다양한 사회적 접근입니다. 자본주의에 대한 속마음을 버릴 수 없다면 현실에 대한 상황이나 상태를 인정하고 들어가야 합니다. 돈은 이미 정교하고 교묘하게 자신의 방

어벽을 지니고 있으며, 돈은 이상적이거나 유토피아를 위한 도구가 될지도 모른다는 착각을 제공합니다. 예술은 돈을 사용하는 사람들에 대한 정신무장을 강화시켜야 할 의무가 있습니다.

자본주의는 예술이 자신에게 종속될 것을 기대하면서 다양한 유인책을 제공합니다. 자신의 영역과 사회구조를 유지하기 위해 사람들의 정신을 장악하려 듭니다. 예술은 자본주의 이후의 사회를 준비해야 하는 의무가 있습니다.

현대사회는 정보의 확산 속도가 빠를 뿐만 아니라 소위 말하는 '신상털기'도 간편합니다. 컴퓨터 통신기술의 발달로 서비스산업이 획기적인 변화가 일어났습니다.

미술작품은 대중이나 사회를 위한 서비스 품목이 아닙니다. 치유의 효과로서 미술의 개념을 활용하는 방법은 가능하지만 이미 만들어진 미술작품을 두고 특정의 효과를 가지기는 상당히 어려 문제입니다. 새로운 미술형식의 등장이라기보다 새로운 인간형의 등장이 필요한 시기입니다.

치유와 화합의 시대를 맞이하는 예술은 자본과 정치에서 자유로워야 합니다. 자본의 힘에 좌우되는 정치에 완전히 자유로울 수는 없지만 그것을 바라보는 능력을 배양해야 합니다. 사회적 가치에서 보자면 예술의 자유로움은 비현실적이며 인간의 삶과 의식에 별반 영향을 미치지 않는 독자적 자유로움이 됩니다. 도피를 위한 도피이며, 관여치 않겠다는 일탈의 과정입니다. 예술이 그러하다 할지라도 예술작품을 생산해야 하는 예술가는 대립과 화합의 과정을 겪습니다. 개인의 성향이거나 사회적 성향이거나 상관없이 이러한 과정을 통해 작품이 형성됩니다. 80년대 민중미술과 90년 대의 개념미술,

2천 년 대의 다양한 실험 미술 등이 사회와 간극을 유지합니다. 자신이 믿고 추구하는 특정한 사회나 이념을 주장하는 것이 아니라 모든 것을 수용하여야 합니다. 예술은 개별적이나 예술 작품을 위한 예술 활동은 포괄적이고 객관적입니다. 예술이란 사회 혹은 정치적인 부분에 어떤 방식으로든 연결되어 있습니다. 객관의 입장에서 바라볼 수 있는 능력이 있어야 합니다.

사람이 무엇인가를 인지하고 바라보는 방식은 시대에 따라 권력에 따라 상황에 따라 변하고 진화합니다. 여기에서 예술의 본질은 시대의 변화에도 흔들리지 않는 사람 본래의 질서를 말합니다. 종교에 뜻이있는 사람은 종교와 관련된 모양을 찾고, 돈을 좋아하는 사람은 돈 모양을 찾아낼 것입니다. 보잘것없는 무엇에서 연상(聯想)하는 일은 무척 즐겁습니다. 어떤 사물을 보거나 듣거나 생각할 때, 그와 관련 있는 다른 사물이 머리에 떠오르는 일에 만족합니다.

3. 예술작품의 경제

　인류의 진화와 발전은 도구를 사용하면서부터이지만 예술을 발명하면서부터 비약적 변화가 일어납니다. 언제 예술이 발명되어 사용하기 시작하였는지는 잘 모르지만 동굴 벽화가 발견되는 시점을 대체로 적용하는 편입니다. 예술을 사용한다는 것은 가치가 있는 것이며, 가치가 있다는 것은 활용되거나 사용된다는 것을 의미합니다.

　인류는 왜 예술을 발명하였을까요. 정신을 사용하는 예술활동은 본능적일 수 있으나 그것을 사물로 만들어내는 예술작품은 이성과 연출의 분야입니다. 예술 활동의 시작은 놀이와 여흥에서 출발하였다고 하겠지만 말입니다. 예술 활동이 쉬는 시간에 머리를 식히는 것이라거나 의미 없는 '짓'은 아닙니다. 여유와 휴식에서는 놀이와 집단 여흥으로 발전하고 이것이 사회활동으로 진입되면서 문화로 형성됩니다. 놀이와 집단 여흥이 시간을 겪으면서 가치가 만들어지고 역사의 사건들이 유입되면서 예술의 영역으로 진입하게 되는 것입니다. 놀이나 여흥 그 자체가 예술의 시작은 아니라는 것입니다.

　예술이 발명되면서 사물을 판단하는 능력인 생각이 후세에게 전달됩니다. 침팬지가 얇은 나뭇가지를 사용하여 흰개미를 잡거나 건과류를 깨는 것이 후세에 전달되는 것은 생각이 아니라 모양

과 생존으로 전달됩니다. 예술은 생각이 전달되어야 합니다. 여기서 생각은 보편적이만 개인의 특수성이 유지되는 범위의 것입니다. 생각은 "사람이 머리를 써서 사물을 헤아리고 판단하는 작용"을 의미합니다. 굳이 어렵게 따진다면 같은 영역일 수 있으나 예술작품은 발명품이 아니라는 사실을 기억해야 합니다.

발명품은 지금까지 없었던 물건은 만드는 일이며, 예술품은 지금까지 없었던 생각을 만드는 일입니다. 생각은 물건이나 사물이 아닙니다. 물건이나 사물을 통해 새로운 판단이 필요한 영역입니다. 없던 물건이 먼저인지 없던 생각이 먼저인지는 잘 알지못합니다. 닭과 달걀의 관계와 흡사합니다. 예술과 과학은 언제나 함께 다닙니다. 친하면서도 모른 척 하는 불륜관계이기도 합니다. 이종 교배를 통한 돌연변이도 가끔 등장합니다. 발명가와 예술가가 분리됩니다. 하여간 인류에 있어서 예술이 발명되면서 비약적 발전을 유지한 것은 분명합니다. 지금도 인류의 비약적 발전을 위해 예술 작품이 창작되고 소비되고 유통되고 있습니다.

예술이 발명되면서 종교가 힘을 잃어갑니다. 신은 인간에게 '다 그렇게 되게 되어 있어. 신의 뜻이야'라거나 '그것은 하늘의 뜻이야' 라고 설득합니다. 신을 운영하고 지키는 사람들은 신전이나 왕의 집무실에서 치적과 공덕을 만들어내었습니다. 사람들의 숫자가 많아지고 사회가 다양해집니다. 신이나 하늘이 주던 생존을 위한 먹이감이 부족해지면서 사람들은 스스로 새로운 믿음의 근거를 만들어 내어야만 했습니다. 자본주의의 시작입니다.

신과 왕, 하늘의 서있던 자리에 과학과 정치, 돈이 자리를 잡아 나가기 시작합니다. 과거와는 달리 개인에 대한 성찰이나 관념, 자기통

제를 제공합니다. 그럴듯해 보이지만 정치와 돈이 책임지지 않으려는 방법의 일환으로 보아야 합니다. 신권이나 왕권이 있던 시절에는 사람들이 숫자가 그리 많지 않았기 때문에 먹여주고 재워줄 수 있었지만 현대사회에 이르면 더 이상 책임질 수 없게 됩니다. 신(神)의 자리에 돈이 자리 잡아갑니다. 현재는 '돈'이 가장 중요한 시대가 되었습니다. 돈은 삶의 일부분으로 자리하면서 사람들에게 복종하거나 거부할 수 없는 시대적 요청을 요구합니다. 지금은 돈이 명분을 만들고 있습니다. 자유 시장경제에서 예술작품의 역할과 이유를 찾아야 할 때입니다. 예술과 예술가는 시대가 변해도 그저 묵묵히 적응하고 이해하면 그만입니다. 데카르트나 칸트가 자신을 인식하면서 예술가의 생각 방식을 확장하였다면 이제는 돈을 통해 예술가의 태도를 파악하고 있습니다.

돈을 예술작품의 중심에 둘 이유는 없습니다. 사회는 예술가나 예술 활동이 그것에 반하거나 호응하거나 대적하거나 부정하는 적응하는 따위의 영역은 이미 만들어져 있습니다. 예술작품의 가치를 돈의 가치와 동등한 영역으로 두어서는 안 됩니다. 예술가는 예술작품과 예술 활동, 자본주의 사회 사이를 교류하는 교두보입니다.

다양한 예술시장의 경험
포스트모더니즘(Postmodernism)

새 술은 새 부대에 담으라는 말을 합니다. 세상은 무엇인가 변할 때 마다 새 부대를 준비합니다. 정치도 그러하고 사람도 그러합니다. 두 차례의 세계대전 이후에 모든 것이 변화 하였습니다.

우리나라에서는 식민지배에서 해방된 그 이후가 될 것이고, 동란(動亂)이 끝난 1950년대 후반이 그러할 것이고, 각종 사건과 사고, 끊이지 않는 변화의 시기에도 그냥 그렇게 살아 오고 있습니다. 새술을 새 부대에 담지 못한 결과입니다.

양차대전이 끝난 1950년대는 자본주의와 사회주의의 대립에 있어서 서로간의 반목과 질타가 지속적으로 이어집니다. 한국동란에 이은 베트남전쟁, 1989년 중국의 천안문 사태, 동서냉전의 마지막 기지였던 독일 베를린 장벽의 붕괴, 1990년과 1991년의 소련 붕괴는 자본의 힘을 더욱 강화하는 결과를 가져옵니다. 1950년대 이후 더욱 강력해진 자본주의에 반하는 포스트모더니즘(postmodernism)입니다.

포스트모더니즘은 사회구조에 종속된 사람들의 사고방식, 언어와 미디어 문화에 통제되는 사람들의 인식수준을 헤쳐야 한다는 정신운동의 일환이었습니다. '이후'(post)라고 하는 것은 자본주의의 해체

이후에 대한 자유로 상상 이라 할 것입니다. 포스트모더니즘의 징후가 강력하게 힘을 발하던 시기가 1970년대 중반이었기때문에 현재에 와서는 아주 모호한 상태로 천천히 진행되고 있을 뿐입니다.

예술시장은 더 이상 예술가들의 놀이터가 아닙니다. 돈들이 놀고 돈에 놀아나는 사람들이 노니는 곳이 되어 버렸습니다. 예술은 독립적이고 개인적인 성향의 것이었지만 돈이 생명을 얻으면서 세력을 확장하고 집단적이고 조직적인 활동을 하고 있습니다. 새 술을 새 부대에 담지 못한 결과입니다.

사회가 그렇지 못할 경우에는 예술이 그것에 대한 간섭과 섭정이 있어야 합니다. 새로운 무엇인가를 찾아야하는 의무에 충실하여야 합니다. 예술가들은 자신의 작품으로 돈을 사야합니다. 팔기 위해서 작품을 제작하는 것이 아니라 돈을 사기위해서 작품을 제작하여야 합니다. 비슷한 말 같으나 다른 말입니다. 돈이 예술을 사는 것이 아니라 예술작품으로 돈을 사야한다는 말입니다.

자본가에게 기업인에게 국가에게 예술을 파는 것이 아니라 돈을 살 수 있는 권한과 권력과 가치를 제작해야 합니다. 과거에는 돈을 가진 자가 명예와 권력을 얻으려 했습니다만 지금은 돈 자체가 권력과 명예를 획득하고 있습니다. 예술은 돈과 친할 수 있지만 예술작품은 거기서 적당히 벗어나 있어야 사회가 살아갑니다.

포스트모더니즘(postmodernism)은 자본주의가 태동하기 시작하는 18세기 후반부터 형성된 사상이나 이념을 부정하기 시작합니다. 정치나 경제를 유지하기 위해 자본주의에 종속되기 시작하는 철학이나 사상에 대한 새로운 인식입니다. 계몽주의 이후에 등장한 사상인 미학적 체계들은 예술작품과 관련된 의미를 개인적 성향의 것

으로 이해하면서 단체나 조직으로서 예술 활동을 중단시켜 왔습니다. 사물을 보고 인식하는 것에는 개인적인 경험과 지식이 가장 중요하다고 주장합니다. 예술가가 보편의 입장을 지닐지 특별한 개인적 성향을 발휘할지는 개개인의 문제입니다. 예술작품 자체가 어떤 형상이나 의미가 정확히 전달되지 않아도 상관없습니다. 예술작품이 꼭 어떤 목적이 있어야 한다고는 보지 않습니다. 어디에 둔다거나 어디에 걸린다거나 하는 것은 감상자와 구매자의 몫이 라고 이야기하면서 조직적 집단적 예술 활동을 부정하는 방식을 취해 왔습니다.

자본주의가 힘을 잃으면서 새로운 조직이 형성될 것이라 예견했던 포스트모더니즘 자체가 자본의 권력과 돈의 자생적 활동에 의해 힘을 잃었습니다. 궁궐이나 왕이나 교회에 종사했던 예술이 지금은 돈에 종사하고 있는 형국입니다. '예술을 위한 예술'과 '예술도덕주의' 사이에서 방황하고 있습니다. 예술시장에서 조직적 활동이 필요한 시대입니다. 개별적 파편적 접근이 아니라 계획된 조직과 집단의 공통 활동으로 돈이나 자본에 대응하게 될 것입니다.이 러한 현상의 조짐이 아트페어라는 미술시장으로 나타나고 있습니다. 이합집산으로 형성되어 있는 아트페어가 점차적으로 조직과 계보와 계층의 독특한 집단으로 형성되어 갈 것입니다.

안녕하세요. 쿠베르씨
구스타브 쿠르베
(Gustave Courbet, 1819 ~ 1877)

세상이 참 많이 변했지요. 어제 다르고 오늘 다르고 내일 또 달라지겠지요. 미술품이 거래되는 방식도 다르고 작품 활동을 하는 예술가들의 입장도 달라졌습니다. 미술시장이 만들어지겠지만 우리는 돈 많은 귀족이나 은행가들이 작품 사주지 않으면 굶어죽기 딱 입니다. 전시요? 함부로 할 수 있나요. 화랑이라고 있기는 하지만 그놈들의 놀이터지요. 그저 잘난 척하려고 최대한 많은 사람을 수집(?)하여 자신의 세를 과시하지요.

어느 정도의 사회성과 자신의 위력을 표하면서 훌륭한 작품보다는 영향력 있는 예술가임 자랑스럽게 생각해요. 작품에 대한 예술적 가치보다는 자기들과 자기들을 위해주는 예술가의 사회적 가치를 우선시하지요. 부르주아들의 짜증입니다. 자본주의가 자신의 위력을 과시하기 위하여 미술품보다는 미술가와 예술 행위, 예술 자체를 매매하고 있다 이겁니다. 그래서 저는 화가 나지요.

예술가는 언제나 자신의 자존심을 지켜야 한다고 봅니다. 부르주아들이 돈 주고 밥 주고 집을 주더라도 거기에 굴종해서 자신의 세계를 그들의 입맛에 맞춘다는 것은 있을 수 없는 일이라고 봅니다. 그래

요, 제가 그리는 것들요? 많이들 우습게 보지요. 장식적이지도 않고 그렇다고 무슨 신화나 종교에 대한 것들도 아니니 말입니다. 가난요? 다른 화가들에 비해 몹시 가난하고 비루하지요. 하지만 양심은 떳떳하지 않나요?

저는 야외사생을 즐겨하는 편입니다. 세상은 사람들의 것이고 사람들이 중심이 되어야 하지요. 존재하는 것들을 예술작품으로 옮겨내야 합니다. 실제 존재한다는 것은 살아가는 사람들의 진실된 모습이지요. 돈에 속박받거나 돈에 의해 권력과 힘을 지닌 부르주아들의 겉모습이 아닌 사람 본연의 것 말입니다.

<안녕하세요. 쿠르베씨(Bonjour Monsieur Courbet)>라는 작품도 그래요. 어느 날 야외에서 알프레드(Alfred Bruyas, 1821~1877)를 만난 일이 있어요. 그는 화가들의 그림을 많이 사주는 재력가지요. 그림 사 준다고 고개 숙이고 그럴 필요는 없다 이겁니다. 그래서 알프레드가 먼저 모자를 벗고 인사하는 그림을 그렸지요. 고개 빳빳하게 든 제 모습이 좀 거만하게 보이나요? 나보고 사회주의자라고 하는 이들도 있는데 상관있나요. 예술가의 자존이 먼저니까요.

미술가들의 작품들이 이상한 방향으로 가고 있어요. 화가가 힘겹지요. 젊은 화가들은 은행가들 모임이나 그들과의 관계를 맺어 보려고 애를 쓰지만 적당한 활동을 하는 화가들은 그저 남의 밥상일 뿐이랍니다. 원로들은 옛날에 다 해먹었지요. 살롱전 출신이거나 귀족의 삶의 일부로 살았던 그들이야 축적된 부가 있으니 살 만 하지만 말입니다. 왕이나 영주, 교회에서 미술품을 구매하다가 자유경제체제로 넘어가면서 그림 사는 사람이 최고의 대접을 받는 시대가 되었다니까요. 예술의 가치를 구매하는 것이 아니라 예술가의 작품을 구매해

주는(사주는)것으로 바뀌면서 잘난 척 하는 것들 꼴보기 싫기만 하지
요. 저도 먹고 살아야 하기 때문에 그림을 팔지요. 팔면서 자존심을
지키려고 애를 쓴답니다.

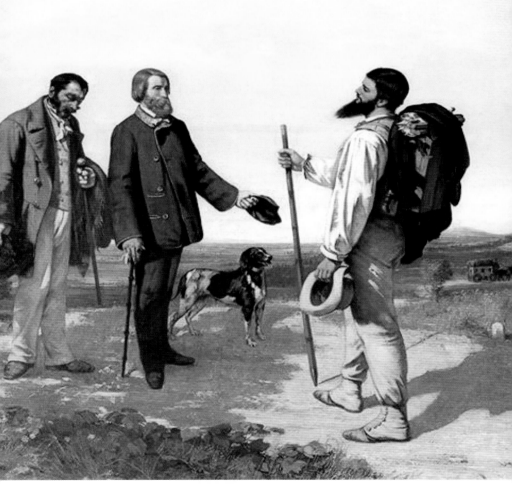

구스타브 쿠르베, 안녕하세요 쿠르베씨
캔버스에 유화, 129×149㎝, 1854, 파브르 미술관

4. 예술과 역사

보존되었기에 고흐가 있고 공자도 있다

한국은행에서 발행하는 5만 원 짜리에 한국은행이 조폐공사에 지불하는 금액이 장당 185원이라고 합니다. 조폐공사가 돈장사하는 곳이 아니기 망정이지 장사 속이었다면 185원에 사서 5만원에 파니까 270배 장사가 되는군요. 국민은 185원짜리 종이를 5만원이라는 거대 가치로 사용해야 하는 것은 분명합니다.

가치 자체로만 보자면 남는 장사입니다. 하지만 돈의 가치는 사회적 약속입니다. 국가와 경제는 185원 짜리를 5만원에 준하는 가치로 남기고 보존하여야 합니다. 그래야 국가가 살고 국민이 살고 경제가 지속될 수 있습니다. 이것은 세계적 보편성이 아니라 각 국가의 끼리끼리 약속입니다. 미국의 1달러는 어느 나라에서 100달러 가치가 되기도 합니다. 미국에서는 1달러의 가치를 지키기 위해 사회에서 1달러를 유지하고 보존시킵니다.

예술가가 만드는 예술작품의 원가는 아주 미약합니다. 경우에 따라서는 돈이 들지 않거나 만들면서 오히려 이익이 되는 경우도 있습니다. 버리는 물건을 돈을 받고 가져와서 작품으로 만들기도 합니다. 정크아트(junk art)라고 합니다.

미국의 예술가 로버트 라우센버그(Robert Rauschenberg, 19 25~2008)는 일상에서 발견되는 잡다한 이미지들을 붙이거나 찢거나 덧칠하면서 작품의 가치를 만들어 냅니다. 잊혀 지거나 사라질 수 있는 이미지를 캔버스에 붙임으로서 현실을 보존하고 이미지의 중첩과 대별을 통해 새로운 해석의 여지를 만들어 냅니다.

아무것도 아닌 물건들을 가치로 전환되는 것은 사회적 평가에 의존하게 됩니다. 이미 우리사회가 돈을 존경(?)하는 곳이므로 무시하거나 외면당하는 잡다함을 돈으로 바꿀 수 있다는 것을 보여주는 역설이 아닌가 생각됩니다.

로버트 라우센버그, 작은 그림 찾기(Small Rebus)
캔버스에 연필, 페인트 상표, 종이, 신문, 잡지, 흑백사진, 미국지도, 천. 우표 등
243.8x333.1cm, 1956

생존을 위한 철학

어릴 때 소풍 때만 되면 비가 내립니다. 학교 관리 아저씨가 승천하려는 구렁이를 죽이는 바람에 그렇다고 합니다. 지금은 초등학교의 전설이 필요 없습니다. 비가 오나 눈이 오나 상관없는 놀이동산에 가면 그만입니다. 소풍날 보물찾기도 사라졌습니다. 소풍 온 인원들의 독립공간이 없기 때문입니다. 연필이며 공책, 사탕 몇 알이 전부였지만 강가의 돌을 들춰보며 나무껍질 사이에 끼워진 하얀 종이에 가슴 두근거리며 두리번거렸습니다.

세월의 변화에 따라 예술의 가치가 달라지는 것 같습니다. 표현하는 방법도 이상해지고 있습니다. 요즘은 감정을 그려야 한다고 합니다. 예술작품에 감정이 없으면 문제라도 생기는 듯 감정 없는 행위나 표현은 삼가라 배워줍니다. 연극이나 영화를 보다 보면 감정없는 무의미한 아무 생각 없어야 하는 부분이 있습니다. 예술이 사람을 위한 것이고 사회의 일부분이라면 그러한 부분도 존재하는 것 아니겠습니까. 아무것도 없는 느낌이나 감정이 배제된, 자본주의나 생각이나 관여나 간섭까지 없는, 무의미한 그 무엇을 드러내는 것도 예술이 됩니다.

1910년대의 각 지역의 전쟁과 소외된 사람들, 자본주의에 대한 실망, 돈의 횡포, 전쟁에서 스러지는 죽음들, 이러한 것들의 무가치와

무의미와 관련된 다다이즘이란 것이 있기는 하였습니다. 다다이즘은 반문명 허무적 반항과 같은 개념이지만 무의미란 이것과는 조금 다른 의미입니다.

예술작품이 팔리지 않으면 예술가는 생명의 지장을 받습니다. 그렇다고 자존심을 버려가며 파는 예술을 할 수는 없지 않은가요. 작품전을 하는 그날은 소풍날 보물이 숨겨진 종이를 숨기는 여자 선생님과 흡사합니다. 자본주의가 가져다준 예술가의 현장입니다. 전시가 종료될 때까지 작품이 팔리지 않으면 온갖 설명을 다 해야 합니다. 자존을 지키기 위한 자기변호입니다. 돈을 최고의 것으로 살아가는 사람들에게 예술작품으로 설득하기란 여간 힘들지 않습니다. 말로는 돈이 최고가 아니라고 하지만 그것을 위해서라면 자존심이나 인정은 아무것도 아닙니다. 예술가도 팔기 위한 작품 제작이 아니라 예술 활동을 하다 보면 작품이 자연스레 팔린다고 말을 합니다.

자신의 작업실을 미술공장이라고 칭했던 앤디워홀의 일부 작품은 1천억 원이 넘어갑니다. 그는 미술상품을 생산해 내면서 사회를 공격하고 일침을 가했습니다. 포름알데히드(방부제)에 죽은 상어를 넣은 데미안허스트의 상어는 140억이 넘습니다. 진짜 해골을 백금으로 주조한 뒤 다이아몬드를 촘촘하게 박아 940억 정도에 매매되었다고 합니다. 팔기 위한 목적으로 제작한 미술품입니다.

팔기 위한 목적으로 어떤 미술가가 자신의 작품을 생산해 낸다는 것은 이미 자연스러운 일이 되었습니다. 지금이야 컴퓨터를 활용하여 프린트하거나 프린트 한 이미지 위해 다양한 재료를 사용하여 작품을 생산하고 있습니다. 어떤 미술가가 슬라이드 환등기를 활용해 사물의 외관을 스케치 한다는 것은 밝힐 수 없는 비밀로 취급되는 시

절도 있었습니다. 미술작품은 손으로 하는 것이기 때문에 기계를 활용하는 것은 비겁한(?)일로 간주되기도 하였습니다.

현대미술은 보는 것, 느끼는 것을 포함한 장식까지 염두에 두어야합니다. 디지털프린트가 상용화되고, 이미지에 대한 정신성만 내포된다면 표현 방식은 상관없는 시대가 되었습니다. '팔리는 것이 좋은예술이냐?'는 질문에 대한 대답을 하고자 하는 것은 아닙니다. 그것을 지금부터 생각해보자는 것입니다.

'팔리는 것'에 다소 어색하게 반응하는 예술가라 할지라도 '팔리기만 한다면' 얼마나 좋을까 라는 속내는 가지고 있습니다. 예술가라는 직업이 자본주의 사회에서 맥을 추지 못하는 이유가 여기에 있습니다. 안 팔리기 때문에, 팔 자신이 없기 때문에, 사주지 않기 때문에 '팔리는 작품이 좋은 작품'이라는 명제에 과민 반응 보이게 됩니다. 여기서 팔린다는 것은 유통의 문제와 관련 지워집니다. 어떤 작품이자신의 가치를 가지고 개인에서 화랑으로 화랑에서 개인으로 유통된다는 것은 이미 유형의 가치를 지니고 있음이 분명합니다. 단순히 한두 점 팔려서 누구의 집에 영구 소장되는 것을 말하지 않습니다.

장사를 잘한다는 것을 예술품을 잘 판다는 것 이외에도 다양한 사건과 조건들이 있습니다. 작품의 의미를 개발하는 것과 제작형식, 예술 작품과 예술, 예술과 예술가 사이의 교묘한 경쟁적 관계를 유지하여야 합니다. 여전히 예술가는 가난하고, 굶주리면서도 고뇌에 찬 어떤 특별한 것을 만들어내는 존재로 인식되고 있습니다. 돈과 관련된 행위를 하면 예술가로서 <타락>하였다거나 현실과 타협하는 얍삽한 '쟁이'로 왕따 당하기 일쑤 였습니다.

예술작품을 사고판다는 것이 일상의 범위에 두어야 하는 시대입

니다. 다만 예술시장에서 어떤 예술작품을 어떻게 이해할 것인 가의 문제일 뿐입니다. 예술작품과 예술상품의 모호한 구분에 어떻게 처신할 것인가의 문제와 같습니다. 예술 상품에는 예술가와 예술 행위, 예술가와 관련된 다양한 입장이 포함되어있습니다. 예술 시장에서는 예술작품 하나만 독립적으로 매매되는 경우는 거의 없습니다. 예술가의 인지도 없이, 예술가의 활동성과 예술활동의 근원과 이유 등이 포함되지 않은 상태로 존재할 수 없습니다. 이것은 예술 작품에 자본주의라는 기본 구조가 관여되면서 예술인 것과 예술이 아닌 것, 상품과 작품의 차이의 구분이 모호해졌기 때문입니다.

세월이 지나도 예술가는 가난합니다. 예술가가 가난한 것이 아니라 돈을 많이 버는 예술가의 숫자가 적다는 의미입니다. 예술가는 스스로의 가치를 획득하는 방법을 찾아야 합니다. 예술가의 가치가 예술작품의 가치와 일치하는 것은 아니지만 예술시장에서 아주 중요한 부분임에는 분명합니다. 예술이라고 하는 것은 본질적으로 철학과 관련되어 있으며, 어떤 무형의 정신적 가치를 강조하고 있음에도 아무나 할 수 있다는 것 또한 부인할 수 없습니다.

고흐는 공자를
보지 않는다.

무치마

공자는 사람이 아니라
사람이 사는 곳을 말했다

공자는 사람이 사는 방법이나 사람의 가치를 말하기보다는 사람이 사는 사회를 이야기했습니다. 백성이 곧 나라이며, 왕이 사회인 시대였습니다.

현대에 와서는 '대중예술'이라는 말을 합니다. 도대체 대중예술이 무엇인가요? 대중, 군중, 민중이라는 말도 있는데 어떻게 구분하여야 할까요. 대중이라는 것은(사실은 집단도 아니지만) 사회적 지위나 재산, 학벌, 계급을 벗어난 불특정 다수의 집합체라고 알고 있습니다. 집합일 뿐이지 집단이나 조직도 아닙니다. 특정한 누구도 아닌데 여기에 예술이 존재한다고 말 들을 합니다.

대중예술 그러면 '팝아트'로 이해하는 이들이 많습니다. 말은 맞습니다. 팝아트가 대중예술로 해석되니까요. 그렇다고 앤디 워홀이나 제프 쿤스(Jeff Koons, 1955~) 같은 미술가들을 대중이 알기는 알까요? 작품 한 점에 몇 백억이 넘는데 대중은 이들의 작품을 구매할 수 있을까요? 참으로 아이러니합니다.

2013년 11월 뉴욕 크리스티 경매에서 제프 쿤스의 풍선 강아지(Balloon Dog)가 620억이 넘는 가격에 판매되었습니다. 풍선처럼 보이는 강아지는 스테인레스로 만들어져 몹시 무겁다고 합니다.

우리가 알고 있는 팝아트는 많은 사람들이 잘 알고 있는 이미지를 차용하거나 직접적으로 사용하는 고급 예술 활동의 한 경향으로 이해하여야 합니다. 불특정 다수를 이해시키거나 그들의 입장을 의미하는 '대중문화'와는 별개의 것입니다. 대중예술 혹은 팝아트라는 이름의 예술활동은 대중을 선도하거나 그들의 입장을 대변하는 것이 아니라 정보를 팔아야 연명하는 미디어 전문가들의 손에 놀아나는 꼴이 되고 있습니다. 이들은 보통의 정보라 할지라도 특별한 정보로 변환시켜 불특정 다수에게 강매를 할 수 있을 만큼 위력을 발휘합니다. 예술은 대중에 있는 것이 아닙니다. 예술이 대중에 있다면 그것은 이미 예술에서 대중문화로의 전환이며 변화입니다.

문화예술을 존중하거나 여기에 종사하는 많은 이들은 주장합니다. 예술이 고급화되면서 대중과 멀어졌으며 예술은 대중 속에 있을 때 본래의 빛을 발한다고 믿어 의심치 않습니다. 예술과 대중과의 사이를 밀착시키는 일을 최고의 과제로 삼습니다. 이들은 대중의 기호가 무엇인지 알지 못합니다. 대중을 위한 예술을 한다고 하면서 자신의 욕망과 욕심을 위한 예술 활동에 최선을 다합니다. 고속도로 휴게소나 신규아파트 입점 시 정문 좌우로 진열되어 있는 토속적 경향이 강한 미술품에 대해서는 수준이 떨어진다고 생각합니다. 대중의 기호는 경험 혹은 지식에 의해 습득된 좋았던 기억이나 즐거운 상황에 대한 회상 등을 기준으로 가치를 찾아갑니다. 낯선 곳을 여행하면서 만나는 새로운 세상은 휴식과 안식을 줍니다. 예술에 있어서 창의와 창작은 낯선 곳을 여행하는 마음과 비슷합니다. '좋음' 혹은 '즐거움'에 대한 다른 가치로의 접근입니다.

예술가는 예술의 정신성에 대한 탐구를 지속함으로서 대중들로부

터 멀어져 있습니다. 대중의 예술활동과 예술가의 예술 작품 활동은 별개의 것입니다. 예술 작품은 대중과 별개의 영역에서 활동합니다. 대중예술은 대중을 위한 대중에 의한 예술을 의미하는 것이 아닙니다. 대중의 기호를 찾아 그것에 즐거움과 행복을 주는 일 또한 아닙니다. 대중 스스로가 즐기는 예술과 예술가들의 영역에 있는 대중예술은 다른 영역입니다. 대중에 의한 대중의 예술은 순진한 비평가들이나 순박한 예술가들의 의무감에 의해 존재하는 가상의 영역입니다. 예술을 바라보는 대중은 생각 만들기를 위한 놀이기구로서 예술작품을 이해하는 일입니다.

대중은 예술가에게 동정받거나 비평가에게 교육을 받아야 하는 대상이 아닙니다. 대중은 예술가들의 배려와 도움을 받아가며 자신의 행복을 찾아가는 이 또한 아닙니다. 자본주의 사회에서 조직과 사회는 무엇과 무엇에 대한 불평등의 극대화 시킵니다. 양극화 심화와 부의 불평등 분배를 통해 스스로 영역을 확장하고 권력을 획득합니다. 부의 창출을 위해 무엇인가를 은폐시키고 착취와 갈취에 대한 규명까지 그들의 편리성을 위해 법이나 도덕이나 질서를 만들어갑니다. 이러한 상황에서는 대중 스스로가 자존을 획득하기 어렵습니다. 어떤 생각을 하는 것이 옳은 일인지에 대한 판단조차 힘겹습니다. 예술가들의 예술작품은 대중의 예술놀이를 위한 많은 도구를 제작하여야 합니다.

자본주의 사회에서 예술의 통제권까지 취득하려는 기득권에 의해 그냥 있어야 할 예술의 존립이 특별한 혹은 상이한, 다른, 별도의, 특수한 것 등의 이유로 대중과 예술을 분리시키려 합니다. 자본주의를 맹신하는 권력은 예술을 독점함으로 자신의 입지를 강화

하고 새로운 생각과 사회적 불편 등에 대한 불만을 잠식시킵니다. 예술은 자본주의이거나 사회주의이거나 신의 사회이거나 상관없이 그것 자체를 인정합니다. 예술은 누구나 즐길 수 있고 누구나 사용할 수 있는 일반적 정신놀이이기 때문입니다.

예술은 누구를 버리고 어느 집단을 멀리하고 하는 개념의 것이 아닙니다. 예술이 대중에게서 멀어져 있는 것이 아니라 예술이 대중을 기준으로 소외당하고 있다고 해야 옳은 일입니다. 예술은 대중으로부터 관심 혹은 비판당할 기회를 박탈당했습니다. 가볍고 즐거운, 하찮은 모든 것들이라 할지라도 정신의 가치를 배양하고 이를 사용한다면 그것은 이미 예술의 영역입니다.

자본주의는 예술가 예술작품, 예술가를 하나로 묶어 대중을 호도하고 불특정 다수의 보통의 생각과 예술 활동을 통한 정신 활동을 이분화시켜 예술은 이미 별개의 것으로 이해시켰습니다. 개념이나 사상 등과 같은 예술일반의 분리가 불가능하기 때문에 자본주의 특권층에서 비롯된 돈의 가치를 중심으로 예술 적대감을 만들고 예술에 대한 이해 없는 비판의 장으로 유입시킵니다. 수억 혹은 수 십억의 미술품이 비자금 혹은 로비의 수단으로 사용된다고 설파하면서 비판의식을 강화하는 따위의 방식을 사용합니다. 몇 십억짜리 악기, 수천만 원의 비자금 등의 자본에 의한 상태를 이용합니다.

창의활동

　대중은 예술 활동의 주역입니다. 대중은 예술의 존립시키는 토대입니다. 예술 소외는 일차적으로 창의적 정신 활동을 방해합니다. 대중과 멀어져 있는 예술 소외는 사회가 불안정하거나 삶의 질을 떨어뜨린다 할지라도 그것에 대한 포기나 적응도가 강화되는 현실을 가져옵니다. 현실에 대한 이해와 불만, 그것에 대한 판단은 창의성에 대한 시작입니다. 창의적 정신 활동은 미래의 자산이며 현재를 살아가는 데 있어 위급한 상황에 대처하는 필수적 요건이 됩니다. 두 번째로는 대중 자존에 대한 가치 확립입니다. 정신에 대한 개발이 없으면 자신에 대한 존립 근거가 잘 마련되지 않습니다. 자신의 입지와 주장을 명확히 하는 방법은 사물에 대한 다양한 판단 근거를 지니는 일입니다. 사물에 대한 판단이 곧 생각입니다. 따라서 예술 소외는 인간 사회의 적입니다.

　세 번째로는 예술은 대중의 모든 것을 책임지지 않습니다. 장밋빛 미래나 환상을 대변하는 것이 아님을 알아야 합니다. 예술 작품은 사람의 정신을 생각하는 전지전능한 무소불위의 대상이 아닙니다. 예술 작품은 대중의 예술 활동에 사용되는 개념으로 이해하면 좋습니다. 다시 말하지만 예술 활동은 개인의 욕망 해소나 본능에서 오는 욕구를 표현하는 대상이 될 수 있습니다. 그러나 예술 활동을 한다고 모두 예술 작품으로 이어지는 것은 아닙니다.

　예술을 대중에게 물려주어야 할 때입니다. 예술을 그저 다른 세계

에 사는 특이하고 이상한 사람들이 행하는 정신 운동으로 취급되어서도 안 됩니다. 이 또한 사람들과의 간극을 넓히려는 누군가의 수작질입니다. 예술가는 불행하며, 예술가는 살아서 빛을 보지 못하며, 죽어야 값이 오르고, 춥고 배고픈 직업이라는 것을 설파합니다. 굶어죽는 예술 초년생의 이야기를 확대 해석합니다. 사회가 도와주어야 한다고 하면서 배고픔이라는 삶의 근원을 대중에 유포시킵니다.

　'예술의 대중화'라는 말은 대중들이 예술 활동을 즐겨야 한다는 의미입니다. 예술이 대중들에게 소외당하지 않아야 합니다. 예술 작품은 예술가의 영역이지만 예술 활동은 누구나, 무엇에게나 열려있는 자유의 개념입니다. 대중이 예술작품에 관심을 두지 않는 것은 예술 활동을 잊어버렸거나 예술은 자신들의 것이 아니라는 말을 사실로 믿었기 때문입니다. 예술가는 소외당하여도 상관없지만 예술은 대중에게서 소외당하면 안 됩니다. 이제는 예술의 개념에서 예술 활동을 대중에게 돌려주어야 할 때입니다. 고흐가 공자이며 공자가 고흐입니다. 우리 모두입니다.